向山，
遇見最美的山徑

千里步道達人帶你週週爬郊山，
尋訪雙北綠郊、古道、夢幻天然步道

台灣千里步道協會——策劃
週週爬郊山社群——協力

chapter 1　北海岸線　28

chapter 2　平溪・瑞芳・雙溪　68

山，一直在那裡——看見台灣的美

　　我從事空中攝影二十多年，有許多機會從空中俯瞰台灣，最常被問到的一個問題是：「台灣最美的地方是哪裡？」我的答案總是——台灣的山最美麗。

　　由於台灣獨特的地理位置，造就了獨一無二的高山生態，豐富的景色與物種，在世界上都是難得一見的。千里步道帶領大家，以更貼近自然的方式去親近這些山林，相信本書不僅能讓您看見台灣的美，更能學習如何近山、愛山。

我現在就是一棵樹——為台灣步道日而寫

文／小野‧作家　千里步道發起人

「爬山時不要仰望山，那容易動搖信心和勇氣。看著前方兩、三步的台階，踩穩後再專注的往上走。」

「如果有些喘，不要立刻休息，再走幾步之後呼吸就調順了，反而不喘了。」

「我能走在別人前面的祕訣，並不是因為我走得快，而是我休息得比別人家少。」

「拿枴杖登山的目的，不是為了要依賴它，而是在必要時借用一下。不然枴杖就成了多餘的工具了。」

「我製作枴杖的目的不在生產枴杖，而是鍛鍊自己快要僵硬的手指。就像爬山不是為了山，而是為了爬。」

　　做為一個爬了大半輩子台北郊山的「山友」，我的老爸隨口說出來的話都是人生智慧格言。他曾經在和孫子、孫女一起爬山時，陸續講了這些從爬山中領悟的人生哲理，我如隨行弟子般一一記錄下來。兒子和女兒還小的時候，偶爾會跟著阿公、阿嬤爬台北的郊山，兒子會替阿嬤扛起背包，女兒會替阿公注意沿途可以撿回家製作枴杖的樹枝。有孫子孫女陪伴時，阿公和阿嬤特別開懷，沿途都是笑聲。

阿嬤的背包不輕，就像她這輩子的承擔和背負。背包裡面有她自己和阿公的水罐和食物，有切好給所有登山朋友的當令水果，還有準備給阿公替換的背心。阿公也有一個背包，不過只是裝飾用，裡面只有一條毛巾和一把鋸枯枝的鋸子。阿嬤很疼惜阿公，總是覺得阿公身體比較差，其實她自己的心臟病更嚴重。我相信，如果有一天我的孫子和孫女也願意跟著我一起爬山，我一定可以感受到老爸、老媽當時的幸福和快樂。

有一年，老爸告訴我說，他終於畫出一張自己最滿意的觀音菩薩像，面容慈悲如我的阿嬤。我告訴老爸說，我將這幅觀音像印三千張，以後每次爬郊山時，就在山上的廟裡放個幾十張，等待有緣人來拿，和他們結個善緣。後來每次爬台北郊山時，就多了這項任務。

老爸在十五年前離開人世。他離開前三天還在爬山，但是在山上進了廁所出來，誤以為被山友們拋棄了，一個人慌慌張張衝下山，攔了一輛計程車回家，下車時跌了一跤，跌斷髖骨。次日送醫院後立刻開刀，手術一切順利，可是凌晨突然走了，他的日記內容竟然停在爬山的前一天。老爸走後不久，我夢到了他，他正揮汗如雨製作著一根枴杖，我很驚訝的問他說，爸，你……你，不是走了嗎？老爸露出頑皮又頑強的笑容說，我生命如此堅韌，怎麼可能如此輕易屈服？他說，他正要出發去爬陽明山呢。

醒來後我濕了眼眶。因為老爸說他根本還沒有走，他明天還要去爬陽明山。老媽在老爸走後並沒有讓自己陷入太久的哀傷，她繼續和原來的山友們相約爬山，繼續把沒有送完的觀音像送完。後來老媽搬來和二姊同住之後，因為家就在郊山旁，老媽更是每天清晨五點便準時起床，摸著黑一個人慢慢慢慢的爬到了郊山的山頂，跟著一個年紀比她還大的陳老師學習外丹功。陳老師太嚴厲，罵跑了所有學生，最後只剩老媽一個人。老媽越來越老，也漸漸爬不動了，但是她不肯放棄。理由竟然是，如果連她都不爬上山，陳老師一個人豈不太孤單了？

後來老媽真的一直爬到再也爬不動為止。有一天她連爬起來走路都很困難時，仍然要請人用輪椅把她推到入山口。她苦笑著望著近在眼前的山，仰望著，仰望著，希望能有奇蹟出現，讓她忽然可以站起來，走向山。為了等待這個奇蹟出現，她苦苦坐在輪椅上煎熬了三年，最後，奇蹟並沒有出現。

「讓我可以站起來，走向山，再爬一次。只要一次就好。」這是老媽走向人生盡頭前的唯一願望。從此以後，我每次走進山林時，都會想起老媽渴望能再爬一次山的眼神，和

那一抹無奈的苦笑。我走向山，我開始往上爬，每當我走在山路上，就深刻的體驗到媽媽渴望能再爬山的那種生命熱情。

　　這是連日暴雨後的一個晴朗的早上，有一群愛山的朋友們，同步在全台灣幾個地方一起走進了山林步道，一起見證了台灣第一次的「台灣步道日」。從此之後，每年六月的第一個星期六，就是我們心中的台灣步道日，為此我們也立下了愛護山林的誓言。當我正在山腳下對著愛山的朋友們說話時，忽然出現了一隻寬腹螳螂，就在眾人搶拍的時候，牠悄悄的爬上了我的鞋子。有些人驚呼起來，我說，你們不要怕，我身上有樹的氣息，我現在就是一棵樹，牠會慢慢往上爬，牠一定不會咬我的。果然，寬腹螳螂慢慢的輕輕的在我身上嗅著爬著，只是有點癢。最後牠爬上了我的頸子、頭髮、帽子，終於到了頂，之後就飛落地上。

　　媽媽，我知道是妳。妳是來和我打個招呼的。再見了，我會記得繼續爬山。

推薦序之三

日行萬步，走在我們美麗的土地上

<div align="right">文／紀政・希望基金會董事長</div>

　　許多研究或是臨床報告都已證明「走路」對身心健康的幫助，不僅如此，日行萬步對於心情愉悅、人際互動、土地熱愛、行銷台灣等等均具正向影響。希望基金會自二〇〇二年開始聚焦於全民健走推廣，持續倡議「每日一萬步・健康有保固」，便是希望透過日常生活中簡單的走路運動，讓大家都能擁有一個更健康的生活品質。

　　也因此，當二〇〇六年黃武雄、小野、徐仁修等好朋友發起千里步道運動時，我就特別開心，因為，這表示已有更多人意識到走路的重要性，尤其千里步道不僅關心「走路」，還把觸角延伸到「走路」的環境、空間，串連環島的山海環圈，透過走路，希望讓更多人認識我們的故鄉家園。還記得那年千里步道舉辦第一次試走活動時，我就和大家一起坐渡船，沿著曲尺古道，走到翡翠水庫，那真是開心的一天啊！

　　這兩年，千里步道協會更針對吸納六百萬人口的大台北地區的郊山步道，進行了地毯式的鋪面調查，且把其中仍保留較多自然鋪面與環境、搭乘大眾運輸即可方便抵達的路線，透過步道達人們的引路，以及本書精彩的文圖，帶著大家透過走路的方式，進入山

林、進入故事、進入村落。謝謝千里步道協會長年的堅持和努力，也希望在大家的努力下，更多人一起響應本書，一起「起而行」，走出有保固的健康生活和國家競爭力。

親山，我們可以有更好的選擇

文／賴榮孝・社團法人中華民國荒野保護協會理事長

家在觀音山下，因此觀音山已成為我騎單車或是爬山運動最常拜訪的所在，最高點硬漢嶺前有一座牌樓寫著「走路要找難路走，挑擔要揀重擔挑」。每次走到此抬頭看到這兩行字，心裡都不禁莞爾。

觀音山是個很棒的地方，步道各有長短，一個小時、兩個小時、半天或是一天，都有可以選擇的路徑。路徑鋪面有的是全程都是石階如好漢坡，也有自然步道如風櫃斗湖步道、北橫、駱駝嶺和攀岩路徑，攀岩路徑在和尚頭下方有一小段是用廢輪胎鋪起來的，雖然不像石階步道一樣堅硬，但也是不自然的材質。步道沿線都是濃密的森林，所以不管早上中午傍晚都適合，四季也各有風情景致。

我去爬觀音山通常會選擇自然步道行走，有時還會脫下鞋子赤足而行，那種貼近大地的感覺很舒服。不喜歡水泥石階，最主要是其有步道過度工程化、人工化，造成棲地切割、不透水、傷膝蓋、耗能量、外來種、破壞景觀與史蹟等問題。

除了觀音山，我也走過雙北許多的步道，如魚路古道、天母古道、草嶺古道……，爬過各處郊山如筆架山、皇帝殿、二格山……。我特別喜歡筆架山，除了它是大學迎新活動學長帶我們來爬的郊山，更重要的是全線幾乎都是自然步道，行走其間有那種「回歸山林」的夢幻感覺。

反之，我們看到台灣各處山林步道都已經過度人工化、工程化，郊山步道的「過度建設」已經是環境議題，所以在二〇一二年千里步道協會、荒野保護協會在全國環境NGO會議上，提出「天然步道零損失、水泥步道零成長」目標。

此外，荒野保護協會有一群夥伴組成步道志工，和千里步道協會的朋友們一起成就了大崙尾山的米粉路手工步道以及福州山櫻花步道。

志工們從二○一二年開始進行北市郊山「鋪面普查」的任務，除了實地踏查，還要把相片與軌跡、點位輸出，並將調查的鋪面歸類到水泥步道、天然步道、棧道、木屑或枕木步道、碎石、石材、木階、石階，以及其他人造物等分類裡。

經過兩年努力共完成台北市136條、新北市138條列管步道，總計274條、總長超過460公里，各式鋪面的步道的調查。現在他們把調查成果彙整成《向山，遇見最美的山徑》這本書，這書有四大特色包括「夢幻步道，用腳守護」、「郊山路網，週週出發」、「無痕山林，親山指南」、「入門健腳，輕裝上路」等。

這本書不僅僅提供精選的18條「夢幻步道」向讀者推薦，邀請遊人藉由親炙過夢幻的美好，而知滄海桑田再不能任其「被消逝」。更重要的是要傳達親山、愛山、無痕山林的觀念，而這不是靠政府或專家，而是要靠大家。

山，一直在那裡，期待當我們啟程探訪山中的祕境，探問地圖上最美的驚歎號時，我們可以有更好的選擇，期待更多貼近自然融入環境的山徑，讓我們遇見自然的美好。

邀請大家一起走向山，一起「看林澗泉瀑、珍稀樹鳥、古道碑記、有雲行走的水梯田。走向花的山、雲的山、岩場的山、高原的山……」

出版序
和你相約步道上，為步道做一件事

文／周聖心・台灣千里步道協會執行長

二○○六年千里步道運動在世界地球日的第二天正式啟動，經過各地志工夥伴近四年的探查現勘，二○一一年，我們將串連完成的「環島山海路網」透過文圖書寫出版《千里步道，環島慢行》，而三千公里的山海環圈，最最吸引來自各地旅人行者的路段，便是那離開都市聚落，向山行去的蜿蜒路徑。

山，彷彿呼喚遊子的歸鄉，又如紛擾塵世的靜謐一角，不論是喜愛繽紛多元的動植林相，或只是為置身全然綠意之中的愜意……，山，永遠等候著遊子和行者。

然而，美麗的山林卻也面臨浩劫。水泥的過度蔓延、設施的過度擴張，原應是重返自然懷抱的親山步道，卻變成劃破心靈故鄉的裂痕傷口。為留住更多會呼吸的山林步道，二

〇一二年，千里步道、荒野保護協會、自然步道等環境NGO團體，共同發起「水泥步道零成長，自然步道零損失」的訴求，展開為期兩年的雙北步道鋪面調查，作為落實此訴求的起點；二〇一四年，進一步倡議「台灣步道日」。

由千里步道協會所發起的台灣步道日，與大家相約在每年六月的第一個星期六「相約步道上，為步道做一件事」；步道日微電影《來自猩猩的妳》，透過黑猩猩的逃離水泥叢林，傳達回歸自然山林的渴望；而這本《向山，遇見最美的山徑》則是透過十三位樂山行者細膩的筆、溫柔的心，帶領大家輕裝簡行、走向郊山，踏上較少受到人為破壞的步道：聽山裡的風，徐徐傳來關於先民生活的故事、自然萬物的生息；更透過從足底到全身經脈的傳動，感受土地的柔軟、落葉的厚度、山泉的沁涼……。

願我們在享用大自然賜予的恩典之時，也能以同樣的溫柔回報她。

台灣步道日宣言

這是一份愛的宣言。關於步道與這塊土地。

步道是引領人類走進豐饒自然的溫柔微光，讓我們學習疼愛、保護這塊大地。

曾幾何時，我們麻木地以「有無用處」的角度看待她，

忘了她也是天地萬物共同棲身的所在。

即便如此，當我們沿著步道走進自然，

仍能感受到，她對人類私欲過度擴張的無私和包容。

該是我們擁抱她、守護她的時候了。

就在今天，步道日發起的這一天，我們一同立下誓約：

步道是提供我們親近自然的小徑，不讓它變成劃破山林的傷口、留在海邊的傷疤；

我們會用更輕、更溫柔的方式親近她，並尊重一草一木，避免打擾自然生態；

我們將努力主動關心周遭的環境，觀察、監督，為她發聲。

從今天起，我們將努力達成承諾，珍惜每一條步道，每一道微光。

夢幻步道
行走天然之必要

文／徐銘謙　圖片提供／台灣千里步道協會

三月底還相當濕冷多雨的週日晚上，我離開電腦，放下趕不完的文章，奔赴位於新店區公所捷運站邊上的小吃店，與一群剛下山的山友們縮在小小的空間裡，圍著熱熱的火鍋，邊吃菜，邊聽這趟特別的「新店KO大會師」登山過程的趣事。他們頂著半濕的頭髮，哀號地說起那條陡上的山路、無止盡的水泥石階多麼傷腳。

可別以為他們戲稱的「KO」是「攻山頭」，其實他們是千里步道協會的志工，身上帶著GPS、相機以及記錄本，正在進行從二〇一二年啟動至今的雙北市郊山「鋪面普查」的任務，除了實地踏查，還要把相片與軌跡、點位輸出，並將調查的鋪面歸類到水泥步道、天然步道、棧道、木屑或枕木步道、碎石、石材、木階、石階，以及其他人造物等分類裡，資料上傳後還要經過二度判讀、討論與確認。

這樣繁瑣的程序，得不斷重複，一步一腳印的踏查、一筆一筆的資料輸入，已完成台北市136條、新北市138條列管步道，總計274條、總長超過460公里，各式鋪面的步道，包括令他們害怕的水泥石階，也見識各種地毯輪胎的「步道奇觀」，只為了找出所剩不多的天然步道確切的位置，讓更多人意識到行走天然之必要。

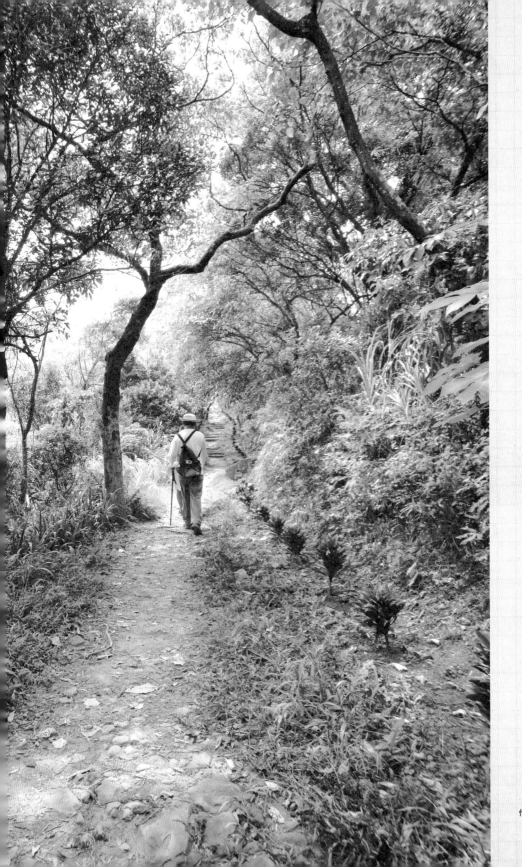

作者序

用腳守護世界級的生態

早在二〇〇二年時，包括本書許多作者在內的幾個朋友組成網路虛擬社群「週週爬郊山」，當時目睹草嶺古道的桃源谷大草原施作花崗岩水泥石階，陽明山坪頂古圳原有的安山岩被挖除，新鋪花崗岩水泥石階，郊山步道浩劫四起，因而發起「石階再見」運動，邀請各界山友主動回報工程破壞問題，得到相當大的迴響。與此同時，從走過的郊山步道中，精選了大台北25條無鋪面的步道，出版了同名書籍，提出「不起早、不趕路、不行階」的「山不政策」。

十年間雙北市的郊山鋪面不斷覆蓋水泥、工程設施，當時的天然步道也受到包括遊客、山友、社區不當行為的威脅。曾幾何時，水泥變成現代化的代名詞，步道則與鋪面與設施畫上等號，造就傷人膝蓋、也破壞生態棲地的硬體步道，此種迷思破壞了延續自原住民、清朝、日據的天然透水、在地特色的土石小徑；代之以為一勞永逸的水泥鋪面與暗埋鋼筋，一旦毀損反成危險因子，為解決設施的問題代之以另一種問題的設施。人們本想藉由走上步道親近自然，反使步道成為劃破自然與故事的裂痕。

二〇一二年千里步道協會、荒野保護協會在全國環境NGO會議上，提出「天然步道零損失、水泥步道零成長」目標。郊山步道的「過度建設」已經是環境議題，台灣的人均水泥消耗量居全球第二位，為世界平均值的5.2倍，台北市已開發區的透水地表面積比例只剩下不到16%。在

此全球暖化、節能減碳的新思維下，進口的水泥材料從生產、運輸到棄置的生命週期中都不斷釋出二氧化碳，粗估每1公噸水泥將排放880公斤二氧化碳。經過鋪面實地普查，雙北市水泥步道總長已達近180公里，以均寬2米、厚10公分保守估計，約用到3萬6千立方米的混凝土，而每立方米的混凝土中有0.37公噸水泥，如此相當於排放13,320公噸的二氧化碳。而水泥覆蓋實際不只鋪面，還延及周邊河溝，造成土地缺乏滯洪、保水環境，加劇熱島與災害。

經過將近兩年的鋪面調查行動，證實了台北市水泥步道比例已經超過75%，天然步道僅存一成；新北市水泥步道比例雖相對較少，但因里程數較長，新北市的水泥步道總長度仍高於台北市。往者已矣，水泥步道只能等待其毀棄後逐步有意識地復歸自然。但志工們記錄下所剩不多的天然步道的精確位置，輔以現況照片，除了作為公民守護的資料庫外，這本書也精選了18條「夢幻步道」向讀者推薦，邀請遊人藉由親炙過夢幻的美好，而知滄海桑田再不能任其「被消逝」。

親山不侵山：新郊山運動

所謂「夢幻步道」，首選較少被人為工程擾動破壞、天然度較高的步道，不僅雙腳不會抗拒走在柔軟的泥土上，偶有植被、落葉覆蓋，或有先人就地取材的古樸石級，甚至保有跳石野溪，走來愜意；眼睛看到的綠意也富有遠近層次，在季節裡的山的顏色充滿本土原生的多樣性，此時聽覺總會伴隨著隱身其間、各種婉轉、啁啾、鳴唱而愈發敏銳。如果事前做了功課（例如本書），你會發現連結步道與周邊社區、產業、人文的故事，可能正好凍結在不起眼的角落，等待與有心人不期而遇，讓人永遠保持著發現的樂趣。

而如果這樣的步道，能夠讓你搭乘大眾運輸就可到達，省去自行開車、塞在車陣或找不到路的敗興，夢幻程度就更為加分。你能想像嗎？住在大台北，只要搭公車、小巴或區間火車，就可以走進夢幻步道，其魔幻的成分絕不輸在倫敦王十字車站的九又四分之三月台搭上進入霍格華茲的火車，這或許是身處在台北城市的麻瓜的特權，也是千里步道協會自二〇〇九年起推動「新郊山運動——環台北一週」，嘗試推動把郊山走成兩天一夜，起始與結束都以大眾運輸為交通工具，落實低碳健康、夜宿山村、深入體驗山中人家、促進偏鄉經濟永續發展的理念。

夢幻步道，就是要走！

　　細心的讀者也許還會在字裡行間讀出默藏著的傷逝情緒，過去山間常見的風景之所以成為今日的夢幻，正意味著人們要追求簡單的野趣竟益發難得、稀缺，甚至有些步道之所以夢幻，還因為年輕時曾在那裡觸碰到心靈的原野，也許是一棵日頭角度下發光的樹，也許是在蜿蜒溪畔間穿行的風，是與嶙峋巨石相視兩望的下午、與情人攜手同行的完美空間，而今不復存在的傷痛，舊地重遊時，記憶的某一部分彷如被吸進黑洞，從心頭狠狠挖除。

　　雙北的郊山也正因為靠人太近，承受的開發壓力較諸高海拔的原野山林更大，也更不易引起忙碌生息其間的人們注意。因而，僅存的夢幻，不論之於人或生態，在已經斷裂破碎的當今，是仰賴棲息的最後跳島。正是因為抱著守護最後的跳島的心情，26個志工們走完460公里的步道，記錄下破壞的實況，以及再也不能退讓的範圍；13位作者們在各種時間的空隙，反覆走出精選的夢幻路線，循循引領讀者成為負起環境責任的旅人。

　　為呼籲更多民眾加入「從路人到公民」的旅程，千里步道協會發起每年六月的第一個週六為「台灣步道日」（Taiwan Trail Day）。在這一天，選一條你喜愛的步道，邀集一群朋友，為它做一件有意義的事情，學習像山包容我們那樣，一起守護我們心中的那條夢幻步道。

　　夢幻步道，就是要走！《向山，遇見最美的山徑》一書，是我們為她做的第一件事。

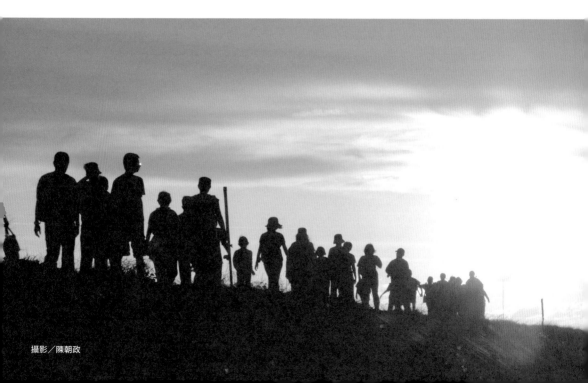

攝影／陳朝政

無痕山林

「無痕山林」源於美國於一九八〇年提出之無痕旅遊（Leave No Trace，LNT）概念。

二〇〇七年由林務局正式引進台灣，並推廣至登山健行的領域。無論在美國或台灣，皆因意識到大眾旅遊對環境造成嚴重衝擊，而發展出的戶外環境倫理推廣運動，教育大眾以正確的觀念與技巧，將對自然的衝擊降至最小。「無痕山林」的精神主要在提醒我們，應對所處的野外環境善盡應有的關懷與責任，歸納出LNT七大原則：

1. 事前充分的規劃與準備：包括做好登山計畫、選擇適當的衣物裝備、輕量化飲水食物的準備並盡可能減少包裝。

2. 在可承受地點行走宿營：盡可能在已建置好的步道和宿營範圍內活動，以減少對植被的破壞。

3. 適當處理垃圾維護環境：攜帶的裝備與食物適量即可，帶出所有攜入的垃圾，並妥切處理無法攜出的物品（如排遺）。

4. 保持環境原有的風貌：不任意改變當地的自然與人文環境，也不取走任何物件。

5. 減低用火對環境的衝擊：盡可能減少火的使用，或採用質輕且效能高的器具煮食及照明，降低對環境的衝擊。

6. 尊重野生動植物：有距離地觀察及欣賞，盡量不影響其生活與習慣，不餵食、不破壞、不侵犯。

7. 考量其他的使用者：尊重他人所需的寧靜，注意自己的行為對環境和他人的影響。

除了輕裝慢速、節能減廢，我們期待LNT原則能提供山林旅人更周全的準備，用更開放、更尊重的態度，面對自然環境與身邊夥伴。

新郊山運動：環台北一週

二〇〇九年千里步道提出「新郊山運動─環台北一週」的構想。「新郊山運動」提倡週休二日就能在都市郊山享受爬大山的過夜體驗，兩端接駁以大眾運輸系統，無須遠求受塞車之苦。並結合山村聚落，不論是住宿、用餐等，藉以活絡在地小民經濟。「環台北一週」則是環島千里步道在人口稠密的台北的縮影，希望透過個人與社區的接力合作，串連出沿著山脊稜線、郊山古道、小百岳、水路圳道、自行車道……等多元主題與特色的環線，在這樣的路徑上，將可以創發出兩天一夜沿山進沿溪行的「新郊山運動」。

例如，古道作家Tony在他的自然人文旅記（741）就呼應提議了兩天一夜的淡蘭古道路網行程：「自基隆暖暖出發，經暖東峽谷，走十分古道越嶺至十分寮；然後沿著灰窯溪溪岸，由石硿子古道越嶺至雙溪盤山坑。接著續行內盤山古道、中坑古道、枋山坑古道至闊瀨營地（闊瀨國小）宿營，此為第一天行程。第二天，續走闊瀨古道至黑龍潭，接灣潭古道至灣潭，再續行坪溪古道、象寮古道、石空古道至頭城外澳接天宮，而以外澳遊客服務中心為終點，全程約40幾公里。」沿途有自然美景、有礦業人文遺跡，是「承載土地記憶的一條歷史古道」。

台灣步道日：親親步道 森呼吸

　　千里步道協會延續二〇一二年發起的「天然步道零損失，水泥步道零成長」郊山守護行動，二〇一四年倡議將六月的第一個禮拜六訂為「台灣步道日」。步道日有別於登山日或徒步節，不僅從個人的健身出發，更強調為步道周邊生態環境的健康有所貢獻與回饋。包括美國、加拿大等許多健行風氣很盛的國家，不論是地方性的俱樂部或全國性的組織，都有「Trails Day」的倡議。

　　台灣步道日首屆主題訂為「親親步道 森呼吸」，主張走在步道上，應該是和大自然親密接觸，感受綻放自土地的生命活力，解放覆蓋步道的水泥鋪面，讓土地大口呼吸、飽含水份、滋養萬物生境，人與自然才能共同獲得真正的健康。

　　二〇一四年六月七日當天，全國北東南中共有21個在地團體一起展開活動，也有將超過五百位民眾以個人方式響應步道日，一起「親山」不「侵山」！

　　在這一天，你可以為步道這樣做：

1. 以分散、分流，不造成環境負擔的方式，號召夥伴在每年六月的第一個禮拜六，走一段自己喜歡的步道。
2. 與步道上的夥伴，一起為喜歡的步道做件有意義的事。
3. 帶著步道旗在步道上合照，並上傳至臉書、推特、噗浪或部落格，鼓勵更多朋友一起關心步道！

台灣步道日相關活動訊息請見千里步道網站：
www.tmitrail.org.tw/trailday

公民行動：步道調查，我們一起守護

　　有鑑於步道過度工程化、人工化，造成棲地切割、不透水、傷膝蓋、耗能量、外來種、破壞景觀與史蹟等問題，台灣千里步道協會自二〇〇六年引進美國阿帕拉契山徑步道志工經驗，與林務局合作社區型步道工作假期、協助太魯閣國家公園建立步道志工隊伍、發展「步道學」環教課程訓練體系、培訓專業化志工擔任手作步道種子師資，同時也培力志工踏查郊山步道鋪面，守護天然步道。透過實際的行動，重新連結人與自然的關係。

　　手作步道強調以人力方式運用非動力工具輔助進行施作，降低對生態環境與歷史空間的擾動，以增進步道的永續性與整體性。其基本原則包括：

1. 考量環境生態：順應步道所在地的氣候、地質、原生生態習性等，兼顧使用者特性與棲地整體性。
2. 考量人文歷史：依循歷史反映工法，結合傳統工藝、在地知識進行因地制宜的「適切設計」。
3. 設定環境承載量：基於在地資源調查，設定可接受的遊客衝擊程度，進行步道分級及相對應的施作強度，提供從大眾化到荒野級多樣的遊憩體驗機會。
4. 盡量就地取材：善用現地既有自然材料，減少外來材料從開採到運輸所產生的資源損耗。
5. 重視常態維護：確保步道具備一定彈性，能因應大自然的變化，又能保持一定程度的穩定性。
6. 強調公私協力：土地管理單位、專業者與民間組織，從規劃討論、施作與後續維護的共同參與、平等合作。

想要成為守護山林與步道的一分子，可留意以下網站訊息：
台灣千里步道協會 www.tmitrail.org.tw
台灣步道志工網 www.tmitrail.org.tw/trails-volunteer
步道志工臉書 www.facebook.com/trailsttw

人類之於地球短暫微渺，當禮敬萬物

地球約誕生於四十五億六千萬年前，若轉換成「地球十二月分大年曆」，以一整年的長度來劃分地球從誕生到現在所經過的時間，一天代表一千二百五十萬年，一小時代表五十二萬年，一分鐘代表八千七百年，那麼，地球上，細菌最先登場，揭開最初始的生命記錄，接著，單細胞生物、多細胞生物與脊椎動物——如：魚兒——接連而來。從水域登上陸地，兩棲類生物始蹦出現，生命演化大大進步，月曆也翻到這一年的最後一個月了，然後，昆蟲、恐龍和鳥類陸續出現，地球上第一朵花於12月21日子夜綻放，12月26日這天，最後一隻三角龍謝幕告別世界，靈長類動物誕生。

直到人類起源，其時間點不過是12月31日這天正午的事，自與黑猩猩分化開來之後，我們稱為「現代人」的出現已經是過了晚間11點40分才發生的。這一年最後一天的最後一分鐘，人類開始農耕、馴化動物，倒數最後三秒，台灣島上來了漢人和荷蘭人，倒數最後一秒，涵蓋了我輩年歲往前推算一百四十五年內（十八世紀中葉以後）的人、事、物，都只是這一秒的事。

至於台灣島嶼的誕生，約莫發生在一千五百萬至一千六百萬年前因菲律賓海板塊擠壓歐亞大陸板塊而隆升、侵蝕形成，如果要在這本年曆中標出，又是哪個時點呢？藉著這本年曆，一日千年，我們不難感知人類存在於地球上的時間縱度何其短暫！然而，對照人類的各種作為以及對地球和自然界的破壞，不禁令人心生巨大而強烈的驚嚇之感。

在宇宙和地球的存在光譜裡，人類身在其中的細微渺小，足以提醒我們禮敬身旁一切比人類先臨這世界上的萬物，練習以更超脫的觀點來看待和評斷價值，也值得我們感動自己能夠擁有肉身與意識的奇妙，珍惜我們能存在於世間的這些時間，並將時間用予珍愛自然萬物。如果我們的生命中，都有幾棵意義非凡的樹，幾條真心喜愛的步道、山徑，我們將更懂得愛屋及烏的守護山林，世世代代的扎下根來，牢牢與這片土地穩固踏實的相繫相連。

關鍵字5 撰文｜林佳燕。參考書目：《少年台灣史——寫給島嶼的新世代和永懷少年心的國人》，周婉窈著，玉山出版社2014

想像那些先人
走過的古道

文・攝影／林三元

我是道道地地的平溪人,這個小山村除了大眾所熟知的天燈、瀑布、鐵道、柑仔店……等活動、風情或風景外,我還能多說一些所謂在地人才知道的故事,比如說怎麼進入平溪這件最簡單不過的事了。

平溪,是新北市的偏鄉之一,雖然台北縣改為新北市已經快三年了,我還是不習慣說它是「平溪區」,總覺得念起來拗口,說為「偏區」就更怪了!不是嗎?既然不好復辟叫平溪鄉,那就單說「平溪」吧!

好啦!言歸正傳,我們來談談這個偏鄉的交通,其實它還挺多樣與四通八達的,除了大家所熟知的平溪線火車以外,還有106縣道西通石碇東北通瑞芳,另外興建中的台2丙線,將會經由一個穿越五分山的隧道直通暖暖接62快速道與國道5號,另外還有兩條小路分別是汐平公路到汐止,以及紫東產業經東勢格通坪林,也可以上國道5號,簡言之,平溪是一個交通四通八達的……哦,「偏鄉」,這……這……很奇怪是吧?

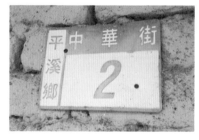

▲母親平溪老家是百年土角厝,在山上的「中華街」,有地址還不一定找得到喔!

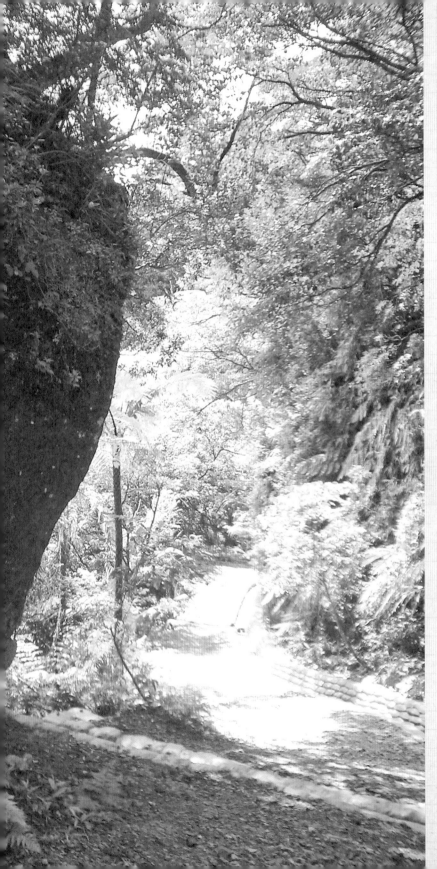

荒野小廟：土地公廟、山神廟、有應公廟，從古到今庇佑走在古道上的人們。

盤石嶺、肉板峠、刣人嶺：在地人用地名記錄祖先與土地故事的例證。

煤礦遺址：見證地區經濟發展史。

李家莊古厝前大樹與石板：過往放粥之處，感念先民人情善心。

大菁之路——淡蘭古道暖暖十分段

　　根據父母親以及地方耆老告訴我，我們的祖先估計是在一八五三年間來到平溪種大菁，大菁是那個年代的重要經濟產物，主要是拿來染布。

　　我的祖先將大菁成片成片地種植在基隆河上游溪谷的緩坡與小台地，採摘下來用水泡在菁礐（池），當顏色滲出之後加上石灰使其沉澱變成大菁泥，然後用在地的姑婆芋的葉子襯底，以扁擔挑著沿十分寮越過五分山往暖東峽谷的山徑（現在叫做「暖暖古道」）。到了現在暖暖的基隆河與東勢溪、西勢溪的交會口處，再由小船運到台北盆地加工。

　　這條古道早在兩百多年前曾經是平溪先民包括我們林家的祖先賴以維生的經濟動脈，一擔擔的大菁泥就這麼翻山越嶺來到暖暖（那時基隆還沒建港呢！故暖暖又稱「基隆頭」），這是我們平溪人的「大菁之路」。聽耆老解說，這條古道的石階不只是就地取材，更重要的是它的高度剛好讓挑夫挑大菁時隨著上下坡的上下律動，最為省力而且不會卡卡的影響步幅。

　　很可惜的是政府當局不知道這就是活的古蹟與歷史的印記，在過去數十年的整修中，先破壞十分寮段成為不符合人體工學與自然生態的水泥階梯，如今早已崩塌而柔腸寸斷，原先還保存原貌的暖暖段則在二〇〇八年上下改成木棧道，同樣不符合人體工學，而且應該也是朽壞了吧！

　　想當初多少千里步道的志工們呼籲應該呼應自然以手作來維護她，而不是替她穿上一套不搭調、割斷歷史臍帶的木棧道。台灣政府官員不懂也不珍視歷史文化資產，這條古道現今的樣貌正是最沉痛的控訴！

六舅公的牽牛路——菁桐古道與東勢格越嶺

　　我的祖母姓李，她老人家的出生地是汐止的「石硿仔」，那是位於汐平公路東山國小附近仁愛橋左側的山徑，精準的說法是東山溪右岸上方的一片小台地。

　　依據族譜的記載，李氏家族是由福建永春輾轉定居在這裡，在那個年代應該也是靠山吃山吧，不是當腦丁（砍樟樹製樟腦）就是種大菁。祖母則是從小被帶來我們家當童養媳，估計是因為與平溪的地緣關係，因為石硿仔的「李家莊」是菁桐古道的中點，也許是鄉人做媒或是曾祖父路過這裡，而成就這段姻緣吧。

菁桐古道由平溪的菁桐坑經過薯榔尖與石筍尖之間，繞過三坑山的山腰到達目前汐平公路最高點的盤石嶺，然後往下走大概45分鐘就可以到達。這條古道的菁桐段，有一個奇怪的地名叫做「肉板峠」，還有一個令人不寒而慄的山洞叫做「魔神仔洞」，如果再告訴你盤石嶺的舊名叫做「刣人嶺」的話，恐怕會讓有意探訪古道的朋友心中冒出OS：「啊～這是一條甚麼樣的恐怖古道啊！」

我先從盤石嶺說起吧。我的父親是這樣說的，日據時代日本人對於一些不服從的台灣人，是抓到這裡處決，所謂的頑固分子跪在盤石嶺的山崖邊，用武士刀砍頭行刑，砍下來的頭與屍體就讓它滾落山谷；後來的二二八事變與台共

▲（上）標示菁桐古道方向的大石頭（下）魔神仔洞

謝雪紅事件，這裡也殺死了不少人，所以平溪耆老都叫這裡是「刣人嶺」。

至於「肉板峠」名字的由來，是直到二〇一三年五月陪媽媽拜訪生病的四舅，閒聊之際才知道四舅媽的老家正是在那裡。她說：「古早時候，原住民將砍來的人頭放在這裡，好像咱菜市場放豬頭與豬肉的肉板（砧板），所以這附近才叫做『肉板腳』。」

哇！這菁桐古道走了不知幾次了，原來這名字是這樣來的啊！這樣看來，無論是早期

的「肉板峠」或是日治與國民政府播遷來台所造成殺戮的「刣人嶺」，都是在地住民記錄歷史的方式。

一個舊地名包含著這裡出產甚麼、發生過甚麼事、附近的山川河流與經濟活動，像汐止的樟樹灣、萬里的鹿堀坪、南港的山豬窟、平溪的柑蓁林、九芎林、菁桐坑等，每個地名有它的歷史，如果變成××路×段×巷，百年之後我們還能用地名說祖先與土地的故事嗎？

由於祖母出生地的李家莊就在菁桐古道旁，她老人家的母親體恤過路人會口渴肚子餓，就每天固定在中午時分煮一鍋薄粥，讓過路的人止渴兼暫時充飢，她單名叫「扁」，因為每天煮粥給過路人解渴充飢，後來大家都暱稱她「泔扁」（台語發音ㄚㄋˋㄅㄧㄥˋ），當時放粥的大樹依然挺立在李家莊的古厝前，而那塊放粥桶的大石板也還在呢！

另外一個故事是我父親生前說的，我的六舅公每年都會趕幾隻牛由水返腳（汐止）翻山越嶺到宜蘭，走的正是這條古道，經菁桐坑，再越過基隆河，順著冬瓜寮坑走東勢格越嶺道到東勢格，火燒寮，經雙溪、貢寮再到宜蘭。

到東勢格的古道至今依然是北台灣近郊的熱門健行路線，尤其是由平溪國中對面登山口上去不遠的步道是沿著舊煤礦台車道興建的，非常寬敞平緩，瓜寮坑溪又是平溪國中簡易自來水的源頭，自然生態與林相豐富，水清魚游鳥語蝶飛，三不五時還可以看到成群的藍鵲飛越溪谷。

平整的台車步道盡頭有原本煤礦的建築被不知名的蕨類、筆筒樹與藤蔓林木所吞沒，人定是不是能勝天，這兒有活生生的答案，難怪一些生態與環保學者說：「台灣根本不需要造林，不要人為干擾，三、五十年後大自然會恢復它應該有的自然生態平衡的面貌。」

從平溪國中的登山口走到東勢格全長約3.4公里，快腳者不到2個小時可以走完，但是我保證你一定會走走停停不斷地停步拍照冥想沉吟。這條路擁有太多古道的元素了，有三座

▲ 曾祖母李陳扁的塑像立在菁桐古道的李家莊門前

石砌的土地公廟，昔時的茅屋依然站立在荒廢的梯田旁，煤礦的遺址淹沒於荒煙蔓草間，與高棉的吳哥窟有異曲同工之妙，還有豐富的動植物生態！

　　所以啊，我常想像無論是外公外婆在這裡耕作，還是牽著牛群的六舅公，應該是邊哼著歌謠走在這條古道上吧！

阿嬤的尋夫路——從平溪走到九份

　　我的祖母從汐止的石硿仔李家莊原生家庭，被帶到我們平溪林家當童養媳，過程很曲折且充滿心酸與淚水，她並不是一生出來就被抱到林家，而是輾轉經過三個家庭。

　　聽我媽媽說，祖母因為個兒瘦小不太能做家事，每到一個家都被人嫌棄「苦毒」（台語，即現在的「家暴」），因為那個年代重男輕女，縱使她是李家十二個孩子中唯一長大成人的女兒（祖母的姐姐十幾歲意外往生，我有十個舅公），曾祖父母還是讓她被媒人帶走，第一個家庭養沒多久就被「退貨」！第二個家庭則是在約莫十三歲被賣到汐止一個大

戶人家當奴婢！也是一天到晚被虐待！甚至走上絕路去投河，獲救被送到派出所後，那駭人聽聞的虐童慘事才暴露出來，大戶人家的主人後來被日本警察判拘留29天！警察先生同時找來了曾祖父，告訴他：「你的女兒驗傷總共72處，現在領回去就不用退還惡主人當初『買奴婢』所付給你的價金。」

沒想到狠心的曾祖父並沒有把他那受盡凌虐的女兒當場領回，只因為他那時不知甚麼緣故和曾祖母分居，一個人跑去姜子寮耕作，根本沒有能力養家活口。還好這個大戶人家隔壁是在賣斗笠、蓑衣的，由平溪挑農山產來賣的鄉民都會在此停留買農具，一知道來自石硿仔的小女孩被苦毒到都已經尋短了，而李家莊正是位於菁桐古道的中間站，曾祖母「泔扁」又以煮粥行善聞名，所以路過的行旅都會很雞婆的告訴曾祖母：「妳的女兒快被人家打死了，還不趕快將她贖回來！」雖然曾祖母一個婦人家要養一群嗷嗷待哺的孩子們，還是牙一咬，付了30元把這苦命的女兒又贖回身邊，可是，現實生活的貧困，過沒多久還是再度把祖母「賣」出去！直到第四個家庭才是我們林家。

母親回憶說：「你阿祖做山種大菁實在是賺不到甚麼錢，脾氣又不好。聽已過世的大姑媽說，她四、五歲時就親眼看到大發脾氣的曾祖父打阿嬤，還用那兩頭尖挑蕃薯藤、茅草的『簐擔』射向逃跑中的阿嬤，阿嬤就邊哭喊邊跑給他追喔！」後來啊，祖父聽鄉民說當金礦工比較好賺，所以就一個人跑去九份。母親說，有一天祖母又被曾祖父打，傷心之餘，就一個人從平溪的九芎林（在現在106縣道九華山站進去的山谷）走路走到九份去找阿公！天啊！是用走路的哪！為什麼不坐火車呢？因為這件「尋夫苦行記」發生在一九一六年之前，平溪線火車可是到一九二一年七月才全線開通呢！

▲大粗坑古道的有應公廟

▲小粗坑古道的土地公廟

知道這段往事後，我把到九份的中間站猴硐到平溪之間的古道地圖與Google Map一對，我的祖母應該是從106線道附近的九芎林，順著基隆河的右岸走到十分寮，經過四廣潭走現在的大華農路，過現在的大華火車站附近，由幼坑古道翻越鞍部來到三貂嶺，而三貂嶺原本有一吊橋跨越基隆河接三貂嶺古道，或者是再往下游走，過猴硐由大粗坑古道或是小粗坑古道抵達九份。

▲小粗坑古道的山神廟

我的祖父到底是在九份哪個金礦挖金子已經不復可考，但是我深深的相信介於平溪與九份之間的古道，阿公走過，阿嬤也曾經沿路滴下傷心無助的淚水；每經過古道上小小的石砌土地公、有應公與山神廟時，我都會想像著他們應該都先後拜過吧！一樣雙手合十祈求土地公賜他們一路平安，順利找份足以糊口養家的工資，或是安全抵達目的地。而我們林家這一房的後代也是在這一片山林中被呵護孕育出來的。

當我走在這些古道上，只要一想及這些荒野小廟有如此的生命連結，內心都會激動不已！每次的舉香膜拜，都彷彿感覺那從未見過面的阿公以及逝世多年的阿嬤站在身後，伴隨著土地公與山精水靈面帶微笑地看顧著我，一步步無懼地走向前程。

達人推薦

活的古蹟：這些古道是先民求安身立命的生活足跡，從地名可懷想土地上所發生的過往歷史。

人文遺跡：煤礦、台車道、茅屋、梯田……，這些被大自然包圍住的廢棄人為痕跡，留下台灣經濟開發的印記。

自然生態多元：清澈的水源、豐富的林相、多樣的蟲鳥植物，感受生態平衡的原始魅力。

反教材的提醒：古道的天然泥土路與就地取材的石階，被換成水泥和木棧道，等於損毀庶民生活遺留下來的文化資產，沉痛地提醒我們勿重蹈覆轍。

三小時風景萬花筒：魚路古道‧擎天崗‧八煙聚落

● 地理：金包里大道北段、八煙聚落
● 看點：魚路古道城門入口、安山岩石階、百二崁、石厝、駁崁、大油坑採硫遺跡、上磺溪打石場、石板橋、八煙出張所、水梯田、砌石水圳／三層圳／浮圳
● 季節：四季皆宜；十月芒花
● 長度：約4公里

山水冷靈，清末最後一條官道：鹿堀坪古道

● 地理：此區域步道路網細密繁複，規劃單日O形、P形、8字形縱走，皆可穿貫通達
● 看點：頭前溪瀑布、石棚土地公、鹿堀坪山、梯田、芒草、中低海拔生態
● 季節：四季皆宜
● 長度：約1.6公里

百年靜美的牧牛山徑：富士古道

● 地理：富士古道可連接瑞泉古道、富士山腰古道、鹿堀坪古道、林市古道，形成一圈O形迴路
● 看點：牛道歷史遺跡、夾在群山間的大草原、豐富的低海拔植物生態
● 季節：四季皆宜；秋天賞芒草、槭樹
● 長度：約2公里

桃

鳥魚花厝，離家最近的世外桃源：內雙溪古道

● 地理：魚路古道、金包里大道北段、北五指山步道系統最友善的步道路段
● 看點：番婆路石頭公、番婆厝、台灣藍鵲、擎天崗、冷水坑、絹絲瀑布
● 季節：春季、秋季，避開溽暑、冬雨；春季梅雨前，有特殊花景可賞
● 長度：約2公里

新

苗栗

台北市

新北市

宜蘭

三小時風景萬花筒
魚路古道‧擎天崗‧八煙聚落

文‧攝影／吳雲天

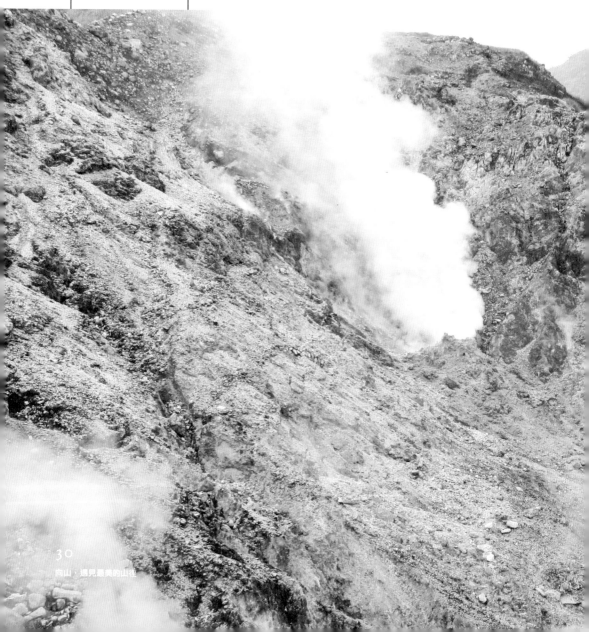

從陽明山區擎天崗的魚路古道，一路走到八煙聚落的這條路線，保有豐富自然與人文內涵，單趟4公里多的下坡路程相當輕鬆。步道上斑駁的安山岩石階，是北台灣特有的火山岩；下到八煙聚落，跟著石砌水圳中的山泉水走訪充滿活力的水梯田；來到石厝前的菜攤，向友善的阿公阿嬤購買剛採摘的新鮮蔬果。大約3小時的腳程，沿途欣賞火山地質景觀、蒼勁的芒草原和田園風光，順道把滿滿的農村人情味打包回家。

特殊
看點

水梯田：來自磺嘴山麓的山泉水，灌溉了八煙的水梯田，水田中生態豐富。

砌石水圳：三層圳、浮圳等水圳系統，展現先民們與自然和諧共處的智慧。

洗滌池：傳統農家工作與情感交流的重要生活場所。

八煙出張所：聚落對外諮詢窗口。

外番坑溪石板橋：北台灣鄉野間難得保存完整的石板橋。

老安山岩溪步道：先民就地取材完成，配合地勢起伏形成好走的石頭鋪面。

上磺溪打石場：現場留有手工敲鑿痕跡的巨大石板。

大油坑採硫遺跡：鮮黃的硫磺結晶伴隨磺煙陣陣，地質破碎，遠觀為宜。

賴在厝地：欣賞先民累石成牆的精湛技巧。

百二崁：整條魚路最陡的一段，十月可賞滿山遍野芒花盛開。

位於陽明山區屬於金包里大道北段的魚路古道、八煙聚落，是非常迷人的一條路線。北部濱海一帶的先民，長久以來依賴金包里大道與一山之隔的台北盆地相連繫，據文獻推算，古道至少有兩百多年的歷史，硫磺、藍靛、茶葉、漁貨跟隨著時間的巨輪輪番走過這裡，留下許多的故事與遺跡。

在陽明山國家公園的整理與規劃下，魚路古道沿途的指標與自導式解說系統非常完善，步道自擎天崗一路下降至許顏橋後，再緩緩延伸到八煙聚落，單趟路程大約4公里多，海拔落差400多公尺，古道兩端都有公車可以搭乘。

只要騰出一天的時間，搭乘公車上一趟陽明山，就可以從擎天崗啟程拜訪這條保有豐富自然與人文內涵的夢幻步道，一路下坡並不辛苦，大約3個小時即可抵達八煙。

百二崁：先民鋪設的安山岩石階

擎天崗舊名大嶺，視野非常遼闊，有三條古道由此向北通往山下的磺溪流域，分別是挑硫古道、日人路及魚路古道。魚路古道又稱河南勇路，採最短的距離直接以石階沿著山坡開路。前往魚路古道，一般從擎天崗遊客中心旁的階梯順著環形步道前往，步道旁土地公廟後上方還有一座老土地公廟，百年來庇佑每位往來行旅。

接著經過日人路的入口，繼續沿著環形步道前行約500公尺，即可抵達魚路古道的城門入口，滿山遍野的台灣芒

▲古老的土地公廟，百年來庇佑著魚路上往來的旅人

▲百二崁的山泉水，百年來提供往來的旅人取用

▲賴在厝美麗的砌石老牆

一路由城門向山下延伸。陽管處整理步道時盡量保留了原本的石塊，這些石塊是先民取自於陽明山當地的安山岩，走起來穩固又不會打滑。河南勇路與日人路交會兩次後轉為陡峭的連續石階，這段路別名百二崁，是整條魚路最陡的一段。

小心踩著石階步道向下走，沒多久就發現步道邊有一處山泉水不斷流出，這處泉水存在久遠，當年挑魚過山的漁人都會在此歇息。走完百二崁，步道貼著大尖後山山邊平緩而下，穿進一片茂密的森林，只見一條石頭小徑在樹木間穿梭而去，走一會兒，林子中出現一座古樸的小土地公廟以及賴在厝美麗的石砌屋牆。

礦煙漫漫的大油坑

沿著步道繼續在森林中前進，四周的樹種多是原生種樟科闊葉樹，林蔭下行走，微涼的空氣帶著植物的芬芳，不時可見紫色的野牡丹及各種美麗的小花。源自百二崁山泉的清澈小溪與步道相鄰，隔著小溪的灌木叢隨著地勢高低起伏，望去皆是芒草與栗蕨，栗蕨在北部地區十分常見，特別能適應火山口土壤酸化的環境，所以又稱溫泉蕨。

▲ 已被芒草與栗蕨佔據的梯田草原

若時間充裕天氣又好，有探勘經驗的朋友可追尋路跡，穿過這片栗蕨草叢，探訪大油坑。

大油坑自古以來就是先民採硫的主要礦場，時至今日，兩個巨大的噴氣孔仍不斷發出巨響，陣陣礦煙伴隨著刺鼻的硫磺味，鮮黃耀眼的硫磺結晶分布於氣孔周圍。不過礦區噴氣孔高溫危險，有些小噴氣孔甚至不易觀察發現而容易被蒸氣燙傷，加上地勢陡峭地質破碎，建議遠觀欣賞就好。

33

砌石駁坎、水花飛濺的小溪

　　循原路退回古道繼續前行，古道兩旁不斷出現的綠草地都曾是當年的水田，這一段古道的景色融合了森林、綠草地、砌石駁坎及小溪，雅致的田園景色走起來實在賞心悅目。

　　順著古道來到憨丙厝地的涼亭，只見許多遊人在此休息，涼亭裡有內容豐富的解說牌介紹魚路的環境、歷史與步道資訊。若想避開人群圖個清靜，涼亭旁有條石頭步道通往溪邊，走一小段距離，來到小溪邊找張石椅坐下，一邊欣賞飛濺的水花，一邊呼吸清涼的空氣，這兒環境優美又幽靜，是筆者非常喜愛的私房憩點。

▲魚路古道穿梭於壯麗的芒草原中

手工敲鑿的古老石板橋

　　抵達許顏橋之前，日人路又再次與河南勇路相會合，建議可以先轉進日人路上行一小段，拜訪位於上磺溪上游先民採石的打石場。早已被沖毀的許顏橋舊橋依據考證原是石板橋，由大茶商許清顏於一八九六年出資興建，當年造橋的石材便是開採於此，打石場現場可以看到許多巨大石板，手工敲

▲古老的打石場，依舊可以看到當年遺留的石板

鑿的痕跡依舊清晰可見。

　　折返接回古道，在水流的沖擊聲中來到許顏橋，拱橋上視野遼闊，涼風徐徐，很適合駐足小歇。過橋後來到叉路口，直行為河南勇路，左下階梯則銜接日人路前往頂八煙或上磺溪停車場。

　　沿著河南勇路繼續前往八煙，古道在濃密的森林中蜿蜒，走沒一會，步道旁出現一道水花四濺的雪白溪瀑，名叫番坑溪，一座木橋橫跨兩岸，番坑溪水質清澈，水量穩定，是水圳引水的水源地。繼續往前走，一座完整的石板橋乍然呈現眼前，古老的石砌橋墩一個接著一個排列在外番坑溪的河床上，粗獷的石板一片片整齊的跨在上面，這隱藏在森林裡的石板橋讓人驚豔。早期北台灣的鄉野幾乎都是這樣的石板橋，但如今已所剩無幾。

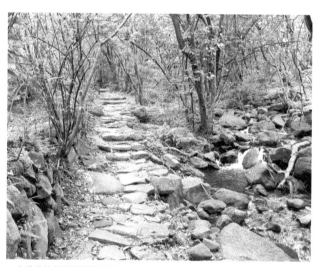

　　一路前行，步道與水圳交會而過，偶而經過曾經開墾的林地，可以看到翠綠的竹林與駁坎，如今都已回歸於自然之中，僅有猴群在樹林中警戒的叫聲此起彼落。

▲古道穿梭於樹林間的林蔭石頭小徑，一路行來清涼舒適

八煙聚落，里山美景

　　很快來到古道與陽金公路交會的登山口涼亭，步道右轉平行著陽金公路可繼續前往天籟社區，但由於接下來大部分是新設人工步道，就不介紹了。不過行程至此可還沒結束，若忽略了僅一路之隔就在路對面的八煙老聚落，那就太可惜了。

　　自古以來，八煙聚落是先民往來於金山與擎天崗之間最重要的歇腳之處，假日時在村子口大白柚樹下，居民依舊照著老祖先傳承的習慣在樹下放一大壺新泡的熱茶，供來往的路人歇息隨意飲用，這濃濃的人情味讓人嚮往。目前住有九戶蔡姓人家的八煙聚落，是個

古樸的石砌村莊，見證了百年來古道曾經的熱絡與興盛，來自磺嘴山麓的清澈山泉，藉由四通八達的水圳，灌溉了聚落四周的農作物，也流經每戶人家門前的洗滌池。

　　一過馬路走進聚落，茂密的樹林與山櫻花圍繞著石屋映入眼簾。廣場左手邊是一個山泉水不斷注入的大洗滌池，是傳統農家生活中非常重要的生活場所，左鄰右舍在這裡一邊洗衣洗菜整理農具，一邊閒話家常。

在田中央，有雲行走

　　接著來到八煙出張所，這裡是聚落對外的窗口，可以詢問有關八煙的大小事，牆面上有整個聚落的手繪地圖，還可以買到阿公阿嬤們農閒時手做的漂流木木製生活器皿。沿著農路左手邊是一片山櫻花林，右手邊則是綿延到山邊的一畦畦梯田，種植著各種蔬果花卉，這些都是聚落的經濟與生活來源，雖然美得讓人心動，提醒大家遠觀欣賞就好，不要隨意走入田中。

　　來到農田圍繞的老宅旁廣場，假日時阿公阿嬤會在這裡擺攤，賣些一早剛從田裡採摘的新鮮蔬果。離開農路轉進田埂上的石頭路，路旁水圳豐沛的山泉水潺潺流動，綠色的水草與小魚小蝦樂活其中，而田埂上則是綠油油的、毛茸茸的

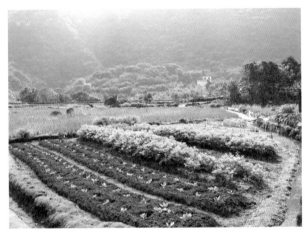

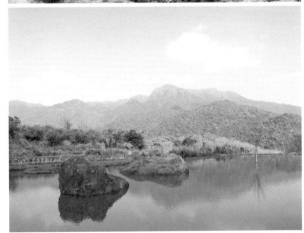

▲（上）田埂上翠綠的土馬鬃；（下）水天一色的「水中央」

像是鋪了層毛地毯，蹲下身仔細看，你會發現全都是迷你小森林，上面的露珠晶瑩剔透，是蘚苔類的植物土馬鬃。

　　來到名為「水中央」的這片水田，只見陽明山的山景倒映入水，藍天白雲也映入水面，搭配水田中的幾塊巨石，一幅禪風美景，不知吸引了多少人慕名而來。

浮圳：立體交錯的水圳奇觀

　　沿著田埂旁的水圳逆流上行，獨特的水圳系統——三層圳、浮圳呈現眼前。位處山坡的八煙，從磺嘴山引來了豐沛的山泉，為了避免泉水流速過快沖刷土壤，先民們很有智慧的將水圳闢成長長的之字形，一層又一層，讓水圳的坡度變得平緩，山泉水的流速變慢了，就不會造成危害，這就是三層圳的由來。用安山岩砌石而成的水圳，不斷的將山泉水送到每一塊田，不同的高度就有適當的水圳連接，也因此形成水圳立體交錯的有趣景象，又稱作浮圳。

　　離開水圳，踩著原始自然的石頭路前往聚落旁的噴氣口，這兒之所以名叫八煙，就是因為自古以來山谷四處的地熱噴氣口源源不絕的噴出磺煙。台大地質所在離聚落最近的這一處噴氣孔設有觀測站，監測及取樣噴出的氣體，以了解陽明山的火山活動。

折返回到聚落，在等待搭乘皇家客運返家的空檔，不妨買些蔬果及出張所呈列的手作木器，和阿公阿嬤聊聊天，為這次的旅程劃上完美的句點。交通方便的魚路古道，只要事先了解做好準備，任誰都可以愉快走一趟。

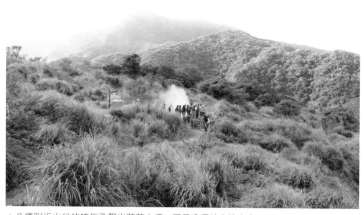

▲ 八煙附近山谷的噴氣孔飄出陣陣白煙，正是八煙地名的由來

37

達人
帶路

- 位置：新北市金山區
- 長度：4公里
- 行走時間：3.5小時
- 交通方式：前往擎天崗的公車有兩路可以選擇，一路是從捷運劍潭站搭乘小15公車。另一路是由陽明山公車總站，搭乘108遊園公車前往。八煙聚落可搭乘皇家客運返回台北或金山。
- 適走季節：避開雨天，四季皆宜
- 延伸路線：

難度
▲△△
全程平穩好走，僅百二崁一段較陡

親子友善程度
●●○
適合10歲以上親子同遊

❶日人路：可從擎天崗魚路古道入口處走石階路下行，至分叉口右行日人路，這是日本人為了拖炮車及運送炮彈，另外修築的一條之字形繞腰山路，為平緩的泥土山徑，沒有階梯，沿途樹蔭較多，更為幽靜，與河南勇路不時交會。

❷淡基橫斷古道東段：淡基橫斷古道東起基隆，西至淡水，有「清末最後一條官道」之稱，從擎天崗走淡基橫斷古道東段可接鹿堀坪，這一段路線與磺嘴山古道有所重疊，卻是走稜線下方的山腰路，爬升較緩，有林蔭遮蔽，沿途為泥土山徑，走來舒適。不過因叉路多，指標少，容易迷路，最好由有經驗的山友擔任嚮導。

❸內雙溪古道：從擎天崗往竹嵩山方向的環形步道前行，左轉切入一條無指標小徑即為內雙溪古道入口，沿途綠意盎然，溪水相伴，可通往平等里的內寮。

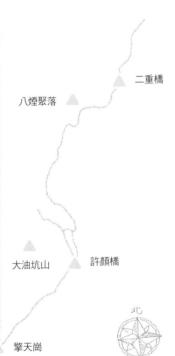

二重橋

八煙聚落

大油坑山　　許顏橋

北

擎天崗

- **豐富的自然景觀**：沿途可覽火山地質景觀，蒼勁的大芒草原，以及由小溪、草原與森林交替形成的田園景緻。
- **里山的具體呈現**：由水、砌石與水梯田三個元素所構成的八煙聚落，孕育了豐富的濕地生態，保留了先民生活中與自然和諧共處的精神。

◀自然恬靜的八煙，正是里山的典型聚落

步道公民行動

八煙聚落水梯田

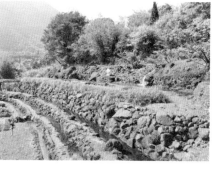

　　近幾年來，財團法人台灣生態工法發展基金會配合林務局「八煙聚落水梯田生態復舊與產業復甦研究計畫」，募集許多的資源和八煙村民一起努力，有來自大專院校學生社團的投入參與，也有民間企業的認養與志工假期，目的是希望能恢復聚落的活力，同時保有美好的環境。

　　透過深入的學術調查和現地活動，協助村民以恢復水梯田及保有自然生態為初期目標，並希望能讓下一代願意返村參與經營，進而導入有機為主的農業型態，長期發展解說導覽及環境學習。目前水圳及梯田已逐漸復舊，但後續農作仍需要大家熱心投入。在國家公園支持下，由在地耆老帶領志工，一起修復傳統的砌石水圳及種植水稻，期待讓八煙聚落得以維持生活、生產與生態的緊密結合，傳承台灣農村生活與自然和諧共存的智慧。

山水泠靈，清末最後一條官道
鹿堀坪古道

文／林佳燕　攝影／江嘉文・林佳燕

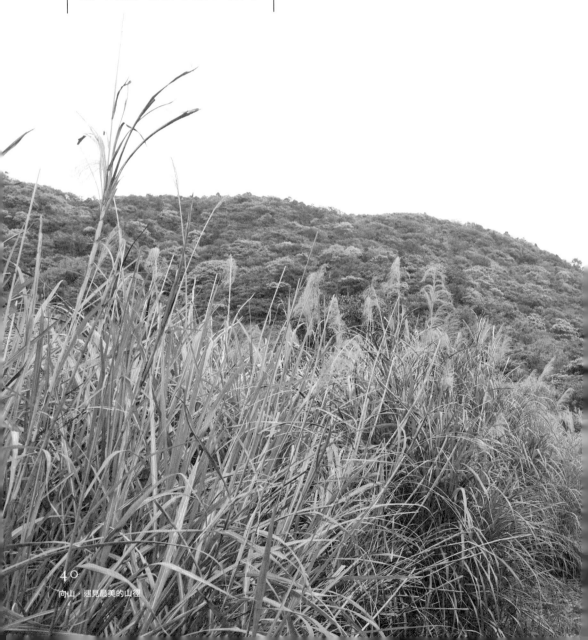

鹿堀坪，一稱鹿窟坪，這條古道目前普遍認定屬於淡基橫斷古道的東段，大約關建於一八九二年間，有「清末最後一條官道」或「清末最後一條軍道」之稱，舊時作為聯絡萬里與士林、關渡及內湖地區的越嶺道，也是先民牽牛牧養的牛徑。古往今來，時空穿梭，百年前與百年後的人們在同一條山徑上，有著怎樣的差別？這些，是我走在鹿堀坪古道自問自答的問題。

特殊看點

芒草區：高大茂密，草長兩、三人高，十足荒野感。

梯田區：風景優美，是先民在山區安身立命、開田闢地的歷史痕跡。

鹿堀坪山：山頂一片翠綠草坪，天氣好可眺望礦嘴山及大尖山。

石棚土地公：就地取材石塊疊構而成。

頭前溪：水源豐沛強勁，炎夏戲水溯溪最消暑。

頭前溪瀑布：享受負離子的放鬆撫慰。

鹿堀坪，一稱鹿窟坪，這條古道目前普遍認定屬於淡基橫斷古道的東段，大約闢建於一八九二年間，有「清末最後一條官道」或「清末最後一條軍道」之稱，舊時作為聯絡萬里與士林、關渡及內湖地區的越嶺道，也是先民牽牛牧養的牛道。

▲進入陽明山國家公園內即見古道指標

山徑蜿蜒，水瀑泠泠

古道以大坪水圳口為起點，過芒草原後與淡基橫斷古道接連，前段長約1.6公里，山徑蜿蜒依偎頭前溪而行，溪水清澈，沿途水聲潺潺不絕，清脆俏妙，水動風起，行走其間，全身細胞頓生一種解渴的舒暢感。

鹿堀坪古道上有許多旁岔小徑可通往溪谷、水圳、溪流、深潭、短瀑、高瀑等地形豐富多元，山徑經過竹林、柳杉林和芒草原，時有過溪處，森林景致原始如野地叢林，即使是初春滿山一色的綠，也因為地形與植物的交錯變化而有了層次。

步行約一公里處清晰可見隱身於山徑左下方的頭前溪瀑布（又名鹿堀坪瀑布），瀑布高約四公尺，水霧清列。此

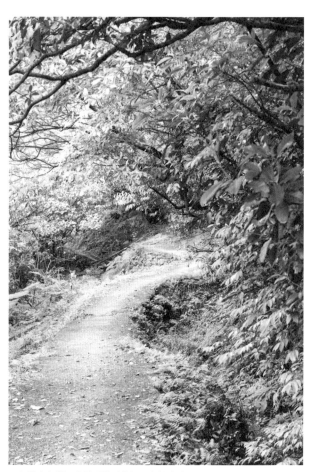

▲古道自水圳口沿著頭前溪前行，水聲泠泠

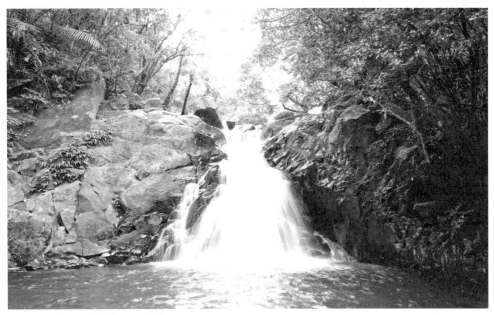

▲頭前溪瀑布是溯溪愛好者夏日聚集處

時，我最是喜歡找個舒適的位置，閉著眼睛靜靜或佇或坐，聆聽，感覺，皮膚上汗毛彷彿清水與涼風撫過，背脊竄起一道電流遍布全身，起一陣讓人酥酥麻麻的雞皮疙瘩，水冷冷，山有靈，人因放鬆滿足而嘆息。

昔時牛徑變古道

　　起身續行，有一堵駁坎橫在眼前，記錄這裡曾有人跡。昔日昔人耕種生活場景不復存在，一階一階綿延的梯田區如今已被高大茂密的芒草掩蓋，得要留心，才能在緩坡上行的路途中察覺這不只是個平常坡度而已，我就置身在過去的牛

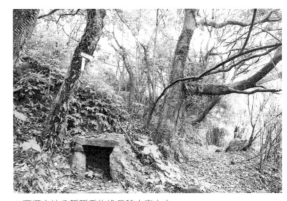

▲石棚土地公靜看物換星移人來人去

徑，這裡曾是居民與牛隻勞動聲息交錯的田疇，從前人們藉這一方田地耕作養兒育女，在這裡生存了幾個世紀。

幾步之遙有座石棚土地公廟，廟旁樹上貼滿指路的方向記號，廟中雖不見神像，仍是舊時當地人與天地搏鬥的精神依靠，樹上的記號則是今日登山者尋幽覓靜的安心指標。再往前行，一步一步數過一階一階梯田，緊接著就有草原相連，鹿堀坪山、大尖山、磺嘴山環繞包圍。隨著公路開通，聚落消散，牛群不復見，自然地景也回復原始樣貌。

▲土地界標說著人類活動的故事

鹿窟，地名帶我們穿越古今

從鹿堀坪古道的名字能知多少事？「鹿」字透露著過去曾有梅花鹿棲息，「堀」與「窟」互為異體字，有洞穴、土室、人事物聚集雜處等意，「坪」即平坦之地。這處位於萬里區溪底村的「鹿窟坪」與不遠處的石碇區「鹿窟事件」發生地同名但無關，前者是鹿群的活動之地，後者是一九五二年白色恐怖時期的血淚記憶。

台灣曾經是鹿的王國，這個環境特性也能在全台的地名上找到線索。不過，野生鹿群隨著島嶼的殖民史開展後，數百年間遭濫捕而絕跡。

一六〇三年陳第〈東番記〉對當時台灣的生活景象有生動的記載，其中「山最宜鹿，儦儦俟俟（儦，音ㄅㄧㄠ；成群行走貌），千百為群。」「居常禁不許私捕鹿。冬，鹿群出，則約百十人即之，窮追既及，合圍衷之，鏢發命中，獲若丘陵，社社無不飽鹿者。取其餘肉，離而臘之；鹿舌、鹿鞭、鹿筋亦臘；鹿皮、角委積充棟。」描繪出原住民的獵鹿文化，如今鹿不在，原住民也在人與山爭利的開發過程中遷移。

以鹿為名：見證台灣發展史

鹿跡的消逝跟山區聚落湮滅一般，都是時代變遷的結果，也是人類「需求」、「取用」的證據。隨著器械的革新，交通工具及道路發達，便利與快速成為關鍵，人類的居住型態與活動空間重新洗牌。從鹿堀坪古道大片的廢棄梯田區不難理解，從前，居民為求在山區安身立命，徒手開田闢地的過程中，挖

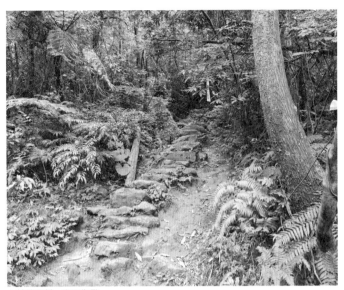
▲就地取材，砌石為階

出的石塊理所當然成為建材，造屋砌田，連精神信仰的土地公廟也是石塊疊構而成。想想，若以現在的觀點回顧，前人們絕對是「手作」先驅，徹底實踐著就地取材且與大自然融合的觀念。

以「鹿窟（堀）」一名為例，全台因行政區域、聚落、自然景觀等而得名的就有近30個。石碇區鹿窟村為了遺忘歷史傷痕，改名光明村；台北三峽、南投名間、嘉義番路、高雄小港、雲林古坑都記載有鹿窟舊名。鹿窟溝、鹿堀坪溪、鹿窟尖、鹿窟山、鹿窟坑，命水命山之外還有雲林古坑的鹿窟斷層，從地質到人文歷史，都是我們不曾投以關注的故事。「鹿」字還有鹿谷、鹿港、鹿湖、鹿池、鹿坑、鹿埔等地名。

從台灣頭到台灣尾數一遍，也剛好翻了一頁台灣發展史，不僅看見先人篳路藍縷的勤奮打拚，也看見原屬於山林的鹿群在保育觀念尚未成形的年代中消絕。時代有其推演的道理，過去的，我無意批判，未來的，我們卻責無旁貸。對於自然山林間生命的保育，與其說我們完全無知，不如說是漠不關心而失去監督規範的能力，然而，觀念態度都可能改變，欣賞與敬畏自然的心意只要藉著走入山林就能漸漸培養。

低海拔昆蟲、動植物的綠色樂園

鹿堀坪古道上生態很熱鬧，植物昆蟲相鳴齊放，對於辨識低海拔生態有濃厚興趣者，一趟走下來，1.6公里的山徑在心上可能是十倍長。

古道上不時可見早期用來染布的染色植物大菁簇簇叢叢，茶樹、柳杉林、華八仙、

七葉一支花、伏石蕨、栗蕨、黃花鼠尾草、樓梯草、冷清草、台灣桫欏、筆筒樹、燈稱花、野薑花、長梗紫麻等羅布，還有低海拔地區森林經過人類文明衝擊或破壞之後，最常最先恢復的植被景觀——芒草。

古道景觀原始自然，昆蟲爬蟲也不少。我在登山口處見過台灣藍鵲飛行，牠們的鳴叫聲清晰可辨，也曾在芒草區被突然移動的臭青公嚇到，縮腳之後才噗哧笑了出來，反省其實是我嚇到牠。

山徑沿途上，羽色繽紛的五色鳥「叩叩叩叩」叫聲響亮，表現高度母愛的蠼螋、素食主義者長肛竹節蟲、夜行性的草袋蛛、台灣常見毒蛇青竹絲、斯文豪氏赤蛙、台北

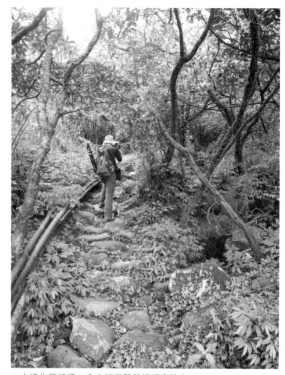

▲古道生態活潑，入山記得帶著鏡頭來踏查

樹蛙等等都是鄰居，小生物們個個深諳求生之道，生人勿近，要尋獲牠們的蹤跡，得要花點心思，多點耐性。

山徑優美、錯綜如織，可反覆再訪

有水源豐沛強勁的頭前溪當招牌，炎夏暑假期間，鹿堀坪古道一反常態，溪流段落常

季節
限定

▲栗蕨

別名：溫泉蕨、北投羊齒，根莖發達，直徑可達1公分以上，葉呈對生，葉柄粗且長，可達2公尺以上

會湧現戲水和溯溪人潮。溯溪者多由水路自頭前溪一路攀上芒草原，基於安全考量，一定要與深具經驗的嚮導同行，不要輕忽大意。

這片山區路徑錯綜如織，鹿堀坪古道能銜接大尖山、富士坪、磺嘴山、翠翠谷和擎天崗等等，還可串連附近的大坪古道、鹿堀坪越嶺古道、富士（山腰）古道、林市古道、瑞泉古道組合成不同的路線，加上人煙稀少，吸引來訪過的登山客反覆再訪。

由於山徑標示極不明顯，多以先前登山隊伍留下的布條作為指引，初訪者除了備妥路線地圖資料，最好抵達鹿堀坪芒草原後即原路折返，或是有熟悉路況的登山者同行為佳。

鹿堀坪古道海拔在410至645公尺間，高度落差不大，可是山林植物密布，芒草區草長兩、三人高，加上路徑又不明、陰雨天能見度不佳，還是避免入山為妙。此區有極大範圍劃歸磺嘴山生態保護區，由陽明山國家公園管轄，如計劃入山後延伸鹿堀坪古道後段至磺嘴山、擎天崗等地，須提前三個工作天上網申請入山許可，不可擅闖；此外，受每日名額限制，盡量提早申請避免向隅。

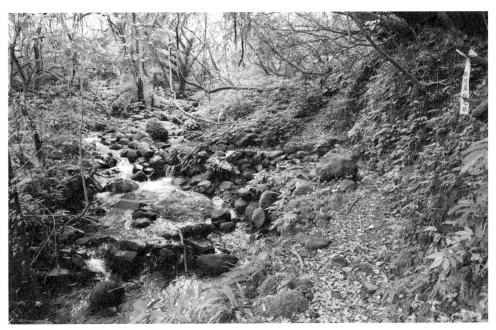

▲古道上常有過溪路段，宜著防水鞋子

47

北

拉繩區

石棚土地公廟

頭前溪瀑布

鹿堀坪古道入口
（水圳口）

● 位置：新北市萬里區
● 長度：約1.6公里
● 行走時間：鹿堀坪古道入口→（1K，45分鐘）頭前溪瀑布→（0.3K，20分鐘）鹿堀坪山→（0.5K，25分鐘）鹿堀坪芒草原→（折返1.6K，60分鐘）鹿堀坪古道入口
● 交通方式：

❶搭乘基隆客運888「萬里─圳頭」路線，在「大坪站」下，步行約700公尺即可抵達鹿堀坪古道入口。平日三班次、例假日兩班次，須留意往返時間。

❷搭乘基隆客運789號（國家新城─崁腳線），在「崁腳國小站」下，步行約4.5公里就能抵達登山口。（網址www.kl-bus.com.tw；電話：基隆客運0800-588-010、八堵站02-24323185）

- 適走季節：避開下雨四季皆宜
- 入山申請：梯田區後段即進入磺嘴山生態保護區，欲進入者行前可於陽明山國家公園網站辦理入山證明（三個工作天），擅闖者最高罰一萬五千元。
- 延伸路線：此區域步道路網包含淡基橫斷古道、鹿堀坪越嶺古道、富士古道、富士山腰古道、瑞泉古道、溪底古道、林市古道等等，細密複雜，非常精彩，規劃單日O形、P形、8字形縱走皆穿貫通達，排列組合變化多，走來無比暢快。為了能快樂出門平安回家，行前周全準備地圖路線資料與行動糧水絕不可少。

難度

▲△△

少部分路段石上青苔濕滑，慎防跌倒；芒草區草長，可著長袖防割傷

親子友善程度

●○○

健腳親子路線，適合已有步道經驗的小朋友

**達人
推薦**

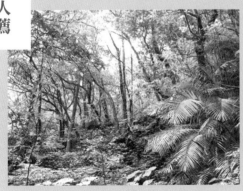

- **叢林祕境尋幽：**景觀原始自然寧靜，低開發、人煙少，行走山徑上可揣想古往今昔人類活動。
- **動植物生態熱鬧：**對於辨識低海拔生態有濃厚興趣者，可以盡情探索。

◀鹿堀坪環境自然如叢林，有時乍看看不到古道路徑

萬里—大尖山—芒草原

百年靜美的牧牛山徑
富士古道

文／蒙金蘭　攝影／山　姆

富士古道，是日治時代隨著磺嘴山一帶牧牛區域的開拓，為了方便居民們畜牧並且聯繫魚路古道、萬溪古道等而開闢的山徑，所以也是一條牛走出來的「牛道」。這條路的最高點就是通往大尖山，有「小富士山」之稱，這條古道也因此得名，步道綠蔭蔽天，山腰處的草原又名大尖草原，也叫做富士坪草原，登山後徜徉於此，盡覽天地舒緩之美。

特殊看點

蕨類植物寶窟：整體水氣充沛，步道上自轉一圈，就可能同時發現六、七種蕨類。

「萬里長城」牛堤：位於靠近擎天崗方向的第三草原，順著草原稜線往大尖山方向綿延。

大草原：夾在群山間的大草原，氣勢恢弘。

牛道歷史遺跡：曾經是放牧牛群的牛道，沿途的石棚土地公廟、溪畔駁坎、大尖池、牛堤等，皆是見證。

豐富的低海拔植物生態：過了富士坪草原之後，屬於磺嘴山生態保護區，自然資源更加豐富。想要進入生態保護區，必須於至少三個工作天之前透過網路向陽明山國家公園管理處提出申請。

四月初，來到位於萬里的富士古道，窄小的登山口雖然乍看毫不起眼，但是山徑旁淡紫色的通泉草、紫花酢漿草、黃色的鼠麴草等開得正燦爛，立刻讓古道亮了起來。

步道幽靜，只聞植物喧囂

穿越竹林後，愈往裡走，知名與不知名的野花愈來愈多，蛇根草、華八仙、狹瓣八仙、金毛杜鵑、燈稱花、台灣山桂花，還有已經凋謝的七葉一枝花等，加上眾多正在冒嫩葉的紅楠，偶爾出現的壯碩櫻木，以及種類多到數不清楚的蕨類、苔蘚植物等，令人不由得讚嘆這果然是一條迷人的夢幻步道。

屬於陽明山國家公園地界內的富士古道，由於位在後山，和擎天崗、絹絲瀑布等幾條

高知名度的步道比較起來交通不甚方便；但也因為這樣，缺點變成優點，讓這條步道顯得分外幽靜。我們前往的那天，明明是星期六，但是全程來回只遇到三位其他山友，彷彿整座山都是屬於我們的，感覺真的很特別。

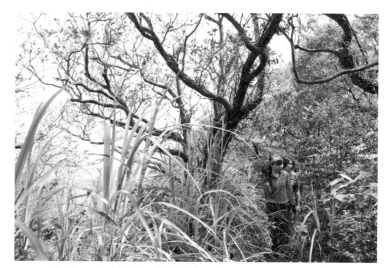
▲幽靜的富士古道，很適合放慢腳步沿途欣賞花花草草

季節限定

▲紫花酢漿草
別名：大號鹽酸草，花粉紫色，冬到夏季開花，葉片由三小葉組成

▲鼠麴草
別名：清明草、黃花艾，高度約15公分，全株密被白色綿毛，花呈金黃色，花期3~8月

日治時代的牧牛山徑

富士古道的名字，聽起來就和日本脫不了干係，的確，它是日治時代隨著磺嘴山一帶牧牛區域的開拓，為了方便居民們畜牧並且聯繫魚路古道、萬溪古道等而開闢的山徑，所以也是一條牛走出來的「牛道」，從地面偶爾會發現的新鮮「地雷」判斷起來，至今仍有牛隻在此出沒。

▲富士古道的入口，在大坪國小溪底分校附近

這條路的最高點就是通往大尖山，大尖山顧名思義山形尖尖的，有點像日本的富士山，因此大尖山也有「小富士山」之稱，這條古道也因此得名；山腰處的草原又名大尖草原，自然也叫做富士坪草原囉。

還沒到大坪國小溪底分校前，在北28鄉道約9公里處先出現了一個富士古道的登山口標誌，但它並不是地圖上所標富士古道的正式登山口，一整排相當陡峭的石階筆直而上，非常搶眼，讓人忍不住想停下來瞧瞧。

石階底層有兩個石碑，其中比較小、看起來也比較有歷史那一個，立於甲辰年，也就是民國五十三年，刻著紀念造路人許國安的字跡。原來這條石階路就是地圖上的「福德坑登山口」，階梯的盡頭會接產業道路再抵達大坪國小溪底分校，如果不討厭走石階的人也不妨從這裡開始。

▲燈稱花
別名：崗梅，落葉灌木，高約1~2公尺，花白色，花期1~3月，熟果黑色

▲蛇根草
別名：荷苞花、雪裏開花、雪裡梅，莖高約20~40公分，葉長3~12公分，花小但數量多，白色，花期6~8月

滿目山色正好，招蜂引蝶

真正進入富士古道後，倒是幾乎沒有石階，都是原始的山徑，這一點頗令人欣慰；不過富士古道雖短，沿途花草雖然賞心悅目，但並不是毫無難度，而且很快就出現長長的陡坡，必須調節呼吸讓自己爬起來不那麼累。反正我們本來就不是貪快的人，再加上此起彼落的花草很容易分散掉注意力，所以走起來尚稱輕鬆愉快。

大坪國小溪底分校的海拔只有345公尺，大尖山頂的海拔約837公尺，而富士古道的平均海拔在450公尺上下，全範圍皆屬於低海拔的林木區，加上冬季經常下雨，整體水氣充沛，真可說是蕨類植物的寶窟。步道上自轉一圈，就可能同時發現六、七種蕨類，像是腎蕨、芒萁、台灣桫欏、肋毛蕨、台灣金狗毛蕨等，還有更多說不出來的種類，令人好奇地審視它們之間的異同。

三、四月，正是杜鵑盛開的季節，葉子上長滿細毛的金毛杜鵑，是整個陽明山國家公園最優勢的杜鵑，美麗的紅花持續出現在古道旁，成為這萬綠叢中最耀眼的明星。華八仙和狹瓣八仙白色的花萼雖然沒有紅花那麼醒目，看到還是讓人眼睛一

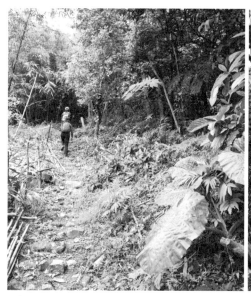

▲真正進入富士古道後，幾乎沒有石階，都是原始的山徑　▲持續出現在古道旁的金毛杜鵑，是整個陽明山國家公園最優勢的杜鵑

亮，果然有招蜂引蝶的魅力。

更特別的是紅楠，明明不見花、只見葉子，但是冒出的新葉居然是粉嫩的紅色，有如花開一般吸引人目光，難怪它又被叫做豬腳楠，的確有點像乳豬的豬腳朝著天掛在樹梢，頗為有趣。

除了植物世界外，動物世界其實也很熱鬧。在還沒踏進古道的入口處，抬頭就望見大冠鷲在天空盤旋，英偉的氣勢令人欣羨；進入古道後，一會兒聽見五色鳥的合奏，一會兒聽見吵鬧的竹雞在喊「雞狗乖」，不過往往只聞聲音不見影；看得到的是翩翩飛舞的蝴蝶、蛾，以及棲息在樹葉上的瓢蟲、毛毛蟲。

陡坡泥地、巨石攀岩，考驗體力

富士古道直升的陡坡還真不是普通的多，可能短短的兩公里之中就佔了超過1公里，其中有些路段因為順著大尖山的東南稜線，山徑的旁邊就是懸崖，所以此時大意不得，否則若不小心滾了下去，可不是鬧著玩的。尤其如果長時間下過雨，土質鬆軟，更是要小心，這時候我們終於了解到為什麼它會被劃歸在「C級」難度的古道，如人飲水，冷暖自知。

也有些路段因為都是泥地，較難著力，或是巨石遍布，攀爬略為困難，所以偶爾出現架設好的繩索，讓大家前進容易些。細看這些繩索架設的手法頗專業，顯然國家公園管理處有用了心思，讓人敢放心地依賴這些助力。

古道沿途的岔路不多，只見一條

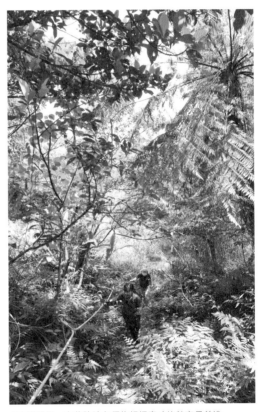

▲古道雖短，有些陡坡必須依賴繩索才比較容易前進

向左下方伸展，上面掛著「富士古道，原始步道請由此進」的指示牌，令人半信半疑，可看得出來這條路相當陡，應該不好走，探索時記得要穿防滑的鞋，以策安全。

大草原十字路口，通往鹿堀坪、瑞泉古道

走了超過三分之二的路程，終於看到前人所謂的「十字路口」，一條向右下方伸展，應是地圖上的富士山腰古道，可以通往鹿堀坪古道；另一條往左下方延伸出去，則是通往另一處山腳下的瑞泉古道。

順著富士古道繼續前進，傳說中的石棚土地公廟就在前方。這位土地公住得相當簡單，三面牆和遮雨的屋頂是利用大片的石板圍起來，土地公安頓其中，倒也顯得整齊乾淨。這條道上的遊客雖然不多，有的還是會獻上幾塊糖果、餅乾，感謝土地公在這裡守護大家。

越過一條涓涓細流的小溪，這是屬於富士溪的上游，非常清澈，兩旁有石塊堆砌的駁坎，可能是溪岸的護堤，也可能是牛堤的遺跡。

▲富士古道上的石棚土地公廟，庇佑往來的山客

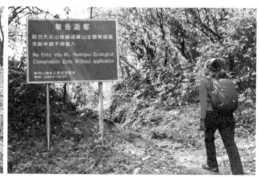
▲告示牌後方可進入富士坪草原，草原景觀廣闊，隱藏著不起眼的小水塘「大尖池」，是牛隻們重要的飲水池

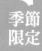

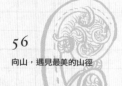
季節限定

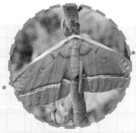
▲紅透目天蠶蛾
展翅達11~15公分，翅膀紅褐色，前後翅各有一條白色縱帶，連結成一長條斑紋

▲腎蕨
別名：玉羊齒、鐵雞蛋、鳳凰蛋，葉叢生，葉片長 25~65 公分，羽片鐮刀形，腎形孢膜著生於羽片背面

不久之後，眼前出現一個大大的紅色告示牌，清楚寫著「前方大尖山後為磺嘴山生態保護區，未經申請不得進入」的警語，但是我們出發前有向國家公園管理處確認過：從這裡到富士坪草原，沒申請入山許可的人還是可以進去看一看的，但是更深入的保護區，就一定要事先提出申請，否則一旦被巡山人員發現，最高可罰款到新台幣1萬5千元，絕不寬貸。

牛堤：草原上的萬里長城

越過警告牌之後，眼前呈現截然不同的景象，遼闊的草原像綠色的地毯般展開，一直向磺嘴山延伸而去，地毯中隱約可見一泓小水池，名字很有氣魄叫做大尖池（大堅持？），它是山泉水匯聚而成的小水塘，也是牛隻們重要的飲水池。

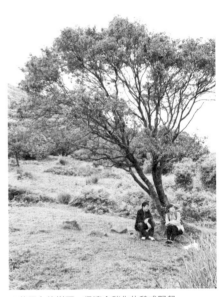

▲ 草原上的樹下，很適合稍作休憩或野餐

看似一整片的草原，其實被分割成三大塊，靠近富士古道這側的第一草原，主景就是磺嘴山；靠近鹿堀坪方向的第二草原，天氣好的時候可以眺望基隆的海岸，視野不錯；靠近擎天崗方向的第三草原，有順著草原稜線往大尖山方向綿延的牛堤，被山友戲稱為「萬里長城」；草原和草原之間的樹林裡，還隱藏著不少小徑，一不小心很容易迷路。

徜徉在這片草原上，爬不爬大尖山、進不進生態保護區都已經不重要了。富士古道也是芒草的天下，再加上藏在叢林間的楓樹，秋季前來，一定會有另一番迷人的風情。

▲ **狹瓣八仙花**
別名：窄瓣繡球，株高2~4公尺，全株幼嫩部分被有柔毛，花小形，花序黃綠色，苞片白色，花期4~7月

▲ **腺萼懸鉤子**
奇數羽狀複葉，具鋸齒緣，花白色，徑可達4公分，花期2~6月，果深紅色

57

達人
帶路

富士坪大草原

十字叉路口

石棚土地公廟

拉繩區

富士古道入口
（竹林）

- 位置：入口在新北市萬里區北28鄉道約9.8公里附近
- 長度：約2公里；平均海拔：450公尺
- 行走時間：約3小時
- 交通方式：搭乘基隆客運888號（萬里—圳頭線），在「大坪國小站」下，但車次很少，每天只有三班；或搭乘基隆客運789號（國家新城—崁腳線），在「崁腳國小站」下，須再步行約2.5公里才能抵達登山口。班次時刻表請查詢基隆客運網站www.kl-bus.com.tw。

- 適走季節：四季皆宜
- 延伸路線：富士古道的登山口位於北28鄉道約 9.8公里附近，距離大坪國小溪底分校不遠處，古道中途若向西可連接瑞泉古道、向東可連接富士山腰古道；抵達富士坪草原後，繼續前進還可以連接鹿堀坪古道以及林市古道，形成一圈O形迴路。四通八達網絡相當完整，可視自己的體力決定要把腳步深入到什麼程度，也非常適合分次探索。

難度

▲▲△

有些陡坡需依賴繩索
前進，具挑戰樂趣

親子友善程度

●○○

幼小兒童不適宜

**達人
推薦**

- **環境自然少人跡**：對外大眾交通不太方便，平日遊客人數稀少，整體環境保持得相當原始、自然，而且十分幽靜。
- **理想入門步道**：距離短，單程約只有2公里，對不常走山路的人是很好的入門健行步道。
- **陡坡有挑戰性樂趣**：路程雖短，陡坡比率高，走起來略具挑戰性，能滿足爬山的樂趣。
- **生態豐富**：林相景觀多變化，動植物多樣化。

◀富士古道平日遊客少，環境原始幽靜

鳥魚花厝，離家最近的世外桃源 內雙溪古道

文‧攝影／林宗弘

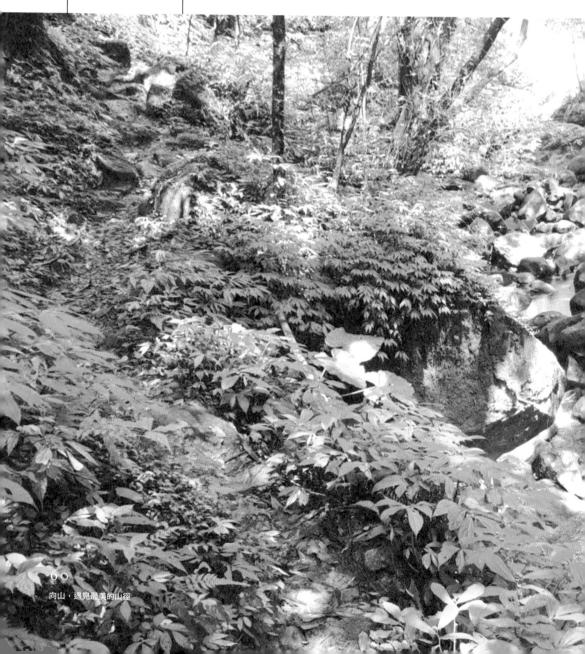

從清代行腳至今的內雙溪古道，離熱鬧的士林不過40分鐘車程，卻依然保存質樸泥土小徑的古道原貌。只要搭公車就可以方便抵達，沿路都是泥土鋪面與清涼的綠蔭，可以賞鳥、賞魚、賞花、賞古蹟，對入門者走起來也不會覺得太長或太陡，是離台北市區最近的一處世外桃源——平等里的內雙溪古道就是這樣一條完美的入門路線。

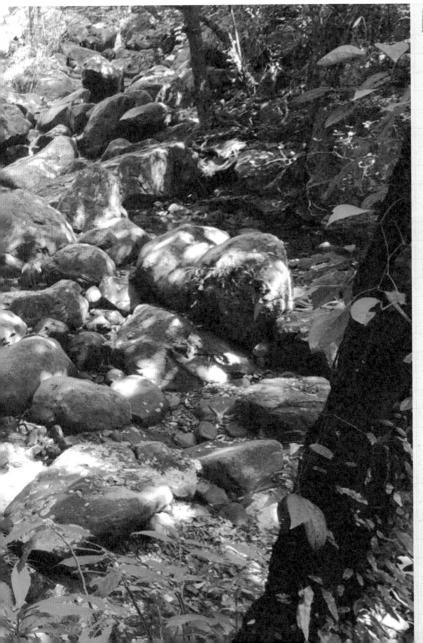

特殊
看點

輔導會舊界碑：內寮入口附近退輔會的陽明山農場界柱，也算另類古蹟。

台灣藍鵲：偶爾可見成群藍鵲飛過。

瑪礁溪：溪水清澈，溪谷動植物生態豐富。

步道活史蹟：保留的泥土步道接近一、兩百年前的古道原貌，可以重溫古人行腳的原汁原味。

從清代行腳至今的內雙溪古道，離熱鬧的士林不過40分鐘車程，卻依然保存質樸泥土小徑的古道原貌。

大約在兩百年前，中國東南沿海的移民來到台灣，從台北盆地進入外雙溪平等里這個區域墾殖，逐步建立了村落、水圳與往來士林及金山的交通路線，其中一段被清朝政府認定為「官道」，用來運送硫磺礦產與北海岸漁獲的路線，就是現在鼎鼎有名的「魚路古道」，或者更正式一點的名稱「金包里大路」。

官道，原汁原味的活史蹟

官道可說是古時候的高速公路，一般較寬較平整，可以給當官的人騎馬行

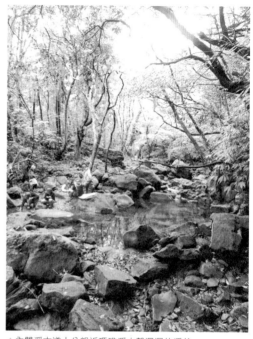

▲內雙溪古道十分親近瑪礁溪水聲潺潺的溪谷

走，每隔數百公尺又有駐兵或鄉勇在路上巡視，以防範原住民或強盜襲擊往來商旅。在官道的四周，還有許多四通八達的小路，可以前往不同的村落。換句話說，古道並不是只有政府維護的官道而已，古道是一個步道系統。

以金山往士林的魚路古道系統來說，經過平等里的路線就有四、五條，那些放牛的農人、巡視水圳的鄉勇、去大油坑上班打硫磺石的礦工、到不同村落賣魚或賣雜貨的販子，並不是人人都走官道，而是走在村落之間的路網上。時至今日，這些步道若不是被柏油路取代，便是漸漸失去交通重要性。

今天，當我們來到這些沒有被政府單位「開發」或「維修」的步道時，所見到的景象，非常接近於一、兩百年前的古道原貌，這些泥土步道才是古人行腳的原汁原味。位於平等里的內雙溪古道正是這樣一段珍貴的活史蹟。

清代古人在平等里興建了坪頂古圳，內雙溪古道成為上溯水源地瑪礁溪附近的一條捷徑，日本時代部分路線被劃入陽明山養殖水牛的農場，也就是今天擎天崗附近的範圍。

離台北最近的世外桃源

後來在第二次世界大戰期間，為了陽明山區大台北防空軍事用途，日軍在竹篙山一帶興建機砲碉堡防範盟軍轟炸，而減少了此地的開發。國民政府來台之後，將陽明山農場交給退輔會經營，並且以農場管理與水源保護等理由管制入山，隨後這塊土地被劃入了陽明山國家公園的生態保育範圍。

因此，相對於陽明山其他已經承受人為開發或觀光建設衝擊的地區，從擎天崗以東往頂山、石梯嶺，以及往南到內寮這個北五指山系的步道系統，就成了離台北市區最近的一處世外桃源，起自內寮終於擎天崗的內雙溪古道，則是其中最友善的路線。

綠意盎然的清涼泥土路

要怎麼前往內雙溪古道呢？建議路線是從劍潭捷運站乘坐小19公車前往平等里。想多走一點路的登山者可以在內厝站下車，從坪頂古圳旁清風亭後方的小路，走鵝尾山的稜線上山。這裡介紹的初學者路線則建議搭到終點站內寮，由平菁路93巷100號左側的階梯上山。

入山不久就會進入綠蔭中的泥土步道，並走入柳杉群，這裡的叉路左邊直行是前往古蹟番婆厝的內寮古道，初學者建議走右側跨過乾溪床的內雙溪古道，在過了溪床之後會有一小段路線沿著山谷之字形陡上，偶爾見到大群的台灣藍鵲或山鵲，可以慢行聆賞沿途的鳥類歌唱。

在走上稜線處見到輔導會的舊界碑，可以稍事休息後左轉，再前行約三、四十公尺有較清楚的路線往左邊的

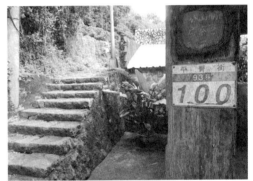

▲（上）搭乘小19公車可以直達終點站內寮，尋找平菁街93巷100號的登山口；（下）初來者可以依據瑪礁古道的指示方向行走，在第一個叉路向右轉，過乾溪床上鵝尾山稜線，有興趣探險者可以前往內寮古道（番婆路）一探古厝

山谷微幅往下走，這一路都有清楚的步道，路線大致保持水平緩上，沿線綠意盎然，逐漸貼近瑪礁溪水聲潺潺的溪谷。

玩山玩水，三度過溪

內雙溪古道有多條平行的路線，在瑪礁溪兩側行走，不只可以玩山還可以玩水，途中有三處過溪的地點，很適合稍作休息並且吃些點心補充體力。

在內雙溪古道旁的溪谷中有多種鳥類、昆蟲與魚蝦，到了擎天崗又變成水牛與草原景觀，動植物生態非常豐富，是不少愛好生態攝影者鍾愛的路線。若是有「人肉賞鳥手冊」或「人肉植物手冊」之稱的生態教育解說員隨行，將會大有收穫。

在第三次過溪之後，有一平台可供多人休息，其右後方斜上的路線是往北五指山與頂山，建議初行者往右前方的路線，逐漸進入灌木叢，此時左側溪流的源頭水流漸小，兩側漸漸出現芒草，也接近內雙溪古道的終點擎天崗。

▲ 瑪礁溪的溪谷中有許多小蝦，夏季在此玩山兼玩水令人心曠神怡，即使近午上山，沿路也很容易找到蔭涼休息野餐之處

▲在體驗一小段石階步道之後，可在右側彎道進入泥土步道，直上終點擎天崗

步道的守護者

在離開芒草叢後內雙溪古道會匯入國家公園的頂山石梯嶺石階步道，往左側行走，經過彎道再往右側的泥土路面岔出，可直達擎天崗草坪遊憩，在此搭小18公車就可以下山回到士林或劍潭捷運站。

▲ 此處向右下方為初學路線。左上路跡較不清楚的稜線會接到番婆路。內雙溪古道沿途都有劉永生先生與其他善心人士留下的路線說明，感恩！

雖然內雙溪古道路線較為隱蔽，但沿途都有山水雲等登山隊的路標可以參考。此外，在這個山區，有一位退休的劉永生老先生，由於熱愛山林，長期志願維護泥土步道，甚至在路線因為落石崩塌無法行走時，以高繞方式開路，或以簡單人力施工的方式架橋、拉繩索，使得內雙溪古道更加清爽好走（步道上遇到劉先生可親自表達謝意）。因此，走在這條夢幻步道上的愛山人士，總是存著一份感恩之心。

給入門者的貼心叮嚀

如果您是登山入門者，切不可把野外當成公園或室內運動設施，穿高跟鞋、涼鞋、露背裝或短褲上山，因為台灣的郊山難免有蟲蛇出沒，有時需防曬，泥土或溪邊也偶有打滑的情況。以內雙溪古道來說，一般運動鞋或長褲，加上1000cc的飲水就算足夠了，若要進行聯誼，準備巧克力或水果都是體貼的小心意。

第一次走這條路線可能要有「一定會把鞋子弄髒」的心理準備，行經潮濕石塊或溪邊需要小心岩石打滑摔倒（石階遠比泥土路線危險），可把重心放低，腳踩石縫或泥土落葉等較不會打滑的地方，不要忘記與同來的山友互相扶持。

內雙溪古道是條熱門的郊遊路線，若是路線不確定或是有疑問，路就長在嘴上，不要不好意思問人，山友通常都非常地熱情，沿路乞食，好味包你吃不完，別忘了「人」也是台灣山林裡最美的風景之一！

達人
帶路

● 位置：台北市士林區
● 長度：約2公里
● 行走時間：約3小時
● 交通方式：劍潭捷運站乘坐小19公車，可於「內厝站」下車，從坪頂古圳旁清風亭後方的小路上山。入門者建議搭到終點站內寮，由平菁路93巷100號左側的階梯上山。
● 適走季節：避開雨天，四季皆宜

難度

▲△△

步道水平緩上，相當好走；三度過溪，行走溪邊時小心岩石打滑

親子友善程度

●●○

適合有健行經驗的小朋友

● 延伸路線：

❶內寮古道（番婆路）：內雙溪古道在內寮入山口後會出現第一個叉路，走左側可以前往番婆路，路上有百年以上的古蹟石頭公與番婆厝。番婆路的出口在竹篙山接近山頂之處，可以順便賞玩。另外，在退輔會界碑往上四十公尺處有一往稜線較不明顯的叉路，也可以轉往番婆路。

❷北五指山、頂山：在水源保護區附近有第三條叉路可以下溪或前往北五指山，第三次過溪之後右後方的路線前往頂山。這兩條路線由於經常被大霧遮蔽視線，在天氣較差起霧時容易迷途，即使是跟領隊前往也要留意國家公園設置的地線，才不會走失。

❸擎天崗：到了擎天崗之後，可以走到冷水坑、魚路古道或絹絲瀑布。

過溪2.8K

番婆厝　　　台灣石

　　　鐵柵門叉

福德宮

界柱叉路

瑪礁叉

北

- **保留原始古道樣貌**：天然泥土步道無現代人工鋪鑿。
- **沿溪而行不過陡**：泥土小徑水平緩上，間或溯溪踩石而過，玩山玩水清涼愜意。
- **動植物生態豐富**：瑪礁溪溪谷有多種鳥類、昆蟲與魚蝦，到了擎天崗又有草原景觀。

步道 公民行動

刷青苔、救古道

二〇〇二年，擁有百年歷史、位於士林陽明山平等里的坪頂古圳步道，由當地社區居民發現，步道原有的安山岩石階被挖起置於路旁，經詢問台北市建設局才得知，原來是公部門認為舊有石階長滿青苔，溼滑容易造成民眾危險，因此發包準備全面汰換步道石階。

此事披露後，包括平等里關懷之友、荒野保護協會、週週爬郊山社群、草山文史生態聯盟在內的民間團體，擔心施工過程砍樹與水泥化作法，將粗暴地破壞原有生態以及古道歷史意涵，因此進行串連發起「刷青苔，救古道」行動，邀請民眾各自準備水桶、刷子等工具，一同上山將石階青苔刷去，展現以有別於工程，既能保護古道也能確保行走安全的方式。

跳石・流水・上學路：猴硐越嶺三貂嶺步道・獅子嘴奇岩

- 地理：平溪與瑞芳交界
- 看點：柴寮古道、內店仔、百二馬、中坑古道、獅子嘴奇岩、溪床石路、
 壺穴地形、三貂嶺瀑布群步道
- 季節：四季皆宜
- 長度：柴寮古道＋中坑古道約4.6公里，三貂嶺瀑布群步道約2.3公里

與小火車一起穿越基隆河峽谷：幼坑古道

- 地理：三貂嶺、平溪線一號隧道東口
- 看點：鐵路隧道群、古道鐵道交會口、幼坑聚落、碩仁煤礦遺跡、
 粗坑簾幕瀑布、幼坑鐵橋、石拱橋
- 季節：四季皆宜；避開雨季
- 長度：約4公里

親近山田美學，眺望遠峰尖峭：東勢格越嶺古道

- 地理：平溪
- 看點：舊礦場、事務所、石拱橋遺跡、雙土地公廟、柳杉造林處、
 民宅土埆厝、峰頭尖山腰越嶺路、平溪三尖
- 季節：四季皆宜
- 長度：約3.4公里

靜波、泉澗伴蒼鬱：灣潭古道

- 地理：坪林、雙溪間的北勢溪上游，連結清領時期
 淡水廳和噶瑪蘭廳的淡蘭道路段
- 看點：灣潭橋河灣、泉澗瀑布、道里碑記、山蘇之道
- 季節：春夏秋皆宜
- 長度：約4.5公里

桃

新

苗栗

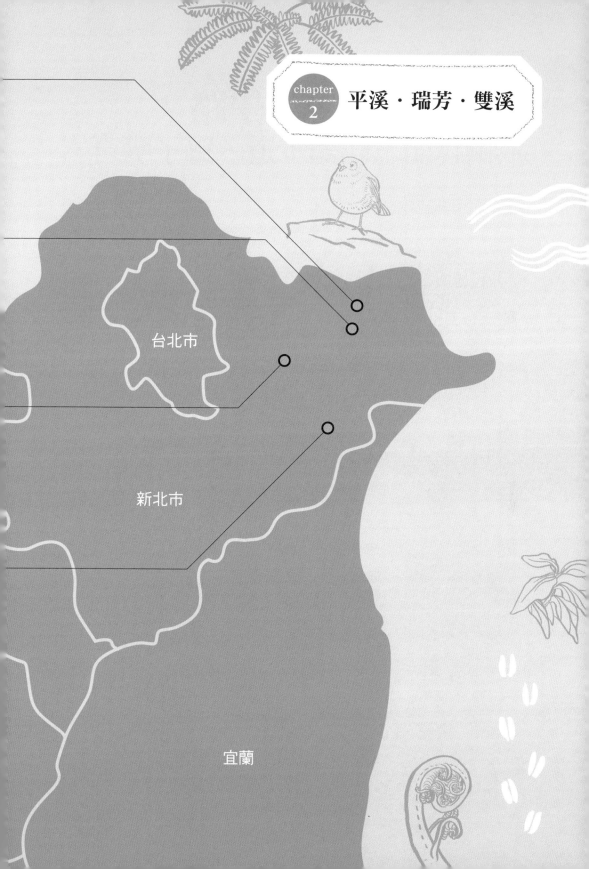

chapter
2

平溪・瑞芳・雙溪

台北市

新北市

宜蘭

跳石・流水・上學路
猴硐越嶺三貂嶺步道・獅子嘴奇岩

文／林芸姿　攝影／林芸姿・陳朝政

六十幾年前，住在烏塗窟頭這端的阿南仔每天在這條古道上，花二個半小時徒步下山上學，下課時與同學結伴走回山上，每每總在小溪與瀑布、梯田與泥土路之間流連玩耍，要用上四個小時才到得了家。而阿南仔做夢也沒想到，這條他熟悉的上學放學路，在二十一世紀會化身成為古意盎然的自然步道，吸引著山野愛好者的尋幽訪勝。

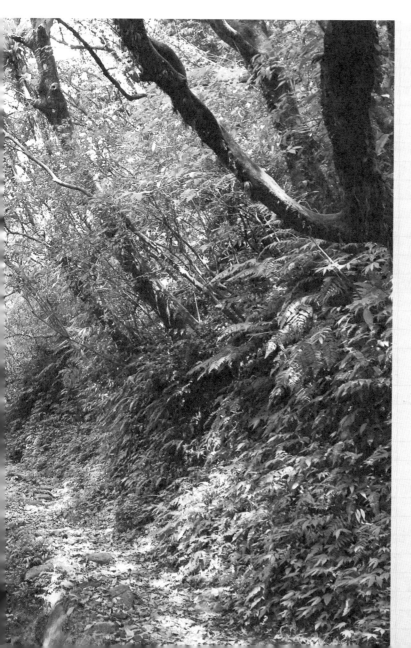

特殊
看點

瀑布群：降雨後前往，景致更加壯麗。

石作土地公廟：古拙質樸的福龍宮與福興宮。

壺穴：河水沖激、切割、侵蝕而形成的地質奇景。

溪床石路：路就是溪，溪就是路。

三區田：長滿蕨類青苔、連綿錯落的砌石駁坎，為梯田遺跡。

百二馬：一座載運礦坑土石的廢棄捲揚機房。

所謂的「猴硐越嶺三貂嶺步道」，位於新北市瑞芳區光復里的猴硐與碩仁里的三貂嶺之間，實際上包含了柴寮古道（猴硐－烏塗窟山鞍部）、中坑古道（烏塗窟山鞍部－福興宮）、三貂嶺瀑布群步道（福興宮－碩仁國小）。

在就地保存的煤礦文化遺址周邊許多步道系統中，雖然不若通往九份、金瓜石一帶的金字碑、大小粗坑古道來得有名，這幾條昔日聯絡山區聚落的古道山徑，反而因此留下更多的自然與樸實感。根據千里步道對雙北市郊山步道的實地鋪面調查，猴硐到三貂嶺之間的這幾條古道都維持超過七成五以上的自然土徑，無疑是夢幻步道的代表。

打開「瑞芳庄覽」圖，走訪山城聚落

在北台灣各地，稱做烏塗窟的地名有好幾處，打開日治時期的「瑞芳庄覽」圖，這裡指的是位於基隆河上游末段，水道於三貂嶺從東北流向轉而向北往猴硐、苧子潭方向，在河的左岸所夾角出的一塊叫做「三爪子」的區域，柴寮子、烏塗窟、中坑幾個聚落就位於偏南之地。

尺度再拉大一些，瑞芳地區屬於中央山脈最北緣的基隆丘陵，境內群山成繞，平野稀少，河水在此轉了一個大彎，就像一個袋口一樣，包圍了這一片海拔

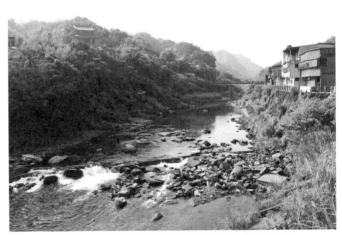

▲基隆河向北湍流過瑞芳，在猴硐這裡可以近距離欣賞青色寬闊的河景

季節
限定

▲紅楠
別名：豬腳楠，常綠喬木，具芳香味，可高達20公尺，新抽之幼嫩枝葉多呈鮮紅色

▲菝契
別名：金剛藤、金剛刺，植株之字形彎曲，莖常具鉤刺，葉呈飽滿圓形，花黃綠色，花期11~3月，果實鮮紅

300到400公尺間的丘陵地。根據瑞芳鎮誌記載，乾隆初期約從西元一七五〇年開始，就有福建人陸續前來此區開墾拓殖，居民在坡地上種植大菁、墾殖梯田維生，形成了一個個山城村落。

日治時期之後，煤礦開採興起，許多人又變成了礦工，二十歲的阿南也跟其他人一樣，沿著這條古道到了猴硐鎮上做炭坑（台語）；少小離家老大回，再回鄉時已成了七十多歲的阿南叔仔。今天，我們跟著他走上步道，回到兒時的上學路。

第一站，猴硐

搭上了平均半小時到一個鐘頭就會有的樹林開往蘇澳區間車，不到一個鐘頭就會到達曾佔台灣煤礦產量最多的煤鄉或今日的貓村猴硐。一步出火車站向南望去，姿態特別的獅子嘴奇岩映入眼簾，而那個方位也是我們要前往步道的方向。

▲獅子嘴岩奇特的山形，就位在猴硐火車站往南的方向

▲矗然而立的廢棄黑木電線桿，見證昔日聚落繁華

▲華八仙
別名：白蝴蝶、土常山，小灌木，高1~2公尺，全株光滑無毛，葉長橢圓形，花黃白色，花期5~6月，花萼白色

▲通泉草
株高約5~30公分，莖略呈匍匐狀，葉倒卵形或匙形，花冠紫色或藍紫色，約1公分，全年開花

73

走出猴硐火車站沿著柴寮路往南行約500公尺，來到舊名「內店仔」的一個短短街型聚落，我們與「阿姨啊」會合後再往南，走經過瑞三本礦，最後來到紅磚砌起的舊礦工宿舍，繞過了它經過鐵支路下方涵洞，右側樸實的石階路就是柴寮古道的起點。

由於早先山上運補的需求，前面這段路程也有依著木馬道闢建的小型產業道路可行，石階古道與（木）馬路三度交會，隨人喜好怎麼走接都成，我們選擇從舊路拾階而上。十多分鐘，路旁左側出現矗立著一支古色古香的黑木電線桿，是幾乎已經絕跡的樣式，阿南叔仔也在這兒巧遇四十多年未見的兒時玩伴，兩人回味再三。

百年石厝柴寮路7號，望獅子嘴奇岩

如果沒有在地人的指引，我們不會發現到號稱「百二馬」（台語，因其有一百二十四馬力而聞名），載運礦坑土石的一座捲揚機房，就靜靜地躺在路旁下方的草叢深處，捲揚機的鋼索還清晰可見。

「阿姨啊」幾乎每天都會起早上山看顧她的菜園，這天則領著我們走這段古道，一路上細數著小時候的往事。走著走著，來到一處位在獅子嘴奇岩山腳下美麗的百年石厝，柴寮路7號，正是她從小生長記憶的家。

再往前走，路上可以近距離眺望到獅子嘴奇岩，過了柴寮路13號農戶後，路幅也漸次

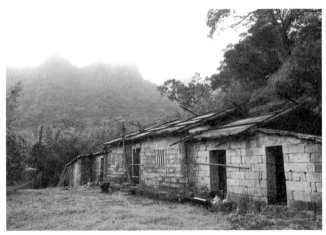
▲獅子嘴岩山腳下的百年石厝，是阿姨啊的老家所在

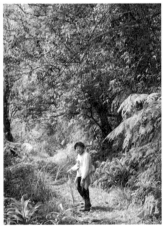
▲阿姨啊走在昔日的柴寮路上懷想過往

縮小，回到一個人行的寬度，坡度平緩。接著來到一座約莫二十米長的木橋，阿南叔仔遙指著溪的源頭說：「我家就在那裡！」我們的心也跟著興奮了起來。

步道從此處開始向著烏塗窟山的鞍部爬升，進入蓊鬱而原始的森林，古道是很自然的泥土路徑，交雜著零散石岩塊，走起來十分舒服。乍暖還寒的初春，豬腳楠挺立的紅芽苞，菝契透亮的新葉，還有華八仙白色花瓣的清麗模樣，為滿滿的綠點綴了注目焦點。

▲ 近距離眺望獅子嘴奇岩

憶兒時，上學路

上到鞍部，來到柴寮古道終點，右側是個休憩平台，往左可登上烏塗窟山、獅子嘴奇岩，直走續接上所謂的中坑古道。這裡也就是光復里、碩仁里的界線，這時才恍然大悟為什麼阿南叔仔念的是碩仁國校了。一走下鞍部，他便開心地指著右邊一個通往三爪子坑山極不明顯的路跡，那就是通往烏塗窟路10號他家的方向。

接下來眼前這一段步道，景致是此路線的精華部分，也正是他小時候每天必經的上學路！走著走著，很快就感到一股潮濕涼爽的林氣，原來小溪至此就在身旁相伴而行，而陽光從茂密的樹林間撒下，眼前的美景直叫我們讚嘆不已。

阿南叔仔指著溪裡的大石說：「以前沒有木橋，阮都是走這些過去的啊。」

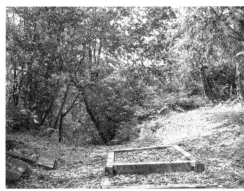
▲ 烏塗窟山的鞍部，柴寮古道的終點

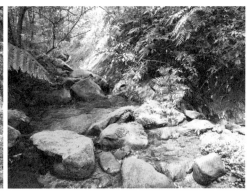
▲ 滿布青綠苔蘚的溪石，流過悠悠歲月

大菁、梯田米：先民的重要生計

古道的周遭都是低海拔地區常見的闊葉林相，盡是青翠綠意。溪邊陰涼潮溼之處，樓梯草生氣勃勃蔓延，蛇根草吐露小巧清新的白花，也隨處可見大菁叢生的蹤跡，它是藍染的主要原料，勤奮的先民怎會放過這個幫助生計的副業？

▲斷垣殘壁間發現到的玻璃藥罐

當時藍泥的製作是由腳丫子在菁礐（昔日煉製藍靛的石砌窪池）中不斷踩踏浸泡而成。相傳孩童到山下店面買東西時，老闆都會瞧瞧他的雙腳，如果是藍藍的，就表示這小孩有工作有收入，老闆會樂意放心地賒帳，可見早期煉染產業在這兒也頗為發達。

一路上，陸續出現許多長滿蕨類青苔的美麗砌石駁坎，連綿錯落規模不小。原來這裡多數都是梯田的遺跡，那時當地人稱這裡為「三區田」，顧名思義，就是有三塊完整的田地。阿南叔仔回憶，其中最大的一塊「大區田」每六年會休耕一次，整理做為廟會大拜拜的場地，還會找來歌仔戲班演出酬神。每當這天來臨，周遭聚落的人紛紛聚集來此，在這只有百人左右的散居山村，竟可以容納到近千人以上的規模。

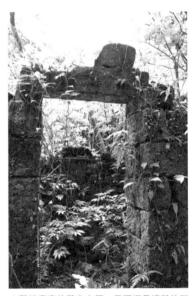

▲頹杞廢棄的蕭家古厝，仍可探見清楚的砌石牆垣與其格局

對照叔仔親手繪製的地圖，我們沿路推敲烏塗窟路每個門牌坐落的位置，彷彿和他一起吆喝鄰居上學去。前次造訪發現路邊一整大片的石屋遺跡，原來是四號的蕭厝，雙手撥開被草叢掩蓋的樸實石

季節限定

▲大菁

別名：山藍、馬藍，植株可達1公尺，葉卵狀長橢圓形，光滑無毛，花冠淡紫色，長可達5公分

▲台灣山菊

別名：乞食碗，植株高約60公分，葉直徑約9公分，邊緣呈多角形，花黃色，花期秋季，瘦果有白色冠毛

階，鑽進斷垣殘壁中探密，叔仔竟仍能清楚指出當年各戶人家共用的客廳、廚房等所在。

地上撿拾到一些玻璃瓶子，其中一個藥罐上印刻的字樣，事後翻查文獻，是來自於煉子寮（現今基隆山下濱海地區，九份一帶）一九三三年開設的「黎元醫院」。這是段不算短的距離，對山居人家來說，生病真是一件奢侈的事！

溪床石路、壺穴地形

離開了蕭家古厝，步道轉而向上爬升，之後的景觀又一變。突然意識到腳下踏著一整塊的巨大岩盤，原來是走到了溪床石路，路就是溪，溪就是路，溪水在這裡切割出獨特險奇的美景，也蝕出一個個形狀獨特的圓滑坑洞，看來別有趣味。再接著，步道會繼續翻越兩個不算太高的山崙，穿過平緩靜謐的中坑溪、壺穴發達的五分寮溪。

三貂嶺位於基隆河的上游，在地質上屬於中新世中期，岩性上層是厚層塊狀砂岩頁岩互層的南港層，下層則是以砂岩層為主的石底層，當這兩層終日被河水向下沖激、切割，在流水急湍處就容易沿著軟硬層理侵蝕，而形成了大大小小的壺穴地形以及瀑布奇景，濃縮在這一條古道後半段的路線上。

第二次的越嶺會先後遇到兩間石作土地公廟。接近山頂的是福龍宮，看來古拙質樸，「中山福地千年庄、坑水德龍萬家富」的石刻對聯，說明了土地公守護的庄頭所在；位於山腳下的則是福興宮，

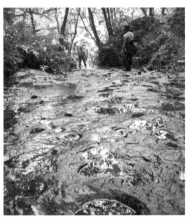

▲（上）走在裸露的溪床石路上，別具野趣；（下）此路段溪水切割出大大小小的壺穴地形

▲申跋
別名：由跋、油跋、小天南星，大葉兩片，各有小葉3枚，佛燄花序，花序軸4~6公分，成熟的佛燄苞，由淡綠轉為紅色

▲各式蕨類
潮濕的環境下，有美麗的各式蕨類生長

或許是因為接近瑞芳與平溪交界的106號公路,顯然香火鼎盛許多。

壯麗的三貂嶺瀑布群步道

　　過了福興宮前行不遠處,
平緩好走的古道也告一段落,
右行能續前往大華,而我們則
要進入此行最刺激的三貂嶺瀑
布群步道,依序會看到枇杷洞
瀑布、摩天瀑布和合谷瀑布。

　　連日的降雨,使得水勢不
小,景致的壯麗,跟先前完全
不同。而峽谷型的落差,也呈
現在需要九十度垂直向下的驚
險斜坡,即使是四肢並用緊緊
抓住攀繩,小心翼翼踏踩在岩縫、木
梯上,仍是會忍不住軟腳。

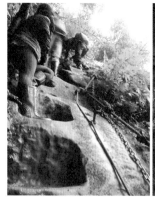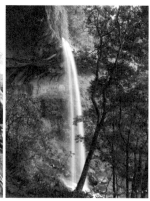

▲(左)在垂直的岩壁上攀爬木梯或鑿出的石階,都要手腳並用,十分驚險刺激;(右)侵蝕的落差形成壯麗直下的枇杷洞瀑布

　　結束了一個半小時的刺激精彩,
總算看見不遠處三貂嶺聚落安靜躺在
眼前一覽無遺。回望來時路,儘管柴
寮、中坑古道只是昔日聚落之間的聯
繫路徑,然而再一次走過先民生活於
此的痕跡,正是此條路線最扣人心弦
的部分了。

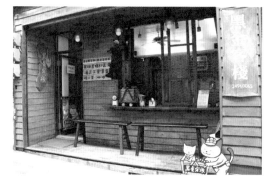

▲位於柴寮路65號的「黑金客棧」,是旅人暫歇的好去處

　　而這三條步道的連走,恰好與基隆河河道及鐵道串接成為完美的O形路線,起點和終點是二個美麗的山城小鎮。想從猴硐往三貂嶺逆時針的方向體驗很好,或是順時針從三貂嶺先領略瀑布群開始也不錯,走回到了猴硐,別忘了在柴寮路上「內店仔」的黑金客棧歇腳一下,喝碗熱呼呼的炭焙紅豆湯或是清涼退火的礦工茶,保證足以撫慰近五個小時的尋幽探險路程。

古道支線驚為天人：獅子嘴岩

文·攝影／古庭維

　　獅子嘴岩，無疑是猴硐地區最引人注目的山峰，鋸齒狀的連峰，橫亙在南邊的天際線。從老街這頭望去，很難相信那是一座可以登頂的山。

　　從礦工宿舍遺跡旁進入柴寮·中坑古道，只要大約15分鐘的步程，便會來到往獅子嘴的岔路，有一座石厝作為地標，門牌號碼「柴寮路7號」。獅子嘴岩就在古厝後方，張牙舞爪，獅嘴之名，心領神會。

　　由小小的竹林啟程，與整理過後的古道主線相比，路跡較不清晰，除了仔細感受路徑走向，亦可跟隨登山隊留下的布條標記前進。經驗較少者，或許走起來有些許不安，但古道的天然氣息，讓人更加喜愛。跨過兩次小溪溝之後，路徑毫不客氣地開始上攀，坡度不小，讓人叫苦連天；部分地點頗為濕滑，一定得注意腳步。陡峭的攀登途中，會經過幾支廢棄的木製電線桿，證明這條難行的路徑也是古道。

　　路徑在獅子嘴岩、烏塗窟山之間登上稜線鞍部，再稍做努力即可登頂。獅子嘴岩海拔400公尺，山頂空間不大，三面絕壁，眺望入口處的古厝，就像垂直在腳下；猴硐車站與瑞三礦場也可清楚看見，景觀非常精采。

　　從鞍部可繼續往前，通往三貂嶺瀑布群，或繼續沿著稜線走，越過烏塗窟山之後即可接回柴寮·中坑古道。「烏塗窟」也是台灣常見的菜市名，顧名思義，就是有黑土的窪地，這一帶的古道時常經過有這類特徵的地方。烏塗窟山海拔423公尺，可以回望尖銳無比的獅子嘴岩西面。

 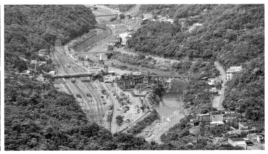

▲獅子嘴岩與烏塗窟山之間的稜線鞍部，有一根倒臥的木製電線桿，說明了這條路也是古道　▲由獅子嘴岩可眺望猴硐，展望景觀相當精采，絕對不虛此行

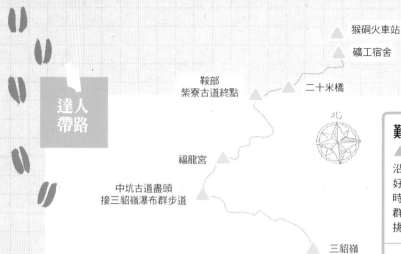

達人
帶路

猴硐火車站

礦工宿舍

鞍部
紫寮古道終點

二十米橋

北

福龍宮

中坑古道盡頭
接三貂嶺瀑布群步道

三貂嶺

難度

▲▲△

沿途多數路段皆平緩
好走，部分行於溪床
時需小心溼滑，瀑布
群路段需攀爬岩壁有
挑戰性

親子友善程度

●●○

有戶外活動經驗的小
朋友可

- 位置：新北市瑞芳區
- 長度：柴寮古道＋中坑古道約4.6公里、三貂嶺瀑布群步道約2.3公里
- 行走時間：約5小時
- 交通方式：

 ❶從台北方向，搭乘東部幹線往蘇澳的區間車至猴硐站下車，往南步行至礦工宿舍旁步道入口起登；或搭至三貂嶺站下車，往南步行至碩仁國小旁步道入口起登。

 ❷從台北方向，搭乘東部幹線對號車次至瑞芳站下車，轉乘區間車或平溪線支線列車，於猴硐站或三貂嶺站下車，也可轉乘808客運至猴硐。步行資訊同前項所述。從宜蘭方向來亦然。

- 適走季節：四季皆宜，唯瑞芳地區冬季多雨天，宜避開
- 延伸路線：

 ❶走柴寮古道、中坑古道，可順登獅子嘴岩、烏塗窟山，山頂奇岩絕壁，可眺望猴硐一覽風光。

 ❷過了福興宮，除左走三貂嶺瀑布群，亦可向右行前往大華車站。

 ❸可連結到幼坑古道。

達人
推薦

- **兼具多種迷人風情**：一次盡享鐵道、坑道、古道、河道的人文與自然景觀。
- **步道路況天然**：維持超過七成五以上的自然土徑。
- **訪古尋幽**：實際走過昔日聚落之間的聯繫路徑，探訪先民生活痕跡。
- **地勢變化多**：有好走的平緩土徑，奇特的溪床石路，以及九十度垂直的驚險陡坡，增添健行登山樂趣。

步道公民行動

綠色生態旅遊

一，猴硐生態旅遊、志工參與手作步道

二〇一一年，千里步道協會受新北市觀旅局委託，初次來到「猴硐」這個同時擁有鐵道、坑道、古道、河道各種迷人風情的地方，兩年之間，與在地社區夥伴一同探尋猴硐產業生態與人文豐富的資源，引進綠色生態旅遊及手作步道工作假期概念，先後於劉厝古道、後凹古道舉辦數場「手作步道工作假期」。招募了一批批的步道志工，透過砌石階、刷青苔等親自動手修護古道的過程，強化參與志工對猴硐在地的體會與情感連結，也讓社區認識到綠色低碳的旅遊模式，才能兼顧促進經濟與環境守護的永續發展。

▲猴硐手作步道

二，猴硐黑金客棧

位於「內店仔」柴寮路上的黑金客棧，負責人蔡淑惠是礦工的女兒，從小在家與礦區間穿梭，看盡了猴硐採礦的興衰演變，五年前回到老家創立黑金藝文工作室，希望藉由豐富的礦業文化帶動地方優質發展。「甘阿爸」是黑金客棧的文創品牌，源自小時候礦工出坑時渾身黑嘛嘛的認不出哪個才是父親。蔡淑惠除了研發貓型鳳梨酥、烏梅酥、獨家秘方礦工茶等在地美味，更致力於發掘、傳述社區耆老的礦坑故事，讓旅人看見不一樣的猴硐。

臉書粉絲專頁：猴硐黑金客棧／時間：09:00-22:00社區導覽、在地伴手禮、餐食、藝文空間／地址：新北市瑞芳區柴寮路65號／電話：02-2496-0065／0935-156-679 蔡淑惠

三，猴硐國小舊校區活化：猴硐生態教育園區

二〇〇〇年象神颱風帶來豪雨，大粗坑溪大量土石泥砂衝入猴硐國小，損毀部份校舍。二〇〇五年學校遷至新校區後，舊校區因而閒置，二〇一一年八月一日「台灣農民組合協會」進駐，正式成立了「猴硐生態教育園區」。以「友善環境的生活方式」為理念，在此規劃逐步建置了社區圖書館、步道驛棧、共食廚房、野菜園、綠色工藝教室、土石流教育區等活化空間，與學校、社區、外地旅人互動對話，用行動建構樸實的生活可能。

臉書粉絲專頁：猴硐生態教育園區／時間：週二至週日 09:00-17:00，週一休園／地址：新北市瑞芳區九芎橋路78號／電話：02-2497-8248 0970-968-898 郭鎮維

三貂嶺—隧道群—幼坑—粗坑

與小火車一起穿越基隆河峽谷
幼坑古道

文・攝影／古庭維

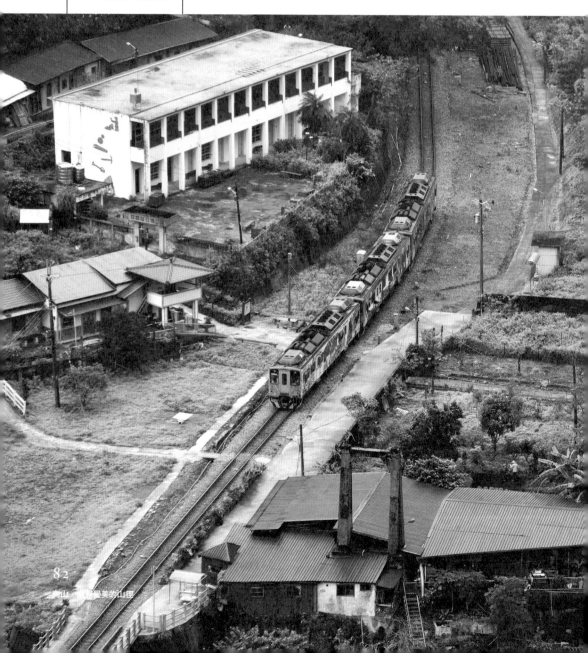

南山、最秀麗優美的山徑

二、三十年前，我們對古道的概念，還侷限在「超過一百年」的迷思。還好近年來藩籬已破，回歸顧名思義的層次，這才發現，古時的道路仍所在多有。走上這些路，想像先人行旅，就有一種基本的浪漫。三貂嶺與大華之間，至今沒有公路穿越，自然環境完整，是幼坑地區最難得的寶藏。平溪觀光是由鐵道旅行展開，與鐵道密不可分的幼坑古道，沿途仍有聚落與礦場遺址，完全不受商業化侵擾，是了解平溪原鄉風貌的難得機會。

特殊看點

幼坑鐵橋：鐵軌在橋上轉彎，為平溪線名景。

粗坑瀑布：十米落差的簾幕式瀑布，平溪線在瀑布面前跨過溪谷。

石拱橋：見證昔日礦業聚落人來人往的繁華。

碩仁煤礦遺跡：舊時臺車道路徑化身今日山林間水泥道。

幼坑聚落：屋舍頹傾，小橋流水竹林清幽依舊。

基隆河谷：山徑沿斷崖與河谷同方向前進，形勢陡峭但寬敞好走。

鐵路隧道群：平溪線鐵軌在岩壁間通過，一旁的溪澗刻鑿出壺穴河谷。

從三貂嶺車站到大華車站，平溪線鐵道僅一站之隔，但沒有平行的公路接通，使用私有運具，必須要由106縣道越過五分山，或是北37銜接台2丙線，路途遙遠且翻山越嶺，才能往來這兩個地方。

幼坑古道，祕境啟程

其實，這段山谷間不是沒有路，只是車子行不通，鐵道以外還有幼坑古道。和許多順應觀光與健行之需，才特別整理、甚至重建的古道相比，幼坑古道不但維持早年樣貌，由於沒有重疊的公路，還擁有最原始的交通功能。平溪地區觀光客雖多，卻鮮少來此，頂多擠在火車車廂裡經過，就這樣與原味平溪失之交臂。

離三貂嶺車站不遠的碩仁社區，房舍緊挨著山勢發展，平坦而突兀的空地，曾是三貂嶺煤礦和台鐵機關庫的遺址，遺憾的是這些歷史遺跡已被剷平。幼坑古道的入口，就在平溪線一號隧道的東口，魚寮路底的階梯。

許多健行客貪圖方便，直接借道300公尺長的山洞，其實頗有危險性。不如老老實實地拾級而上，越過魚寮山，就當作進入祕境前的心情轉換吧！

其實從入口出發，腳程快的人不用十分鐘就來到越嶺點五岔路口，還可順登魚寮山和新路尾山。這附近是公墓區，各種大小的墓園錯落山林間，其實帶著平和虔誠的心入山，並不用感到害怕，否則幾座墓園前漂亮的河谷展望就無緣欣賞了。

溪澗、鐵道的纏綿交會

繼續往幼坑方向，下到一處「此路不通」的告示牌，一旁還有漆黑的礦坑。在此向右迴轉，很快就來到門牌標示新路尾路2之1號的三清觀，不遠處平溪線鐵軌在岩壁間通過，剛好是一號與二號隧道之間，這裡共有三座連續的隧道。

水量不小的溪澗沒有名稱，源自新路尾山，在匯入基隆河的最後階段，與鐵道相會糾纏。每回搭火車經過此地，總希望司機開慢一點，因為嘈嘈溪水就在一旁，河水擺動身軀、雕塑壺穴、刻劃河谷，婉約的身段留下

▲幼坑一帶的步道路徑非常多，岔路處雖然大多有登山隊自製路標，但仍應事先查妥地圖資料再出發

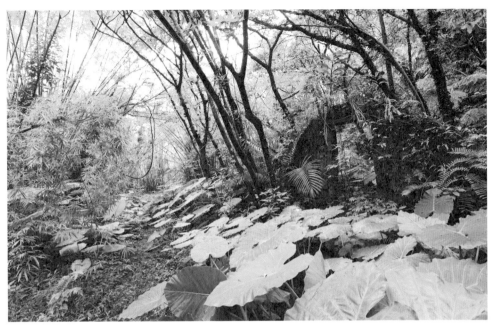

▲魚寮山下的腰繞古道，除了幾處墓園之外，路旁也能見到古厝遺址

一道緩緩而下的滑水道，優雅離去。

車廂在明暗之間，精采景色一瞬而逝，卻是過目難忘，尤其不知從何而來的階梯，乍然現身，無比好奇。踏上古道，越過魚寮山，親臨現場，那種感動自是不在話下。

幼坑、粗坑聚落：曾經的繁華

雖然平溪就在台北盆地東南方，然而群山阻絕，乾隆年間始有漢人開墾，主要在今日的十分寮一帶，並以暖東峽谷為入口；另一條聯外道路，則是十分寮往東經過新寮，翻過五分寮抵達瑞芳。

今日所謂的幼坑古道，其實就是後面這條的支線，從新寮往南，跨過基隆河到今日的大華一帶，接著在河谷南岸越過地形。幼坑與粗坑聚落，就位在這段古道行經的區域。

「坑」這個字，在台灣的地名中很常見，用來描述地形，粗坑正是一個著名的菜市名。相對於地勢較寬闊的粗坑，規模較小的谷地就是幼坑，用台語來讀很容易能理解。雖

然在廿世紀初的地圖中，這兩個地名已經出現，但它們的繁華年代，其實是在平溪線鐵道開通之後。

鐵道和古道，寫下一頁台灣煤礦史

平溪線於一九一八年興工，計畫在三貂嶺銜接宜蘭線鐵路，當時鐵路甚至還沒通到瑞芳。第一次世界大戰結束，景氣欣欣向榮，野心勃勃的台陽礦業決心解決石底煤礦的運輸問題，大膽興建與官營鐵道相同軌距的高規格的路線。

然而三貂嶺到十分寮之間，鐵道只能鑿穿岩壁通過，工程非常艱困，九十多年後的今天，許多山洞還維持著掘鑿岩石的痕跡。一九二一年夏天，好不容易勉強通

▲ 幼坑山南鞍礦物課289號基點，由台灣總督府殖產局礦物課埋設。一般的基石大多設置在接近山頂的位置，但礦物基石與礦物勘查有關，未必要設立在山頂

車，但台陽礦業已無力負擔後續高昂的養護費用。一九二七年，總督府鐵道部買下這條鐵道，台陽礦業「轉現金」還債，終於存活。

煤炭業主要的成本，除了勞力密集的開採過程，更關鍵的是在降煤，也就是將產品運送出去。平溪線通車後，豐富的礦藏才真正得以開發，不但牽動十分寮與石底的發展，耕地有限的幼坑也雞犬升天。因為鐵道的建設，活絡這條既有的步道，鐵道通車後的便捷，步道沿途規模較小的煤礦有了開採價值。所以這條古道不但沒有被鐵道取代，反而還形成礦業的聚落。

腰繞小徑，峰迴路轉

連續隧道之間的小峽谷，是平溪線雋永的場景，古道與鐵道在此短暫交會之後，又要分開好一陣子。同樣是跨過小橋，火車直直鑽進山洞，古道卻開始爬上山。山谷裡地勢陡峭，但爬升的落差其實並不大，而且這條路開得極好，順著山勢緩緩腰繞，林裡透光但太陽不直曬，走起來相當舒適。途中許多人造平台的痕跡，緊緊貼著古道以長條狀發展，路徑彎曲，平台也順勢成為弧形，推測在過去曾經是耕地。

▲從這座橋開始，古道與鐵道各走各的路，要一直到　　▲在幼坑古道旁，可以見到平台地形緊緊跟隨，過去應該
粗坑瀑布的鐵橋才會再次相逢　　　　　　　　　　　　是耕地，在侷促的山谷中爭取空間

　　不知不覺間，古道已經來到越嶺的路段。峰迴路轉，植被還是一樣茂密，初來到此，方向感失靈，難以置信已經來到基隆河邊。直到聽見熟悉的水流，以及柴油火車迴盪山谷間的低鳴，才更加確定右邊就是基隆河谷。

繞過稜線，看見亮麗的基隆河

　　對岸近在咫尺，山徑沿著斷崖前進，方向與河谷一致，雖然還是寬敞好走，但腳下見不著鐵道，也不見溪水，想必非常陡峭。繼續往前，在古道繞過稜線的地點，終於透過樹林，看見亮麗的基隆河水，鐵道在陡峻的溪谷穿出隧道，跨過一座弧形的鐵橋，精采絕倫。

　　越過稜線後，不久即抵達一處小凹谷，左邊的岔路由一叢竹子旁穿過，沿著漂亮的石階往上走，古厝僅存一堵斷垣。這戶「人家」的門牌是幼坑1號，即使已不可能住人，前院還是維持整潔雅致。從三貂嶺深入此處，已要大約一小時步程，手機更是沒有訊號，但這一家人還是常在假日回到山裡，整理老家的環境。難怪這附近的幾叢竹子特別給人親切感，幼坑古道的靈性也由此而來。

　　同樣的凹谷，另一側樹林茂密，走近一看，才發現更多房舍深藏其中，廢棄的冰箱甚至成為鳥巢，屋舍非常殘破卻掛著新制門牌，其實山村興旺的日子，距今可能還不太久。

87

柳暗花明，流光轉動

離開幼坑聚落，古道再順著山坡往下，跨過美麗的小澗後，樹叢後藏著長條型的房舍。屋前廣場開闊，貌似可以開車來此，其實再前行沒幾步路，就離開這處遺跡，路徑又回到熟悉的寬度，順著一條溪溝又開始緩上。輕鬆越過稜線，緩坡邊點綴許多綠竹，接著一座鐵橋在路底現身。

回想從三貂嶺過來的路上，已經越過三次稜線，眼前的這座橋也是第三座橋，溪水頗豐，這是古道中途所跨過最大的溪流。右邊一大片房舍遺跡，破敗的紅磚在正午陽光照映下，好像在回顧流光的轉動，此處曾是礦場，早已交還大自然管理。

走過鐵橋，順著斜坡踏上坡崁，水泥鋪面的小徑左右橫貫，沿途伴隨木製電線桿，一幢土角厝在前迎接，門牌幼坑14號，目前還有人居住。山林間的水泥道，時常源自舊時的臺車道，這條路順著溪流上溯，即可抵「碩仁煤礦」的遺跡，還能通往內平林山，最後抵達雙溪，有人稱之為幼坑越嶺古道。或是不沿溪而行，順著緩坡而上，再越過一次稜線就是粗坑，行經一大片開墾地後，在粗坑2號古厝前接上大華農路，就此走出這段桃源祕境。

▲離開幼坑聚落，古道再順著山坡往下，沒多久又要跨過這條美麗的小澗。混凝土構成的小橋，已和自然環境融合在一起

▲幼坑14號土角厝，還有人在此居住務農。古厝就位在幼坑古道與幼坑越嶺道交接處，往下走可以到粗坑瀑布和平溪鐵道，往上走可從粗坑離開古道，或經過碩仁煤礦後爬上外平林山

向山，遇見最美的山徑

平溪線名景：石拱橋、粗坑瀑布

　　可別急著離開！沿著水泥道下行，才是幼坑古道的經典結局。在一段階梯過後遭遇另一條水泥道，來自方才鐵橋前的礦場遺址。小小的T字路口，轉角是一排房舍的殘跡，人來人往的路口，這裡曾經也有個三角窗的賣店嗎？

　　不甘寂寞的小溪流，也在此參一腳，拐個小彎，路面上看似平凡，到一旁往下觀望，才發現這裡開了兩座石拱橋。讓人以為只有山水鳥獸相伴的幼坑古道，就用這石拱提出嚴正抗議。當然，那些繁華過往的證據，也只是曾經的故事而已。

　　繼續往前，水聲壯大，先是一道小的瀑布，接著是一座約有10米落差的簾幕式瀑布，人稱粗坑瀑布。平溪線在瀑布面前跨過溪谷，原來好久之前，在古道上遠眺的鐵橋就是這裡呀！密集的橋墩配上短小的鋼樑，好讓鐵軌在橋上轉彎，這座名為幼坑橋的老建築，是平溪線名景。鐵橋緊鄰岩壁上的隧道，橋下是支流瀑布匯入基隆河，精采的地景道盡當年工程的艱困。

　　自一九六〇年代以來，台灣公路愈加發達，至今仍未將魔爪伸入幼坑，難能可貴。古道與鐵道在此互動，大小溪峽穿梭其中，老路不死，只是凋零，農業礦業興衰消長，數不盡的斷垣殘壁，訴說著與天爭地、攫取資源的過往。溪水中的魚蝦，偶爾聽聞的山羌呼喚，或是一閃而過的台灣藍鵲，都是大自然教室準備好的驚喜。

　　散發著獨特魅力的幼坑古道，其實交通方便，從台北市區到三貂嶺，不論鐵公路都能輕鬆抵達，幾步路之後，世界轉換，夢幻中的夢幻。

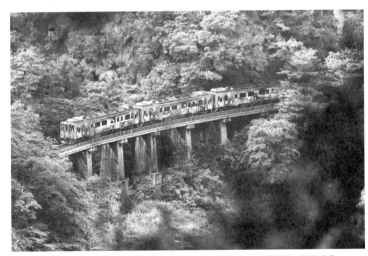

▲穿過樹林遠眺幼坑鐵橋，這是全台灣碩果僅存的現役古老鐵道橋樑，彌足珍貴

● 位置：新北市瑞芳區、平溪區
● 長度：約4公里
● 行走時間：約3至4小時
● 交通方式：從台北火車站搭乘區間
　車或搭乘平溪線火車至三貂嶺車
　站，或由瑞芳轉乘公車前往三貂嶺
● 適走季節：避開雨天，四季皆宜
● 延伸路線：柴寮古道、中坑古道、
　三貂嶺瀑布群步道（參考p.70～
　81）

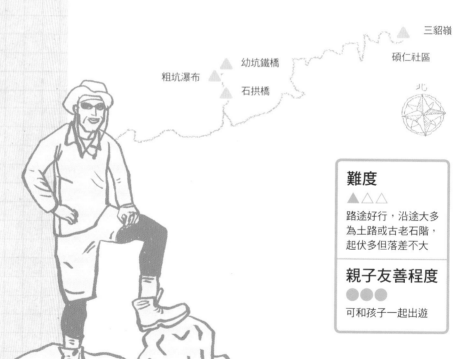

三貂嶺

硯仁社區

幼坑鐵橋

粗坑瀑布

石拱橋

北

難度

▲△△

路途好行，沿途大多
為土路或古老石階，
起伏多但落差不大

親子友善程度

●●●

可和孩子一起出遊

- **探訪最原味的平溪風情**：三貂嶺與大華之間，至今沒有公路穿越，自然環境完整。
- **北部少見的聚落遺址**：幼坑古道沿途仍有聚落與礦場遺址，完全不受商業化侵擾。
- **保留原始交通機能**：為少數沒有被公路取代機能的古道。
- **換個角度賞鐵道**：幼坑古道與鐵道密不可分，沿途盡覽平溪線名景另一種風貌。
- **聯外交通方便**：輕鬆抵達遊歷不費時。

▲ 一處礦場辦公室的遺址，僅留下紅磚砌的牆面，現在已經盤根錯節，回歸自然

碩仁國小閒置空間改造：綠光寶盒人文空間

文・攝影／林芸姿

　　碩仁國小於1985年受礦場關閉、人口流失而廢校，校舍仍保有傳統小學校的格局。2010年，瑞芳社區大學提出「平溪線上的綠光寶盒─三貂嶺生活空間藝術發展計畫」，引進藝術家注入空間美學概念，進行校園環境的改造。以煤車變菜車的裝置藝術作為三貂嶺的文化象徵，教室則打造為文史展示空間，將蒐集來的在地文史資料置於其中，供往來遊客免費參觀，同時也是瑞芳國小學生戶外教學的好去處。

親近山田美學，眺望遠峰尖峭
東勢格越嶺古道

文・攝影／張義鑫

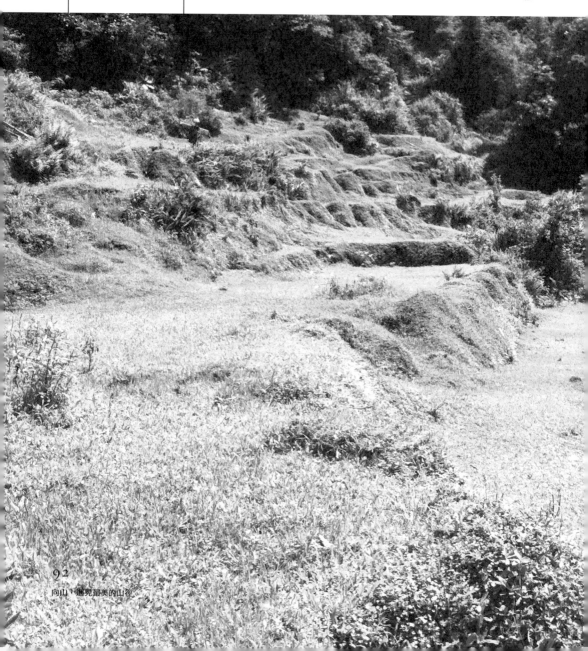

若說平溪是台北的後山，那麼東勢格可說是平溪的後山。住在後山的居民仰賴這山區一條條的越嶺古道，與繁華的前山聚落聯繫。東勢格越嶺古道，到舊礦場的前段路約1.2公里，屬於舊台車道，最平緩，老少咸宜，沿途有礦場、拱橋、土地公廟等古道遺跡；沿溪畔而行，又有怡人的幽林竹徑，不知不覺中爬至越嶺高處，俯瞰山坡梯田與草原。平溪鄉以山巒尖峭著名，有支線可連結至「峰頭尖山腰越嶺路」，挑戰「平溪三尖」中難度最高的峰頭尖。

特殊看點

里山‧山田美學：里山一詞源於日本，意指在山林和平原過渡的區域，因為人為的開墾利用，形成了因應生產地景的生態環境，其地景包括：神聖的原始林、人為次生林地、稻田、水梯田、灌溉用的池塘和溝渠等，形成兼顧生物多樣性的鄉村地景美學。

建源煤礦遺址：台車道、礦場事務所、已封坑的的礦坑口等，這些遺址見證了平溪最燦爛的時期。

瓜寮坑溪：東勢格越嶺古道大半沿著瓜寮坑溪而行，溪水清冽，供應平溪國中日常用水。

兩百多年前，有一群漢人，在清朝盛世乾隆年間，離開莽莽神州，來到台灣。他們從淡水乘船往東前去，其中有一些人從汐止下船後，翻山越嶺，在今天的平溪落腳。也許是冒險因子的癮，也許是因為人口增加的不得不，從安溪來的高德意，帶著族人沿著一條溪流朝南前進。

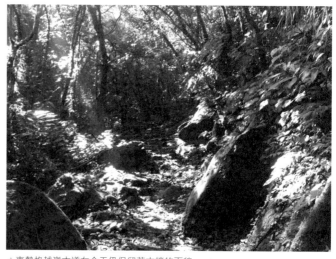
▲東勢格越嶺古道在今天仍保留著古樸的面貌

溪流兩側山勢拔尖，但沿路地勢平緩，流水淙淙，偶有高起之地便就地取石，砌成階梯。更行更遠，過了越嶺高點後，地勢漸漸開闊，利於屯墾，這裡便是今天的東勢村，舊稱東勢格。這條沿著瓜寮坑溪的路徑，今天我們稱為東勢格越嶺古道。

先民回家的路

二〇一三年初夏，因為千里步道發起的雙北登山步道舖面調查，我踏上了平溪山徑，調查了中央尖、峰頭尖與東勢格越嶺古道。平溪山勢稜高谷深，古道走在山谷之間，南北連接著東勢村與平溪村，沿途有路徑上稜，朝東可上孝子山、慈母峰、中央尖與臭頭山，朝西可上峰頭尖。

如果想暫時放下生活裡的紛紛擾擾，離開繁忙的台北，不妨搭乘捷運到木柵站，站外的795公車可以載我們到平溪，平溪國中站下車後，沿著馬路往回經過平溪國中後，再走幾步就可看見東勢格越嶺古道登山口的步道

▲「東勢格越嶺步道」的字樣不會出現在往某某山的岔路指示牌上頭，要注意的反而是立在地上的里程柱，古道的沿路都有這樣的里程柱

導覽牌。不用特別早起，穿上合適的服裝與鞋子，帶著乾糧和飲水，這條先民回家的路，現在是我們回到自然的捷徑。

要提醒注意的是，古道上岔路的指示牌會標示出往某某山，而我們要走的古道不通往這片山域任一山頭，因為古道的功能主要是往來交通，若沒有必要不會特地去攀高，因此指示牌上不會有「東勢格越嶺步道」的字樣。我們要注意的是立在地上的里程柱，在字樣的下方有數字，分母是古道的總長

▲搭795公車到平溪國中站下車，沿著馬路往回經過平溪國中後，再走幾步，就可以看到登山口了。順著石階上去就開始了東勢格越嶺古道的旅程

度，分子是目前已經走了多長，單位K等於公里。古道的沿路都有這樣的里程柱。如果有好一陣子沒看到這樣的柱子，那麼應該就是走岔了。

昔日風華的黑金路

從登山口步道導覽牌，拾上幾級階梯，第一段階梯會遇到岔路，一旁有指示牌分別寫著往石燭尖與慈母嶺，我們要走的是往慈母嶺的方向，也就是走左邊往上的階梯。走上第二段階梯後，便會接上寬度足夠讓兩人錯身，鋪著碎石子沿著山腰迤邐而去的平緩路徑。

▲走上第一段階梯會遇到岔路，一旁有指示牌分別寫著往石燭尖與慈母嶺。這邊我們要走的是往慈母嶺的方向，也就是要走左邊往上的階梯

▲走上第二段階梯後，便會接上從前運煤的台車道

95

從前的人採煤，煤礦從礦坑鑿出後，經由台車送出，這條碎石子路徑，就是從前的運煤車道。

平溪地區曾經擁有全國品質最好的煤層，產量最大的礦坑，人口曾高達一萬六千八百餘人。今日的平溪線鐵路就是當初為了運煤，而由台陽礦業公司出資興建。隨著黑煤需求漸漸減少，加上礦坑災變風險極高，平溪煤礦一個接著一個封坑，在民國八十七年完全停產。抱著夢想四面而來的人們，終於八方而去。平溪亦因礦業而回不去當初的農業，原有的人口不斷外移，今天平溪區人口不超過五千。

平溪的堅持：從喧嘩回歸沉靜

沿著等高線的山腰路最是好走，陽光從山壁和密林層層篩落，從前的熙攘吆喝，現下只剩夏蟲唧唧，流水淙淙。台車道的盡頭，可見廢棄房舍的基座與遺址，解說牌說明這裡從前是建源煤礦的礦區遺址。走過台車道後，會經過一農舍，來過幾次都沒看見人家，應該只是當成菜寮了。往裡頭再走一點可以看到兩個廢坑口。

從繁華回歸樸實，平溪多了一份別的地方所沒有的沉穩。當許多鄉鎮被龐大的資本推著擠著，讓經濟發展的旗幟舞得目眩神迷時，平溪淡然地往後站一步。這一步需要很多堅持，許多在地朋友很努力的在此經營和發展社區特色，想要走出一條永續發展的路。

很多遊客不明白，為什麼平溪直到半年多前，一家便利商店都沒有，也沒有加油站。直到最近因為遊客量多，才多設了幾個紅綠燈。很多財團也不明白，為什麼要拒絕他們提供的機會。平溪選擇走自己

▲走過台車道後，會經過一戶不見人煙的農家，可能被當成菜寮了

的路，從喧嘩到沉靜，從不明白到明白，一路走得比很多地方都深刻。

讓人把時間放下的地方

走過台車道和廢坑口，走過了民國，有一條神祕曖昧的界線，跨過去，便踏上了清朝先民的腳步。古道開始沿溪而行，淺渚波光，蓊鬱的水氣盡消暑意，兩座土地公廟隔溪相望，庇佑世世代代。走在這落葉鋪成的柔軟泥土小徑，迎上滿眼的翠綠，俯身隨手便能掬一瓢清淺，溪石浮漾濕濕流光。

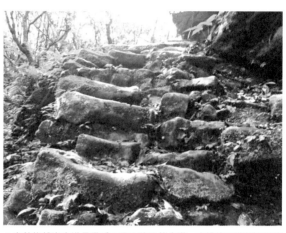

▲東勢格越嶺步道是幾乎百分百的天然步道，古樸的石階都讓從前到現在的人走出弧形了

東勢格越嶺古道，有茂密的蕨類，有夾道的竹林，有潺潺的小溪，有質樸的石階，有秀美的古厝。短短不到四公里的路程，常常讓人要走將近兩個小時，不是路太難走，而是因為這裡是那種會讓人把時間放下的地方。

▲來到這個中央尖、平溪國中、峰頭尖的岔路指示牌時，記得往峰頭尖的方向走

▲又來到一個路口，指示牌標示著往臭頭山、中央尖和峰頭尖，這次要往臭頭山和中央尖的方向，往左走。不要和上一個路口搞混了

▲往草原方向走的岔路指示牌

不過，這條古道上有幾個容易走錯的岔路口需要特別留意。譬如來到中央尖、平溪國中、峰頭尖的一處岔路指示牌時，我們要往峰頭尖的方向走，也就是繼續往右邊走。接著會走到另一處峰頭山、中央尖和峰頭尖的路口，這次則改往臭頭山和中央尖的方向，往左走。然後又會遇到臭頭山、峰頭尖、草原的岔路指示牌，記得往草原的方向走。

山田美學，里山精神的美好體現

一心顧念著不要走錯岔路，等到發現的時候，溪流已經失去蹤影，地勢緩緩向上，一下子來到一小塊開闊地，是個T字路口。向左向右都有登山布條掛在樹上，在此要往左走，然後再爬升一小段，小徑的延伸似乎到了盡頭，盡頭的那端透入天光。

從前往來的人到了這裡，會輕輕地嘆口氣，就要越過這嶺的最高處了。他們可能挑著扁擔或揹著竹簍，一路絆絆磕磕，哪像我們晃晃悠悠，一派閒適。里程柱顯示到越嶺點已經走了2.2K，我們剩下三分之一的路程了。

登上越嶺處，映入眼簾的是精巧細緻的山田美學。千里步道協會在二〇一四年五月開設的步道學課程中，有一堂課邀請劉克襄老師來分享他在香港所見所聞。演講內容有兩個主軸，一是提出「台北需要一條山徑」的概念；一是他對里山的想法。里山是人、山共榮共存的精神，在介於原始荒野與都市城區之間的地方，是人類智慧善用自然為己所用漸次形成的平衡狀態，是日本人對居住所在的淺山、森林、家屋、農舍、聚落、溪流和農業生產環境等元素的稱呼。

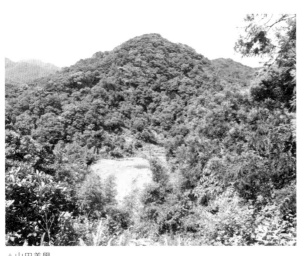

▲山田美學

「全世界各國都有自己的里山，用里山的精神去找出台灣過去農漁業美好的內涵。」劉克襄老師這麼說。他許了台灣北部有這樣環境條件的地方一個名字：山田美學。

梯田農舍、小溪腰繞，

每一步都是風景

　　東勢格越嶺古道，從平溪方向過來，登上越嶺高處，就走進了印象派畫般的山田美學。

　　稍早不知道是沒入地脈，還是腰繞到哪去的溪水，在這又跑了出來。肥沃甜美卻已廢耕的梯田朝南緩緩降去。走近一些，有一農舍家屋靜靜安穩地座落一旁，一片小菜園，放養雞隻流連於雞舍旁，只見糞便不見蹤影的神隱牛隻，背景是一片有著小山頭的森林。

　　這裡就像是袖珍的里山，或山田美學的景象。也許當初先民走到這時，有些就和同伴揮別，在此落腳。現在這裡是東勢格十三號。

　　經過農家，會看見幾根電線桿一字排在前方，朝最左邊電桿走去，會發現一條路徑，經過一土地公，古道從這邊繞著山腰，溪流一旁相伴，再十幾二十分鐘就可以走到終點：東勢格十號。

　　「我的六舅公每年都會趕幾隻牛由水返腳（汐止）翻山越嶺到宜蘭，走的正是這條古道，經菁桐坑，再越過基隆河，順著冬瓜寮坑走東勢格越嶺道到東勢格、火燒寮，經雙溪、貢寮再到宜蘭。」千里步道的資深志工林三元回憶著。

　　今天我們走到這，會接上東勢格農路，可以走半個小時的柏油路到東勢格派出所，搭一天只有四班的平溪社區接駁巴士。或者，就如千里步道常說的，回頭再走一次，歡樂再加倍。

　　東勢格越嶺古道，清朝的人走過，日本人走過，民國的人走過，兩百年的古道之路，讓每個過客努力去說。因為拓墾，因為煤礦，一朝一代的風華，染進這塊土地的肌理，讓時間陰乾。今天我們來，大約只是為了念舊，聽流水、廢墟，說過去的美麗，或哀愁。

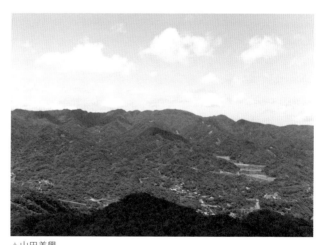

▲山田美學

達人帶路

- 位置：新北市平溪區
- 長度：3.4公里
- 步行時間：來回約5小時
- 交通方式：搭台北捷運木柵站外的795公車，從平溪國中站下車，往回走一點就可以看見入山口的導覽牌。
- 適走季節：四季皆宜，夏天尤其適合。
- 延伸路線：

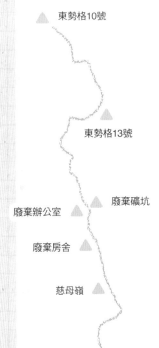

東勢格10號

東勢格13號

廢棄辦公室　廢棄礦坑

廢棄房舍

慈母嶺

北

難度

▲△△

平順好走，沿路多看點

親子友善程度

●●○

很適合帶小朋友前往

❶孝子山，慈母峰：大眾化的登山路線，可以從東勢格越嶺古道上切；也可以從虎嘴停車場的登山口；從平溪車站過石底橋的對面馬路也有登山口。兩山山勢陡峭，通往山頂時幾乎垂直，峭壁上釘有不鏽鋼柱與鐵環索供人攀爬。

❷中央尖，臭頭山：經過孝子山、慈母峰後，有路徑前行可往中央尖與臭頭山。和孝子山步道超過50%的水泥步道相比，中央尖步道維持了70%的自然步道，登上峰頂前有一段近乎垂直的攀爬地段，不太適合小朋友攀爬。中央尖高580公尺，較孝子山、慈母峰來得高，攀上峰頂，可一覽平溪地區風貌。中央尖經臭頭山可下接至東勢格越嶺古道。

❸峰頭尖：平溪三尖之一，另兩尖為石筍尖與薯榔尖，在基隆河以北，峰頭尖則在基隆河以南。從東勢格越嶺古道往西可經峰頭尖東峰到峰頭尖。這段東西向的稜線，屬於進階的行程，稜線很瘦，踩點很難抓，多青苔濕滑的石頭。要上峰頭尖若從菁桐的入山口上來，會比較輕鬆。

▲接近古道終點的最後一段步道，鋪面天然，景色秀麗

- **易於到達：**從木柵捷運站外搭乘795公車，一個小時就可抵達入山口。不用特別早起，也不用張羅交通工具，一個人隨時可置身山林的好去處。
- **輕鬆寫意：**適合才接觸山林的朋友，或帶著小朋友出去走走的半天行程。可以走完全程，看到最後，每個角落都值得細細品嚐。
- **天然步道：**只在入山口有一段早期以水泥施作，之後都維持著天然步道的樣貌。穿上輕便防滑的鞋子，和透氣快乾的衣褲，不用人工做的鋪面，也可以很安全。

**步道
公民行動**

平溪手作步道工作假期

二〇一一年，千里步道協會受新北市觀旅局委託，在猴硐與在地社區夥伴，一同發展綠色生態旅遊及手作步道工作假期概念。二〇一二年則與同屬基隆河畔煤鄉的平溪在地夥伴，如平溪商圈發展協會、平石社區發展協會、嶺腳社區發展協會、石底文史工作室等，合作舉辦步道工作假期，以融合自然、降低對環境擾動的工法，維護平溪地區周邊的郊山步道，發展低碳生態旅遊、促進社區永續發展。當時的試辦點便是在東勢格越嶺步道上。

靜波、泉澗伴蒼鬱
灣潭古道

文‧攝影／林祖棋

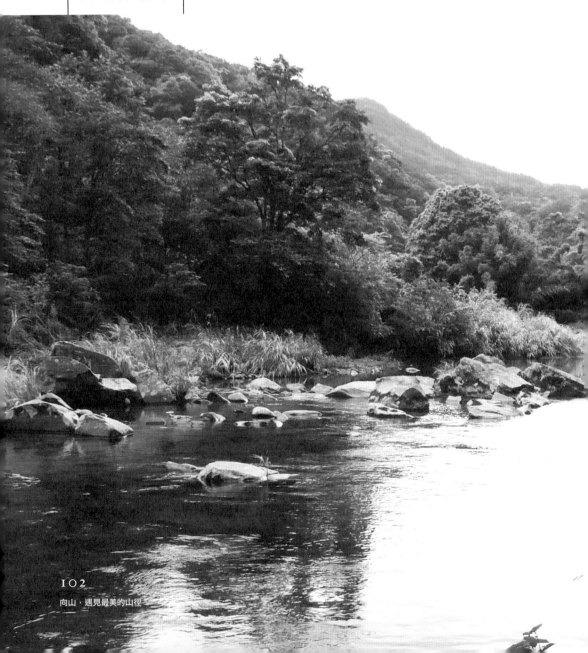

灣潭古道是清代「淡蘭道」其中一小段，是早年台北盆地與其周邊的人貨往來，「自然而然」循著灣潭溪的河灣曲折踩踏出來的交通道路。來到這裡，行走在蒼鬱之間與迴轉之際，面迎山風，聆聽泉澗之聲，步履之至，不忘眼到、耳到、心到，就能在微風婆娑之中忘憂於翠綠山林的自然懷抱。

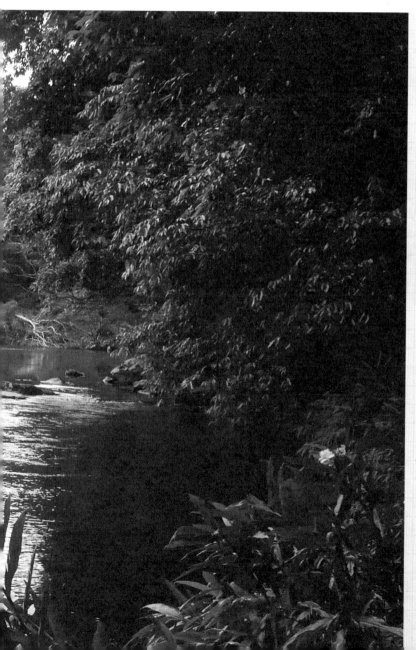

特殊看點

四季植物生態：植物花果繁盛，尤其可見山蘇處處叢生。

道里碑記與人文遺跡：土地公廟、萬善同反映蒼生之情。

泉澗與瀑布：依季節性水量，途中可邂逅零星的大小瀑布。

河灣地景：可以觀察與欣賞水流對於河床、河岸的造構所形成的景觀。

灣潭古道位於新北市坪林區與雙溪區之間的北勢溪上游，因為路線沿著北勢溪支流灣潭溪而行所以為名，是連結坪林、闊瀨、雙溪泰平通往宜蘭大溪的交通要道。

回顧淡蘭道

回顧台灣漢族移民開墾進程，就空間的擴展而言是由南到北、從西而東。台灣北部內陸河川流域的漢人足跡踏至，其實和蘭陽平原的開發有至深的關係。

從十八世紀末葉起開始有漢族人從艋舺（當時大台北的地名總稱）循著淡水河、基隆河流路向內陸逐步深入，因而淡水河支流的新店溪上游包括南、北勢溪，以及基隆河上游一帶，就開始出現習於墾山討生的閩南族群。這些人有多數是閩南泉州籍的安溪人士，他們在閩南祖籍地就是多以墾山種茶為生的。後來，一七九六年吳沙率眾進墾蛤仔蘭（宜蘭），那是一件天大地大的時代大事，許多人為了尋夢而循著前述的河川流路翻山越嶺而至。

所謂「淡蘭道」的開發，就是如此時代背景的必然。

先人沿河灣踏出的曲折小徑

然而連接淡水廳與噶瑪蘭廳（從現今台北艋舺到宜蘭地區）的「淡蘭道」，並不是一條有一個起、一個終點的單一道路。當年人們的足跡在踩踏過了現今的南港之後，就出現多條分叉的路線。有人循基隆河進入雙溪河流域翻越隆嶺（隆嶺古道），即現今宜蘭線鐵路福隆隧道之上進入蘭陽平原。

這之後才開發從貢寮的遠望坑翻越山嶺到宜蘭的所謂「官道」，這一條就是現在的草嶺古道（一八二三年由板橋林家出資修繕）。另外，有一部分的人則是從基隆河的平溪一帶直接翻山向南，沿著北勢溪的南岸小支流河谷踏出河岸邊的小徑，其最後出路就是從宜蘭縣頭城鎮的大溪下山而進入宜蘭。

季節
限定

▲鳥巢蕨
別名：山蘇花，株高約20~60
公分，葉輻射狀叢生於莖頂，
形如鳥巢，孢子囊聚生於葉背

▲台灣油點草
別名：石水蓮、仙女花，台灣特有
種，株高約 40~80 公分，花被白
紫色，有紫紅斑點，花期9~11月

104
向山，遇見最美的山徑

灣潭古道也屬於淡蘭道其中一小段（現在路長4.5km），闢建於西元一八〇七年（清嘉慶十二年），那是漢族墾眾積極開展蘭陽地區的時候，先人翻山涉水循著灣潭溪的河灣而行，自然而然地踩踏出來這一條曲折小徑。

後來時代變了，灣潭路上逐漸少了在地生活進出的足跡，原來生活在這山林水邊的居民又循著老一輩的來時路，許多去了繁華的台北城，灣潭於是漸漸被遺忘，而山林古道卻因此得以保留空間的原貌。當繁華城居的人們開始感到不耐於時間的匆促與空間的壓迫時，灣潭小徑的空谷又有了足音，沉寂日久的道途再現絡繹身影，吹拂河灣潭面的風不再寂寞地僅有靜波相伴。

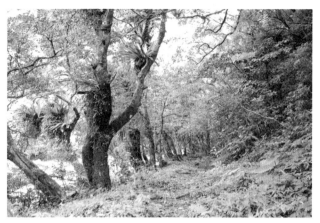
▲自然泥土小徑開始的步道景觀

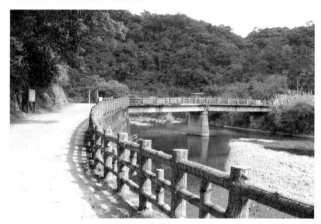
▲入口前的路徑

▲水冬瓜
別名：冬瓜哥、水管心，株高 3~6 公尺，葉片橢圓形，表面有細毛，夏季開粉紅色小花，徑約 1 公分

▲台灣雅楠
別名：石楠、火炭楠，喬木，樹高可達 15 公尺以上，是薪炭材、建築及枕木材料，花冠黃白色，成熟核果紫褐色

河岸水路，與水邂逅

回溯歷史時空，早年台北盆地因緣際會成就人文薈萃，四周環山的台北要與其周邊的人貨往來，自然而然就以幅射狀的越嶺道路向四面八方開展出去，人們傍水而居也依水而行，循著河岸水路是一種合乎地形導引與定向的合理方式，行至水窮處，即是必須越嶺之時。

當年人行足履要去蘭陽地區，莫不依循新店溪或者基隆河的流路，從艋舺出發一定是先循水路向東方前進，要往宜蘭地區則向南翻山而行，灣潭古道就是從東西向的北勢溪，轉入南北向支流的灣潭溪，向著南邊的宜蘭而行。這是早年淡蘭道走新店溪水系的主要路線。

溪河生態豐美，苦花魚翻躍河面

從雙溪端進入灣潭古道，首先映眼的美景是天成的河灣，由於多年來的封溪護魚已具成果，下車後的幾步路來到灣潭橋上，苦花在河面翻躍閃爍著銀白鱗片，是古道生態豐美的開幕式！

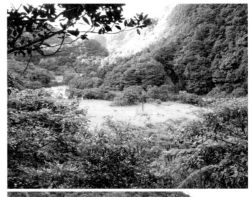

由於是順流沿著灣潭溪而下，對於河川地質地形觀察有興趣的朋友們，可以在此一覽水流對於河床、河岸的造構所形成的景觀。

除了潺潺流水聲與碧綠潭灣令人悅目神怡，行履灣潭古道另一種與水的驚喜邂逅，就是路途在彎轉之際所傳來的泉澗之聲！開步之後約30分鐘，就會與第一處瀑布在林蔭間相遇。

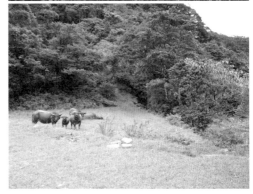

夏季豐水之時，瀑布水流與岩石碰撞而激散落下，飛散的水分子與周圍空氣摩擦容易形成負離子。含有較多負離

▲小而美的夢潭，從烏山19號石厝可遠遠眺見，潭邊高灘地和昔日梯田景觀彷彿綠得出水

向山，遇見最美的山徑

子化水分子的空氣，一般認為會讓生物體感到舒適愉快，日本人甚至將負離子叫做「空氣中的維他命」。來到接近瀑布之處，也因此感覺到空氣特別清新。不過灣潭古道上的瀑布數量因季節性的水量而定，實在難以確切告知一路上有幾處瀑布可以佇足觀賞。

▲第一處瀑布

林蔭道旁，展演四時植物生態

灣潭古道豐富的四時植物生態，就展現在蟲鳴鳥叫的林蔭道旁，行走古道的驚喜很多是與植物花果的偶然相遇。筆者將此一古道名為「山蘇之道」，山蘇又名鳥巢蕨，只要看它附生於樹幹上的形態就無需言語解釋了，它們在此蜿蜒的河岸旁處處叢生，展現了數大是美的風采！切莫只是一意趕路而徒留足音來去匆匆，那真的太可惜了。

在這條古道首尾皆建有福德祠，以前人居聚落有所謂「田頭田尾土地公」，而近山傍

▲張家莊，在3.9k有地標指示

水則有「水頭水尾福德神」，祂們都是在地黎民蒼生的心靈所寄，對於道途旅人更是祈求一路平安的唯一寄託。

從雙溪泰平村灣潭端進入古道不遠處有一「萬善同歸」之所，許多人寫灣潭遊記都以福德小廟名之是錯的。在此「萬善同歸」不遠之處，有一岩壁小洞內安頓了幾座骨罈，看來有些蒼涼，但是也感受了不忍讓這些他鄉孤魂飄零無依之情。

溽暑，享受潺流潭碧

灣潭古道兩端，一端位於坪林漁光村的灛瀨，另一端則位於雙溪泰平村，來回行程僅約9公里，全程路途平緩易行，是一條老少咸宜的踏青路線。建議從雙溪端搭乘大眾交通運輸工具進入，利用從雙溪火車站往返灣潭的免費小巴（F811）接駁，只要車班時間掌握得宜，流連於灣潭的行腳時間相當充裕。例如F811每天08:20在澳底保健站發車，08:36到達雙溪火車站，抵達灣潭站的時間約略在09:50，在15:00之前要返回搭車，從灣潭起點到終點三水潭（雙溪口）來回行程9.8公里，等於有充足的五個小時可以行走古道。

▲灣潭古道多行走於林蔭之間

由於灣潭古道位於北台灣的山區，避開冬季多雨潮濕，春、夏、秋季都是健行的好季節。早年人們生活奔波往來，因為工具能力不高且實際的人口規模不大，古道路幅當然極小，並且闢道曲直全然順應地形之變，遇山蜿蜒，遇水則取順流之行，因而行履其間多避蔭蒼翠，更不乏潺流潭碧，尤其是溽暑之夏的台北盆地高濕悶熱，走在古

季節
限定

▲倒地蜈蚣

別名：釘地蜈蚣，一年生匍匐性草木，葉有短柄，疏粗鋸齒緣，花藍紫色，花徑2.5~4公分，花期夏季至秋初

▲書帶蕨

葉叢生，先上舉而後向下垂，葉片細長約20~50公分

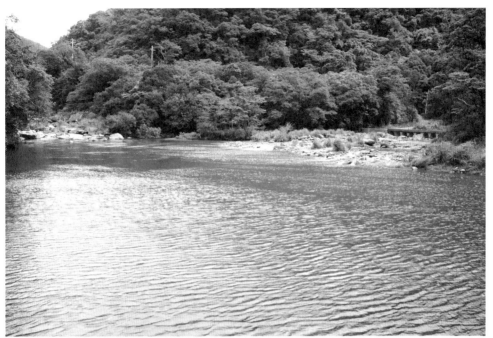

▲雙溪口，或稱三水潭，是北勢溪與灣潭溪交會處

道的林蔭之間最是消暑怡人，處身潭灣轉幽之際常令人流連忘返。

　　在古道之上除了步履之至，更重要的是眼到、耳到，同時心也要帶到。如果只是一心想要儘快走到終點，那麼行腳的過程恐怕將錯失許多美好的東西。另外別忘了，讓「文明」遠離山林，真心地隨足履之至才能嗅出腳下泥土的芬芳，也唯有拋開滑個不停的小框框螢幕，才能在微風婆娑之中見識山林翠綠，聆賞泉澗的悅耳。（其實要帶手機來也無妨，收不到訊號！）

▲野棉花

別名：紅花虱母子，株高約30~120公分，花粉紅色，花期春末至晚秋，蒴果徑約1公分，密被星狀毛及勾刺

▲馬蘭（花）

別名：開脾草、雞腸草，植株高30~70公分，中央管狀花為黃色，外圍舌狀花為淺紫色，花期5~9月

109

張家莊

夢潭

潭灣 岩瀑

潭灣溪

潭灣

萬善同歸

北

達人
帶路

- 位置：新北市坪林區、雙溪區
- 長度：4.5公里
- 行走時間：4-5小時
- 交通方式：從雙溪端進入，可以乘火車至雙溪火車站，再於雙溪火車站搭乘「澳底往灣潭」的免費小巴（F811）來回，巴士時刻表請查詢雙溪區公所網站（www.shuangxi.ntpc.gov.tw）。
- 適走季節：春夏秋季皆宜
- 延伸路線：

環形路線——灣潭古道＋烏山古道＋北勢溪古道：灣潭古道兩端，一端位於坪林漁光村的闊瀨[註1]，另一端則位於雙溪泰平村。此一地區昔日的交通孔道多有所在，現在喜愛登山健行的人將之規劃為一條所謂的O形線。這一條環形路線[註2]若以灣潭古道的闊瀨端為起點，以逆時針方向行腳，則包括了灣潭古道、烏山古道、北勢溪古道，全程約19公里，以一般速度行履不含休息時間需時約5小時。

整體而言，此一環線的路跡非常清楚優質，路徑構面包括原始步道、親山步道以及小段的柏油路面。

對於經常登山健行的勇腳族而言，環形全程是一個很棒的行程；對於一般民眾來說，灣潭古道是此一環線景色最美且腳程老少咸宜的絕佳選擇。

難度

▲△△

平緩好走，沿途多處可佇足賞瀑、休憩

親子友善程度

●●○

老少咸宜的踏青路線，可全家出遊

註1：從闊瀨沿北勢溪上溯到黑龍潭這一段山中小徑，現今稱之「闊瀨古道」。闊瀨古道、灣潭古道、北勢溪古道都屬於「坪雙古道」的一段（屬淡蘭古道），彼此前後銜接。由闊瀨出發，沿著北勢溪谷，經黑龍潭，至三水潭，然後古道一分為二，一沿北勢溪主流進入雙溪鄉泰平村料角坑，是為「北勢溪古道」，一沿北勢溪的支流灣潭溪進入雙溪鄉泰平村灣潭地區，是為「灣潭古道」。

註2：環形線可參考Mark's旅記網頁 http://www.wayfarer.idv.tw/Taiwan/2013/0616/0616.htm

達人
推薦

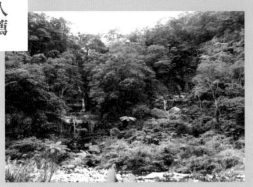

▲1.8k處對岸瀑布

- **山水美景：**隨著峰迴路轉，青山、溪潭、瀑布、泉澗景致在意料外驚喜出現。
- **路徑平緩：**原始自然的山林古道路途平緩易行，老少咸宜。
- **植物生態豐富：**水邊植被豐富，林蔭道旁就是最好的植物觀察點。

步道
公民行動

拒絕水泥鋪面，一起守護灣潭古道

位於新北市雙溪區的灣潭古道，沿北勢溪上游、灣潭溪畔，被譽為北台灣最美的百年山徑之一，但接連於二○一二年、二○一三年由山友魏先生發現，天然原始的步道小徑，從灣潭入口開始約莫三百公尺遭鋪設成水泥路緣、碎石鋪面，因而緊急發動連署、投書，同時尋求千里步道協會協助，希望能夠阻擋工程繼續向步道深處延伸。灣潭古道議題由媒體披露後，知名生態作家劉克襄也寫了〈誰殺了灣潭古道〉一文，使古道水泥化的議題得到更多關注。

而後，歷經數次包括當地居民、熱心山友、千里步道協會及志工、雙溪區公所、台北水源特定區管理局等多方的會勘，初步獲得步道鋪面暫時不再繼續向下延伸的共識，但以工程治理河川的思維、在地居民使用需求等各種因素，仍有待溝通與折衝，進而真正守護每一條美麗的山徑、河岸。

筆架連峰，登高爬岩望雲海：石碇筆架山

- 地理：淡蘭古道南路，登山口步行三十分鐘即可登高遠眺
- 看點：石砌古橋、梯田駁坎、二格山古厝、部落隘寮、西帽子岩巨石
- 季節：春秋皆宜，避開溽暑、冬雨；春季梅雨前，特殊植物開花奇景
- 長度：約6.1公里

茶農生活的時光隧道：炮子崙古道‧茶山古道

- 地理：深坑山區、茶山古道、炮子崙
- 看點：百年茶山風光、硬砂岩步道與傳統步道工法、
 百年林家草厝、吳家老厝、蔡家老厝
- 季節：四季皆宜，避開雨季
- 長度：約6公里

剛強又溫柔的自然詩歌：新山夢湖步道

- 地理：汐止，保線路端至五指山古道端
- 看點：夢湖、湖畔棲地生態、台北最古老地層五指山岩層、
 山頂岩稜遠眺山海美景、砌石步道、石砌梯田
- 季節：四季皆宜
- 長度：約4.6公里

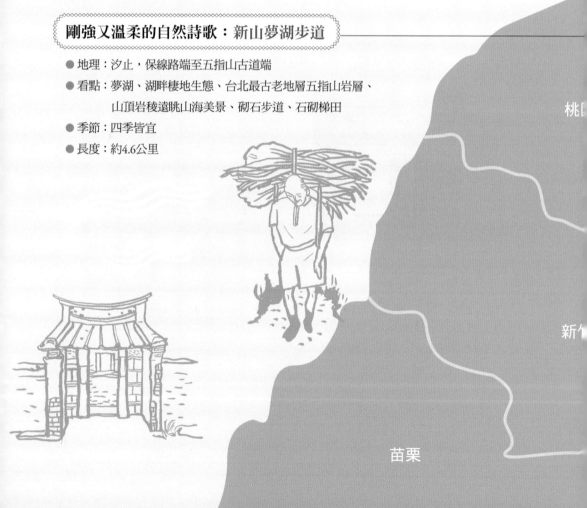

桃[

新[

苗栗

台北市

新北市

宜蘭

石碇─筆架山─猴山岳─二格山

筆架連峰，登高爬岩望雲海
石碇筆架山

文‧攝影／陳朝政

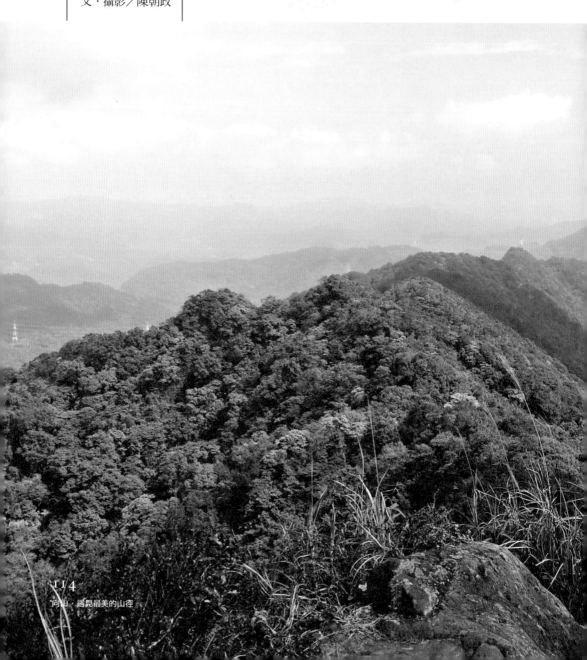

從未想過在海拔不到一千公尺，緊鄰著都市與高速公路的近郊淺山中，能夠看見一望無際的雲海，遙望遠處露出尖頂的101大樓。不必遠求高山，只要來到台北盆地南緣的二格山列，走一趟「筆架連峰」淺山稜線，便能滿足我們心底潛藏的登高欲望。

特殊看點

二格山自然中心：認識二格山系與周邊人文、生態的理想中繼站。

連峰勝景：可遠眺山峰脈脈相連的起伏峰線，亦能在稜線制高點鳥瞰壯闊風光。

擁吻巨石：西帽子岩的大自然奇景。

百年古厝與石砌梯田：員潭子坑一號人家保留世居於此的質樸農家生活。

石碇溪：青色深潭與巨石湍流是景美溪上游的特色。

「筆架連峰」，對許多熟悉北部郊山的朋友來說是再熟悉不過的一條路線，指的是連接著西帽子岩、炙子頭與筆架山等三座標高480至585公尺淺山稜線，再向西南延伸便是深坑、石碇與文山交會的二格山。

石碇西街的百年風華

那麼該如何開始呢？不同於常見走法，我們捨近求遠，建議從石碇的雙溪開始感受這條夢幻步道的全貌。雙溪位在石碇溪及永定溪的交會處，往下游匯流成景美溪。當福建泉州移民帶著茶與大菁，來到這片與家鄉環境條件如此相仿的丘陵地帶，深坑與石碇便註定與這兩樣經濟作物繫下不解之緣。

而雙溪附近的楓子林與石碇、深坑的發跡有著關鍵性的意義。在好長的一段歷史中，楓子林因位於景美溪船運的終點而繁榮，不論是大菁或茶葉，都得匯聚在此地或深坑街上，再透過船運送至艋舺與之後的大稻埕；若要再往東或南，便得仰賴人力於淡蘭古道徒步往返，於是石碇作為運輸中繼站，誕生了石碇西街的風華。

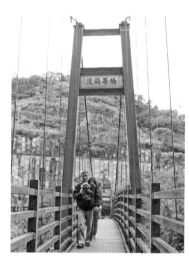

淡蘭古道的清朝遺跡

我們從公車雙溪站牌下前行不多久，右手邊可看到「淡蘭古道」的大號指示牌，指向前方一座跨越石碇溪的吊橋。從這裡開始便是石碇區公所在國道五號興建後，因工程挖掘出古道遺跡，而重新修建於國道高架橋下的淡蘭古道外按段，亦稱外按古道。

淡蘭古道一般是指清朝由艋舺通往宜蘭通商、移

▲淡蘭吊橋

季節
限定

▲芒萁
別名：小羊齒，株高30~60公分，葉長20~100公分，孢子成熟期6~8月

▲雙扇蕨
別名：破傘蕨，徑約1公分，葉柄長30~60公分，葉片基部有鱗片，其餘光滑

民的重要交通途徑，百年來因為路程遠近與安全性等考量，由民間走出多條路線，形成路網，也有官方修築的官道，而途經六張犁、深坑、坪林的這一路線，為知名古道旅記作家黃育智（Tony）稱作「淡蘭古道南路」，亦於日治時代修築成北宜道路，部分路段即為北宜公路的前身。

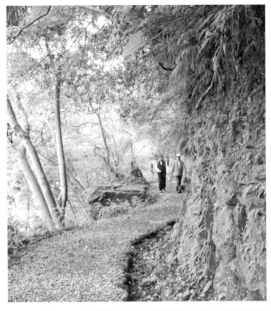

外按古道從淡蘭吊橋開始的前半段，皆是木棧道與花崗岩所鋪設，為常見的郊山步道。從大約1公里處開始進入林間的碎石小徑，伴著石碇溪蜿蜒前行，偶有種植野薑花作為路緣綠籬，可以想像七、八月野薑花季期間，古道走來勢必別有「味道」！

▲外按古道1公里處開始進入碎石鋪設的迷人小徑，隨著石碇溪蜿蜒前行，路緣偶有種植野薑花

石砌古橋、梯田旁，品一盞包種茶

外按古道行抵員潭子坑橋，向山外走去是石碇國小所在的西街，而依照步道導覽牌的指示往山走去，就開始是筆架連峰的登山路線。順著柏油頹圮的產業道路來到一處十字路，往前與右是通往昇高坑的方向，選擇左前續行不遠，特別留意一下左手邊，指向筆架山與炙子頭山的木製指示牌，由此離開產業道路，進入天然的夢幻步道！

就在指示牌下，未經注意可能就疏忽腳下所踩的石砌古橋。雖然橋面已置換成水泥材質，但橋基仍是滿布綠苔的古老砌石，彷彿時光只是悄悄流走的溪水，未曾驚擾過它。

▲紅楠（新葉）

別名：豬腳楠，高達20公尺、葉長6~10公分，花開放時徑 6~7公分，果實扁球形徑0.8~1.2公分，花期長約三個月

▲野薑花

別名：蝴蝶薑，株高1~2公尺，葉長40~50公分，花期5~11月

沿著步道前行約莫10分鐘，便會見到仍有耕作活動的石砌梯田，以及員潭子坑一號這戶人家的百年古厝。美麗的梯田、古樸的石階，很難相信就在步行半小時以內的不遠處，是觀光鼎盛的鬧街。仍在製茶的林老先生是祖先唐山過台灣後，拓墾石碇、世居於此的第

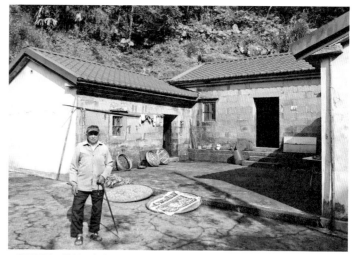

▲員潭子坑一號的百年古厝

四代，樂於分享的他，即使茶業沒落減產，仍總是熱心招呼過路山友喝一杯自種自製的包種茶。

登陡坡、攀岩稜，一探連峰勝景

與林老先生道別後，繞過古厝、穿過竹林，開始一段往稜線攀登極具挑戰的陡上爬坡！雖然艱辛，卻也是登台灣郊山的樂趣；試想，駐足於山的一側，背後是蓊鬱林相，往前若有展望，可看見高架橋從眼前穿過，否則也能聽聞車流不息的轟轟作響。相當違和，卻總不禁為這番景象感到有趣。

從員潭子坑一號出發後，大約半小時可以攀上稜線，從這裡開始才是筆架的「連峰」。從稜線尾端向西朝筆架山的方向，沿途仍是極為自然原始的泥土小徑，偶或行走於巨大砂岩塊、岩層上，必要處皆有繩索可拉人一把。約莫1小時抵達西帽子岩傳說中擁吻的巨石，只可惜不知為何會有人在岩上簽名。

橫亙盆地南緣的二格山列，地質上屬於南港層，由厚層塊狀的砂岩構

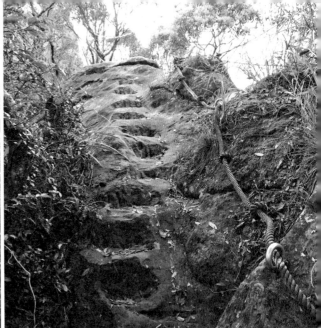

▲稜線上的景致原始自然　　　　　　　▲部分陡登路段，需在巨大岩壁手腳並用攀爬而上

成山系主體，估計形成年代在一千三百五十萬年以前；而台北盆地形成於六萬年前，換言之，不論種種加諸於這岩石上的自然作用力如何形塑如今的樣貌，它們見證盆地的歲月少說數萬年，而我們卻膽敢往萬年長輩的臉上塗鴉？而路途上為了登頂而打入岩壁的鋼釘繩環，是否也是一種破壞呢？這是人與大自然互動的難解習題。

▲西帽子岩上兩塊擁吻巨石的奇特地景，可惜遭遊人輕率塗鴉簽名

離開西帽子岩繼續前行，約30分鐘可抵達炙仔頭山，再一個鐘頭就能來到此段連峰路線最高點的筆架山。這段瘦稜路線，目前部分路段有後來山友或公部門新走出來的腰繞路線，因此未必全程都在稜線上，當然也因為部分稜線即為陡峭岩壁難以通行。而真的必須攀爬高繞時，也都架設有攀爬繩索，雖然無法百分之百確保安全，卻也讓一般民眾得以飽覽勝景。

山前山後，走不完的岔路小徑

二〇〇九年千里步道提出「新郊山運動」，主張串連1500公尺以下的淺山，在距離都會具有交通地利之便，卻能夠提供兩天一夜以上的登山行程，並結合山村聚落，不論是住宿、用餐等，藉以活絡在地小民經濟。而這個運動在北部更配合「環台北一周」的路網架構，嘗試搭配出不同主題與特色的環線，以深度慢速的旅行方式，促進地方觀光產業。

那麼一般都只安排單日行程的筆架連峰，該怎麼展開新郊山運動呢？我們不妨接續稜線再向西行。從筆架山向西約30分鐘下到鞍部平台，曾有對老夫婦在此搭棚賣綠豆湯，供往來山友解渴消暑，因此又被暱稱為「綠豆棚鞍部」，如今老夫婦年事已高，棚架也已經拆掉。此鞍部是個重要的路線交會點，向右可往同為二格山系的猴山岳，向上則是登上二格山主峰。

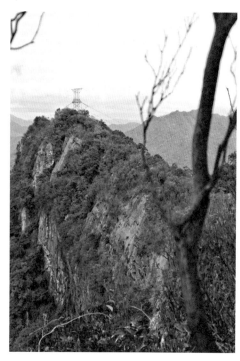

▲從西帽子岩回望來時起伏峰線，最遠處便是與筆架連峰齊名北部三大岩場的黃帝殿

事實上，整段二格山系稜線都不只一處岔路，或有後來山友走出來的路線，也有前人往來山前、山後的小徑。往東或向南串連烏塗窟、梘子腳、摸乳巷、冷飯坑，甚至小格頭等石碇地區，向北有路可尋向南邦寮、昇高坑、向天湖等深坑地區，向西則是翻過二格山，往貓空、草湳、指南宮等文山區境內。當然未必每條路線都如稜線路段清晰，路況也

季節
限定

▲台灣馬醉木
別名：馬醉木，高1~3 公尺，葉長5~8公分，花冠壺形，花期春、秋兩季，全株有毒

▲山紅柿
別名：山柿，高達20公尺，葉長5~10公分，花期5~6月，果期8月

多半需要持續的維護整理，至少接續走猴山岳稜線往貓空纜車指南站，便是一條同樣好走兼具挑戰的路線。

植物美景，季節限定

　　若是選在春天梅雨季來臨之前走訪，或許還有機會見識到一些植物特殊的開花或結果姿態，比如花瓣與個性同樣低調的烏心石、質感特殊的野牡丹果實、香甜黏牙的山紅柿、掛著一串銅鐘似的馬醉木花、宛如煙火般燦爛的菝契花……這些步道邊的小小風景，可都是季節限定！

　　至於兩天一夜的休息中繼點，二格山自然中心當然是非常推薦的地點。作為台灣第一所民間組織籌設經營的環境學習園區，區內的人工建築物除了石造百年古厝，還有利用當地自然素材搭建的土造屋與木造的相思工坊。自然中心一方面就近提供這趟旅程的住宿、用餐，更可趁此安排至少半日的遊程，透過園區的環境教育理念，更深刻的認識二格山系與周邊人文、生態。

　　試著想像有一條路線可以接力海拔500公尺以下的山區，沿著台北盆地走一圈，對比鑿隧道穿山而過，或築高架跨越溪谷的高速公路，這將是一條多麼迷人「慢速國道」？想嘗試登郊山的新樂趣，「二格系統交流道」保證是個不錯的起點！

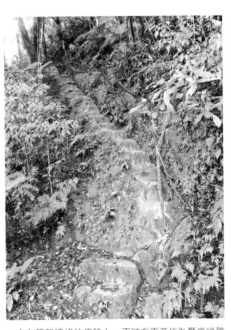

▲ 走在筆架連峰的瘦稜上，不時有兩旁皆為懸崖峭壁的狀況，有些路段沿著山壁鑿出石階

▲野牡丹（果實）

別名：埔筆仔，高0.5~1.5公尺，葉長 6~12公分，花開放時徑4~6公分，果實直徑0.8~1.2公分，花期5~7月，果期10~12月

▲菝契（花）

別名：金剛藤，莖高1~5公尺常具鈎刺，葉長4~12公分，花多，果實直徑0.8公分，花期11~3月，果期5~11月

達人
帶路

- 位置：新北市石碇區
- 長度：6.1公里
- 行走時間：約5小時
- 交通方式：
 ❶從新店方向，可於新店捷運站搭綠12公車至楒寮站下車，由二格山步道登山口起登。
 ❷從石碇方向，可於木柵捷運站搭666公車，於雙溪站下車先走外按古道續接筆架連峰，或於石碇國小下車，沿石碇西街至筆架連峰登山口起登。
- 適走季節：春季與秋季，避開溽暑與冬雨

北

登山口

綠豆棚鞍部

員潭子坑1號

石碇國小

筆架山　炙子頭山　西帽子山

二格山

難度

▲▲△

部分路段需要攀登岩壁有挑戰性，上下稜線陡坡較為難行，其餘路段則平緩好走

親子友善程度

●○○

路程較長，適合有健行經驗的年長孩子

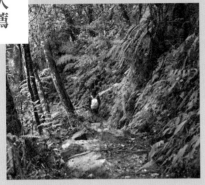

- **登高望遠**：視野遼闊，天氣清朗時可將台北盆地周遭風光盡收眼底。
- **地勢變化多刺激**：部分路段坡度陡峭，有時需手腳並用攀爬岩壁，別有一番挑戰性趣味。
- **山徑保留原始風貌**：稜線多為自然原始的泥土小徑，少人工鋪面。

◄二格山系步道多維持原始自然的風貌

步道 公民行動

二格山自然中心

創立於二〇〇一年的二格山自然中心（K2 Nature Center），為台灣第一所由民間組織籌設經營的環境學習中心。創辦人方正泰先生有感於台灣生態保育的迫切性與重要性，取得家族同意後，將家族27公頃土地重新整備規劃，以二格山自然中心為推動點。目前規畫有里山與古厝兩個園區，海拔介於250至500公尺之間，原始林、次生林構成屬於榕楠帶（Ficus-Machilus Zone），因冬季東北季風盛行，有植群北降現象，所以屬亞熱帶的楠櫧林帶（Machilus-Catanopsis）也見分布。期望透過環境教育與各種體驗活動，促進大眾對自然田野的瞭解，進而關心環境相關議題，最終積極參與改善環境的行動。超過10人以上團體入園參觀需先預約。

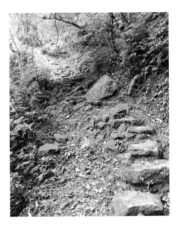

新北市石碇區碇格路二段24號　02-26651166　k2@tfsc.org.tw　www.tfsc.org.tw

炮子崙—百年林家草厝—茶山古道—深坑

茶農生活的時光隧道
炮子崙古道・茶山古道

文・攝影／吳雲天

台北盆地東面的深坑一帶山區，自清朝以來就是文山包種茶的重要茶區，先民生活的足跡留下了一條條錯縱交替的古道，以及隨著古道延伸分布的美麗石厝及土角厝。從炮子崙古道上山，於泰元農場銜接一條腰繞猴山岳的小徑前往林家百年草厝，再由茶山古道返回深坑，這一條O形步道，能欣賞最精華的古道風光，交通銜接方便，假日來踏青健行，再帶些新鮮的農產品當伴手禮，滿滿幸福的味道。

特殊看點

蔡家老厝：擁有美麗的砌石、土磚與薄瓦，屋前展望開闊，是劉克襄老師最愛的老厝。

吳家石厝：建造精美，一睹百年前的華宅大院。

百年林家草厝：還在居住使用的草厝於今日台灣難得一見。

硬砂岩步道及傳統的步道工法：先民就地取材、配合地勢開鑿，維持步道的經久耐用。

據歷史文獻紀載，深坑的茶業可追溯至距今將近兩百年前，以出產包種茶知名。在這悠久的歲月中，先民背著行囊翻山越嶺的足跡留下了許多古道，至今仍頻繁地被使用著。世居於深坑山區的務農人家，每日依舊踩著這些小徑，前往隱於山谷、駁坎層層堆疊的梯田中勤勞耕作，過著自給自足的恬適生活。

見證兩百年的茶農生活

這些古道當中，最有特色的路線就是由炮子崙古道上山，於泰元農場銜接一條腰繞猴山岳的小徑前往林家百年草厝，再由猴山岳登山步道返回深坑，而猴山岳登山步道也就是所謂的茶山古道，這樣的安排剛好可以走一圈，欣賞最精華的古道風光。

隨著捷運木柵線的通車，前往深坑變得十分便捷，從捷運木柵站轉乘公車，不到二十分鐘車程即可抵達。

從老街口的榕樹下往南出發，馬上就來到橫跨景美溪的中正橋。循著炮子崙古道的指標前行，來到台灣檜木館的商店招牌前叉路，右轉小路走到深坑外環道與炮子崙產業道路交會的紅綠燈路口，路口的大指標清楚指示炮子崙登山步道。

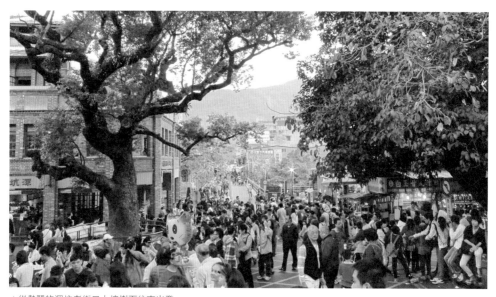

▲從熱鬧的深坑老街口大榕樹下往南出發

循著產業道路前行，沿途經過苗圃、釣魚池，然後沿著溪谷向上游前進，才沒一會兒的時間，已經從人聲鼎沸的老街來到涼爽清靜的翠綠山谷中。叉路口依指標右轉上行來到炮子崙登山步道入口，登山口十分好找，對面就是一間文山包種茶製茶所。

先民打石開採的石階

踩著古道順著往新光路的指標前行，開始是一小段新鋪的水泥石磚路，兩旁可見農家栽種的香椿、青菜等農作，很快的，步道變成美麗的硬砂岩石階，是先民就地打石所開採，也正是深坑這一帶古道最常見的鋪面。古道兩旁都是芒草，若在深秋時節到訪，只見芒花隨風搖曳十分美麗。古道在樹林中緩緩上升，有時是枕木階梯，有時是石塊與泥土構成的小徑，一路走來十分愜意。

經過荒廢的石厝及一片綠竹林後上到鞍部十字叉路口，這兒向右可通往魚衡山，直行是往清龍宮登山口，由此左轉續行炮子崙古道，有清楚的路牌指示前往新光路。經過一片美麗的駁坎，穿過竹林，原木搭建的一號大涼亭映入眼簾，沿著涼亭旁的小徑上行，經過一段枕木鋪設的階梯路再接上石階路。錯落的石階，稜角已經被踩踏得圓潤，這裡是早期山區的主要路徑。

穿出樹林，一大片駁坎層層相疊的梯田沿山坡而上，視野很好，山腳下的深坑市區一覽無遺，最特別的是每年十月初時，這裡也可以欣賞到赤腹鷹群從上空由北往南飛掠而過的英姿。

繼續穿越過一片片的菜園，今天的上坡路也接近尾聲了。走上位於新光路二段74巷底的二號涼亭，靠在涼亭邊的欄杆上，陣陣涼風吹拂，這兒的視野真是太好了！下方的山頭就是貓空纜車，景美溪蜿蜒流過山腳，南港山背後的101

▲原木搭建的一號涼亭

127

大樓在陽光下閃閃發光，看遍整個台北盆地。

　　沿著新光路74巷馬路前行，左側是整齊的菜園與紅磚老屋，再往前的水泥擋土牆面是整排其貌不揚但香氣濃郁的香茅，右側路旁是一排山櫻花。左轉泰元農場入口旁有棵青剛櫟，守護著後方的舊石牆，這裡就是猴山岳腰繞路的入口。

　　踩著石階，順著泥土路的小徑往上轉入竹林中，穿過竹林接到菜園旁的泥土路，這裡少了樹林的遮蔽，視野比起剛剛涼亭處更加寬廣，連遠處的淡水河口、觀音山都清楚可見。

▲不起眼的香茅，以前是種來提煉香茅油的經濟作物

駁坎、砌石，展現完美的生態工法

　　泥土小徑在相思林中前進，仔細觀察，先民開闢這泥土路十分講究，擋土駁坎、砌石排水都完善的搭配地形逐一設置，整條泥土路完全沒有被雨水沖刷的痕跡，真是完美的生態工法。

　　接著穿過竹林走一小段上坡路，就來到稜線的越嶺點，景美溪畔的深坑小鎮再次呈現眼前。接著往下，小徑轉入林中，遇叉路，右側可通往猴山岳前峰，繼續直行，不久有一小段陡下路段，整段泥土斜坡以木條固定，既易於行走，又能水土保持且融入環境。

　　山徑通過相思林，穿過大片筆筒樹，隨著逐漸接近小溪，兩旁樹上的鳥巢蕨也越來越茂盛。一棵大樹的樹幹橫過小徑上方，像是一個超大的花台，上面長滿各式蕨類，黃土路上隨手可撿拾

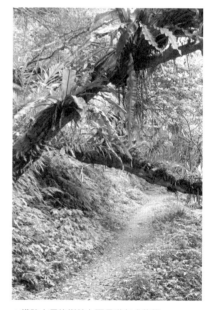

▲橫跨小徑的樹幹上面長滿各式蕨類

▲以木板固定的泥土斜坡路，體現完美的生態工法

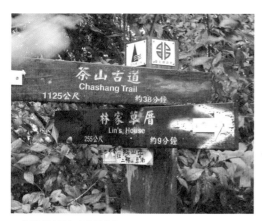
▲古道沿途都有清楚的指標

各種植物的種子。山徑上處處綻放大自然茂盛的生命力。

林家草厝，百年農家的生活風貌

　　小徑接上茶山古道，先右轉拜訪林家草厝，路旁一塊塊的菜園，都是林家爺爺們所種，經過一小段精巧的石堤路後進入樹林，樹林中整條古道都是由古樸的砂岩所組成。穿過濃密的森林，突然間天空打開，眼前出現一片水梯田，這是林家三兄弟的水稻田，一年只播種一次，因為不用農藥不施肥而且是純人力耕作，收成後田裡以水養田，長滿各種水生植物。走過田埂，遇到二爺爺微笑地向我們打招呼，招呼我們上去喝茶。

　　穿過水田，走上幾階石階，美麗的林家草厝逐漸清晰，屋前一片空地，夏天時可用來曬稻子，走進屋內，厚實的土牆與堅固的木結構，支撐了老厝百年的歲月。兩旁的廂房是起居室，最外側則是廚房，廚房的牆角就是一個大水缸，山泉水源源不絕的注入，仍用柴火的爐灶，旁邊是燻黑的牆壁。

　　儘管年輕一輩都已搬到山下的深坑了，林家三兄弟仍住在這裡，讓草屋繼續呈現台灣百年來農家的生活原貌。草厝屋頂所鋪的茅草，是使用曬乾的白

茅，每三、四年需要換一次草，這時山腳下的鄰居都會上山來幫忙，工作的、煮飯的、泡茶的，屋前屋後好不熱鬧。

茶倉位在一片翠綠的茶園旁，這兒種的茶樹有兩種，分別是包種茶與台茶27號，採收的茶菁依不同的製程可製成各種茶，最稀少的就是東方美人茶，由於健康又好喝，常常一做好就被搶購一空。林家三兄弟平時很少下山，在山上過著自給自足的生活，茶倉是三兄弟製茶及泡茶與山友們交流的地方。在這裡可欣賞林家大哥製茶的好功夫，還能喝到各種現泡的好茶，更是往來的山友們打屁聊天的停歇之處。

道別林家爺爺，順著茶山古道下山，泥土路上鋪著砂岩石階，雖然一路下坡，但路況良好，因為林家三兄弟每年春天及秋天都會整理步道，除除草、整理路面，每一小段下坡路就會做一道導水溝。

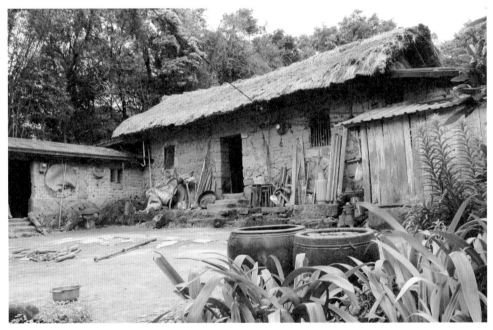

▲百年林家草厝呈現農家生活原貌，屋頂用的白茅草靠三爺爺用傳統的背架搬運

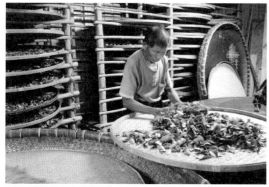

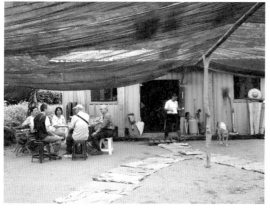

▲ 大爺爺在茶倉純手工製茶，茶倉前就是山友泡茶聊天的好地方

農家古厝的假日市集

　　很快來到山下，在茶山古道旁山坡下的樹林間，有一棟幽靜的石厝，可以從古道的兩顆大石旁沿著田埂前往。這間石厝是當年深坑永安居黃家嫁女兒給吳家時，請大陸師傅蓋的，非常精美，屋頂的瓦片間還安置玻璃透光，在百年前可是不折不扣的華宅大院。

　　沿著古道繼續下行，兩旁是一大片老茶園，茶樹依著山勢層層疊疊漸次往下，形成美麗的圖案。從茶園的叉路口左轉經過高家的石厝，可以來到炮子崙蔡家老厝門口前的假日農夫市集。這可是新北市的第一個農夫市集，已經存在許多年了，當地農家每個週末都會在村子的大榕樹下擺出小小的攤位，每一樣蔬果都是家家戶戶自己栽種的，保證新鮮又健康。

　　折返回茶山古道，接下來是一連串的水泥階梯，沿著溪邊一路陡降，很快便銜接上炮子崙產業道路，由此便能接上先前來路，返回深坑老街。當年熱鬧的炮子崙聚落，隨著人口外移，茶園已不復當年規模，但仍居住在此地的居民，保留住昔日時光，讓我們還能來這兒回味先民的生活與人情味。

- 位置：新北市深坑區
- 長度：約6公里
- 行走時間：約4小時
- 交通方式：搭乘捷運木柵線於「木柵站」下車，轉乘指南客運660、679號公車、欣欣客運666、819號公車、臺北客運795號公車，均可達深坑老街。
- 適走季節：避開雨天，四季皆宜

難度

▲△△

土徑、石階狀況良好，容易行走

親子友善程度

●●○

路程較長，適合10歲以上

北

炮子崙步道口

茶山古道口

古厝涼亭

猴山岳

蔡家古厝

- 延伸路線：

❶ 向天湖古道：位於深坑近郊，與茶山古道僅隔著阿柔洋產業道路的向天湖古道，也是一條歷史悠久的古道，聯繫著深坑與向天湖聚落，沿途都是自然的泥土路，有越過小溪古樸的石橋，還有保存良好的紅磚瓦房，是非常棒的小品路線。抵達向天湖聚落之後，還可繼續前往筆架山，不過路徑更為自然原始，須做好充足的登山行前準備。

❷ 猴山岳：茶山古道也稱作猴山岳登山步道，從林家草厝繼續上行，經過幾間已荒廢的石厝，上至鞍部十字叉路口，直行下山通往草湳，左轉沿著稜線通往二格山，右轉則可攀登猴山岳。往猴山岳沿途都是美麗的森林，偶爾出現荒廢的茶園，抵達猴山岳之後續行猴山岳前峰，可一路陡下前往木柵指南宮後山停車場，搭乘纜車下山。

- **百年茶山風光**：老茶樹、自然的古道、美麗的石厝及土角厝，許多都完好地保存著，世居於此的居民依舊保留了當年的生活方式。
- **與自然共存的先民智慧**：世代務農的林家草厝三位爺爺，過著配合著四季運行的單純農家生活，生產的糧食夠吃就好，休耕養田時間留給山林中的其他生命，讓人的活動不對自然造成破壞。

◀林家三兄弟配合四季運行包辦大小農務

步道
公民行動

維護百年林家草厝、泥土步道

　　就像台灣各地許多的農村一樣，炮子崙同樣面臨年輕人外出工作，社區居民平均年齡老化的問題。由於務農工作偏重體力，隨著村民的年紀增長，許多的傳統的農耕及農家工作也逐漸放棄。不論是草厝每四年的茅草屋頂更換、老屋木結構的維修更新、護院屋頂薄瓦的更替，泥土步道每半年的除草維護，甚至純手工的水稻田翻土、插秧、收割、採茶等農務，這些珍貴的傳統農業工作，都面臨斷層與消失。

　　二〇一三年起，劉克襄老師與一些熱情山友發起，配合炮子崙蔡班長的指揮與教學，以募集志工的方式，「台北市出去玩戶外生活分享協會」透過網路呼籲熱心的民眾來協助林家草厝的維護工作，兩梯的活動都具體完成一些任務，希望藉由民眾的共同參與，協助居民一起維持珍貴的百年茶山生活風貌。

◀志工協助整理林家草厝

剛強又溫柔的自然詩歌
新山夢湖步道

文／徐蔓薇　攝影／徐蔓薇・黃慶甲

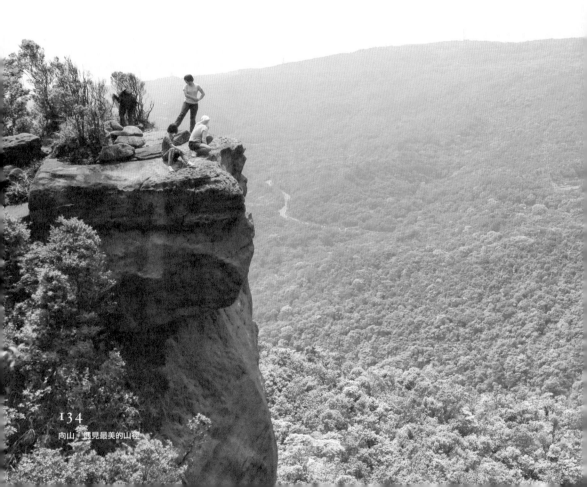

台北其實離海不遠，不用登得太高，在不到海拔500公尺高的山頂便能遠眺！這座位在汐止，靜靜佇在台北盆地外緣的東邊、北倚五指山脊的新山夢湖步道，就是可以同時一覽山海美景的夢幻步道。斜面巨石形成的新山山頂，佇立在台北盆地東緣，站在這裡就能眺望台灣海峽、基隆嶼，甚至是朦朧的九份山城，山海盡入胸臆。

特殊看點

新山稜線巨石：屬於台北最古老的地層——五指山層。

台灣細鯿：為台灣原生種，現今的棲地退縮到只剩下汐止山上的幾個湖泊。

咖啡屋：夢湖畔的咖啡屋，體現棲地守護與在地經營的典範。

汐止，在日本人賦予它這個名字之前，有個美麗的舊名「水返腳」，意指漲潮至此。姚瑩在《臺北道理記》說：「水返腳小村市，水返腳者，台徑北路至此而盡，山海轉折而東，出台灣後山，故名。」

水返腳，潮水帶來的興與衰

　　這裡，是淡蘭古道進入中上游山區之起點，說明了水返腳是位在雞籠台北及淡蘭兩要道交匯之交通重鎮。基隆河流穿汐止南邊，上游在八堵到平溪之間畫了個大大的問號，下游在社子北端注入淡水河，最後流入台灣海峽。

　　也因此，海潮的漲退從台灣海峽循淡水河而入，沿著基隆河往上溯來到了水返腳。拓墾時期的泉州人利用這樣的特性，漲潮時船隻得以快速順流上溯航行，退潮時利用船隻的慣性下達海口。潮流的漲退，帶來了順著海潮而來的人們，開墾與貿易也就沿著水路逐漸擴張。

　　雖然現在望著已整治過，兩岸護岸皆被水泥化、溝渠化的北港溪河道，溪水溫馴得讓人難以想像過去在此撐竹排仔（竹筏）而上的情景，「潮汐止於此」的景象也已不知在何處。但就讓我們帶著點想像，順著北港溪的潮水而上，讓它帶著我們來到新山的面前。

運煤輕軌道，見證小鎮的繁華

　　「新山夢湖」位在汐止區的烘內，是由海拔499公尺的「新山」，及在倚靠在山腳邊海拔325公尺的「夢湖」而得名。

　　新山位於五指山至友蚋山向南延伸的支稜上，通往新山的登山步道總共有三條，其中夢湖路端的登山口，車路已經開到離夢湖邊非常近的地方，往山頂的路上鋪有石頭階梯，從這兒上山，山頂似乎不那麼遙遠。但這裡要推薦一條同樣通往山頂，可以用步伐的慢去感受山脊的起伏，用腳步的輕去感受天然土路的自然步道。

季節限定

▲芒萁
別名：小羊齒，株高30~60公分，葉長20~100公分，孢子成熟期6~8月

▲雌褐蔭蝶
展翅5.5~6公分

▲「烘內高分13」的電線桿對面就是新山夢湖步道的保
線路端登山口,由天然泥土路展開起點

▲保線路沿途經過電塔,路基明顯平緩

前往新山,可從汐止火車站搭890公車(汐止—烘內)進入汐萬公路。日治時期開始,煤礦業興盛了起來,因汐止的地質所在的汐止煤田產煤量豐富,曾為這個小鎮帶來了風華年代。為了開採煤礦,汐止曾設立了多條通往山腳邊礦坑的輕便軌道,成為礦坑與鐵路聯絡的重要運輸管道。

在煤業衰落後,許多礦坑陸續關閉,原有的運煤輕軌道都已廢置、拆除,其中聯絡烘內坑到北港口坑的輕便軌道,無論是台車、鐵軌或是橋樑,都已無跡可循,而汐萬公路的開端就是建築在這條輕便軌道原本的路基之上。

至烘內站下車後,經過汐萬路與夢湖路的岔路口,再繼續沿著汐萬路前行,找到「烘內高分13」的電線桿對面的步道入口。這裡是台電保線路的路徑,也是夢幻步道的起點!

拾俯皆是的微小風景

在眼前展開的是一條天然的泥土路,

▲烏來月桃
別名:大輪月桃,高達2公尺,
葉長1公尺,花苞長2.5公分,果
實蒴果狀徑2.5-3公分,花期4月

▲烏毛蕨
別名:山過貓,株高1
公尺,葉長30~60公分

137

坡度平緩且寬敞。從這裡緩緩沿著新山的南邊稜線爬升，步道不時的鑽出樹林、腰繞、再走進綠意，偶有展望。在帶著些許涼意的春天來訪，放眼盡是蓊鬱，走在這裡，可以用放鬆且緩慢的步調梳理山脊的形狀。

一路上最吸引我的不只是山景的眺望，還有只要隨意在步道上駐足聆聽，或是蹲下細看腳邊，眼前就是生態豐富的微小世界。雌褐蔭蝶選定了牠所戀上的綠葉駐足片刻，芒萁以舞蹈家的姿態跳出蕨類特有的捲曲，彷彿風一吹就可以發出聲響的的烏來月桃，還有大冠鷲盤旋在山脊間的啼叫。

在行走的過程中，步道上發現幾處穿山甲挖出來的洞穴，觀察堆積在洞口的鬆軟黃土，心裡猜想著：「這是穿山甲新起的厝吧！還新鮮的呢！」

▲穿山甲挖出來的洞穴，步道也是穿山甲的棲地

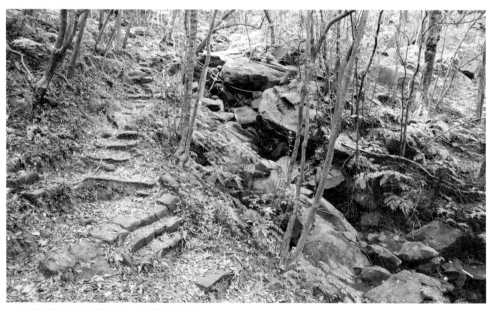

▲保線路接往夢湖的石階步道，往溪的上游前進

這些在自然步道上細緻的風景，若非慢行，不能見其美麗。天然步道帶給我們親近自然的絕佳途徑，感受來自山林水土的生命力。

夢湖，山腳邊的玉鏡

保線路最後接上夢湖匯出的小溪邊，取左邊小徑，走石階往上，五分鐘內可抵達夢湖。

山澗清澈的溪水和著汐止獨有的氤氳水氣，連同寧靜一同注入了夢湖，吸引來的還有因夢湖路的開通從都市裡來的喧囂。因湖水的清澈，挺立在水上的荸薺、潛藏在湖面下的圓葉節節菜都清楚可見，而湖中央看不見的地方，藏著更多生命故事。

夢湖是早期為了農需灌溉而設立的埤塘，如今已不再灌溉農作，卻持續餵養著台灣幾乎已經滅跡的原生種——台灣細鯿。過去整個大台北幾乎都有存在的台灣細鯿蹤跡，喜歡躲在水草縫裡，因為環境的變化，許多湖泊漸漸沒有牠可生存的棲地，現今台灣細鯿的棲地退縮到只剩下汐止山上的幾個湖泊，夢湖就是其中之一。

▼眺望夢湖，像是一塊被遺留在山腳邊的玉鏡

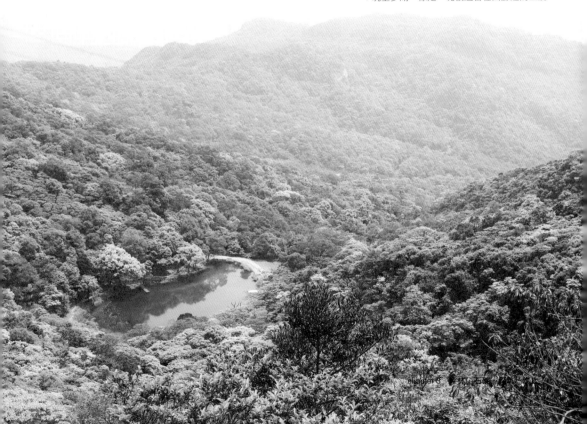

夢湖南側設有涼亭、石桌椅，西側則是地主經營的咖啡屋。夢湖周邊的土地屬於私人，地主用咖啡屋的營收進行夢湖環境的整理及生態保育，希望能維持夢湖原始的樣貌。

我們取西側的步道上新山，若是沒有在地人指點，不會注意到行走十分鐘後，就有一塊眺望夢湖的絕佳地點。夢湖從這裡眺望，像是一塊被遺留在山腳邊的玉鏡，映出湖底深邃的翠綠。

稜線巨石，台北最古老的地層

續行至稜線出現T字岔路，往左是沿著新山西南稜接到五指山古道，將會是我們此行下山的路，取右是往通往新山的基點。

橫亙在稜線上巨石的質地透露了古老的訊息，這是台北最古老的地層——五指山層，可追溯到三千萬年以前。由於岩層夾帶著許多中粒、粗粒砂岩，斜瘦的石頭稜線上偶有扶手及鑿出的踏點，因質地相當粗糙，沒有扶手時，只要小心一些，不用太擔心行走時打滑。

站在新山基石旁，北方的五指山系、台北盆地盡收眼底，可從山稜夾出的角度望向基隆及台灣海峽。

飽覽了風景，在山頂或坐或臥，被撫過樹頂的風吹

▲沿著西南稜線下山，汐萬路上的彩虹橋段像貓尾巴般柔順的收在山腳邊

到滿足後，往西南稜的方向離開新山，步道會接續五指山古道下山，路勢較為陡峭。

完美的句點：石砌梯田、清澈小溪

行抵至北港溪的小溪澗，靜坐在一旁的大石被鑿出一條用來取水的水道，步道開始出現潮濕又古老的砌石，與泥路交錯。這裡曾是山上居民種植稻作的地方，隱匿在路旁的則是一層層石砌梯田遺跡。

下山的路在北港溪對岸與五指山古道接續，若溪水量不多可以踩著石頭過溪，水量多時就必須涉水而過了。或是，結束了四、五個小時的路程，乾脆就挑個你喜愛的大石頭伴著北港溪嘩啦啦的水聲，好好的休息一會吧！甘甜的溪水，滋潤了疲累的身軀，為路程的最後劃上了完美的句點。

出了五指山古道，經柯子林茶莊由汐萬公路接回原點。而完美的O形，就是由北港溪與兩條上新山的稜線所組成的。要從陡峭的五指山古道為起點繞順時針攀爬，或是逆時針以北港溪作為最後的大休息點結束，都是很好的路線。

或是因時間的安排，甚至想偷點懶，由任一條稜線上山，最後接上夢湖端出口也都可以。但別忘了，當你行走在沒有任何人工鋪面的天然步道上，記得俯身觀察腳邊可能的微小世界，也許是一棵植株正要以伸懶腰的姿態開始它的生命冒險、也許是樹間落下的光影，也許你也可以開始嘗試著用步道的角度來思考、觀察這個世界。

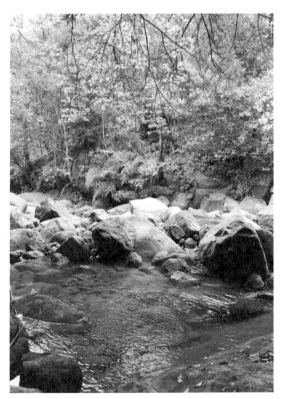

▲回到北港溪，溪谷可見沿岸交錯的楓樹，在夏秋交際時來拜訪，青綠的葉將化為美麗的楓紅

● 位置：新北市汐止區

● 長度：4.6公里（保線路端—五指山古道端）

● 行走時間：約5至6小時

● 交通方式：

　從汐止火車站搭乘汐止社區巴士烘內線或890公車於烘內站下車。

　❶保線路端登山口位於汐萬路三段上，「烘內高分13」的電線桿對面。

　❷五指山古道端登山口位於柯子林茶莊旁的汐萬路三段308巷裡

● 適走季節：四季皆宜，避開雨季

● 延伸路線：

　從五指山古道的登山口，直行古道可往友蚋山南峰，左可往柯子林山，

　或直行古道約七、八分鐘後走右岔路可往新山。

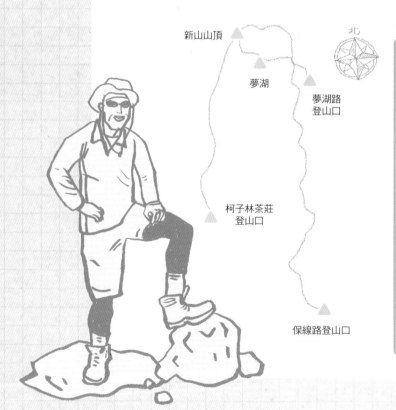

難度

▲▲△

山頂的岩稜較陡峭，多處設有扶手及繩索，需小心通行；新山西南稜接往五指山古道處，會穿越北港溪，需穿著雨鞋或涉水過溪，此外沒有太大難處

親子友善程度

●●○

保線路端平緩且路基寬敞，適合全家出遊；五指山古道端地勢較陡，適合體力充足、願意給自己一些挑戰的孩子

- **剛柔並濟**：新山頗有睥睨群峰的氣勢，靜躺在山腳的夢湖則是帶來柔性的美。
- **步道鋪面原始天然**：步道超過七成為原始泥路，可享受真正行走在「自然」。
- **豐富生態**：夢湖豐富及珍貴的生態，還有許多原生物種棲息。

◀新山山頂佇立在台北盆地東緣，站在這裡就能眺望台灣海峽、基隆嶼

夢湖棲地的生態復育

夢湖是私人產業，是地主的老祖先挖掘的人工湖，作為蓄水、灌溉、飲用水之用，後代不藏私，把這個美好的地方免費開放跟民眾分享，並將此地用來做生態復育。現在湖中可以見到台灣蓋斑鬥魚、台灣細鯿魚、台灣

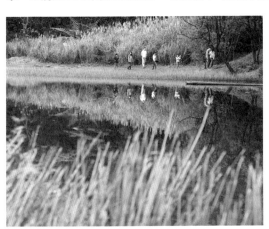

青將魚（大肚魚）等蹤跡，非常少見的水中食蟲植物黃花狸藻整片茂盛生長，每年四、五月間能欣賞油桐花落雪，晚上還能觀賞螢火蟲。地主在湖畔經營咖啡屋，利潤用來整理夢湖以及生態保育的工作，也提供團體免費生態導覽，堪稱棲地守護的模範。

◀夢湖邊，景色清幽

登山步道的百年博物館：銀河洞古道

- 地理：烏來二格山系統
- 看點：銀河洞飛瀑、銀河洞宮廟、百年安山岩石階、枕木步道賞花、觀景台、鵝角格山山頂攬勝
- 季節：四季皆宜
- 長度：約3.63公里

台北最美的林道：內洞林道

- 地理：烏來二格山系統
- 看點：伐木電線桿舊跡、「娃娃谷」賞蛙、三層瀑布、森林浴步道、羅好水壩
- 季節：四季皆宜
- 長度：單程約15.8公里

登山溯溪，水路兩棲過癮玩：「紅河谷」加九寮步道

- 地理：烏來加九寮
- 看點：加九寮溯溪、小瀑布、深潭、天然滑水道、豐富林相
- 季節：四季皆宜；避開雨季、颱風或大雨過後
- 長度：約2.5公里

北宜漫慢行，人與自然的思辨之路：桶後越嶺道

- 地理：新北市烏來鄉境內
- 看點：桶后吊橋、攔沙壩/魚梯、烘爐地山叉路口、鞍部最高點眺望蘭陽平原、手作步道工法
- 季節：四季皆宜；避開雨季、颱風季節
- 長度：從桶後保線所吊橋起算至宜蘭小礁溪邊界，步道全長約7公里
 從烏來老街開始，把桶後林道與至小礁溪土雞城的產業道路也計算在內，則將近約30公里

台灣的亞馬遜：哈盆中嶺越嶺道

苗栗

- 地理：新北市烏來區與宜蘭縣大同鄉之間
- 看點：亞熱帶低海拔原始森林環境、豐富林相與珍稀物種，日人遺跡如砲台、監督所、傳統獵寮
- 季節：春秋較宜；夏季慎防山洪暴發
- 長度：全長約30公里（含溯行南勢溪約1.5公里）

台北市

新北市

宜蘭

走出雙北第一站：大南澳
壯闊山海，島嶼之歌：蘇花古道之大南澳越嶺段

- 地理：宜蘭縣蘇澳鎮朝陽里、朝陽國家步道
- 看點：私鹽私酒商販小徑、朝陽社區、烏石鼻戰備道、四季野地植物、香楠大樹、觀景平台遠眺山海交界美景
- 季節：四季皆宜
- 長度：約4.1公里

登山步道的百年博物館
銀河洞古道

文・攝影／林宗弘

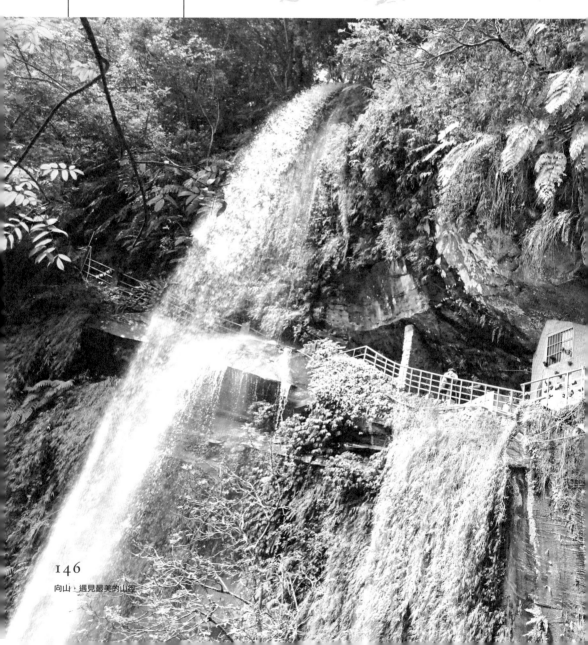

銀河洞步道是木柵、新店地區山友們相當熟悉的一條健行路線，有「銀河飛瀑」名景，是親近大台北郊山很好的起點。從認識台灣登山步道演變的歷史角度來看，這個區域更是台灣百年來步道類型演變的百寶箱，泥土、枕木、水泥、花崗岩、安山岩，不同年代、不同材質步道的行走體驗，在此形成最即時的對照，有如步道的百年博物館，值得入門者一試。

特殊看點

步道材質的百年展演：泥土、枕木、水泥、花崗岩、安山岩，不同年代、不同材質步道的行走體驗，在此形成最即時的對照。

觀景台：鵝角格山往三玄宮與四面頭山之間的鞍部，登上觀景台，台北市南區的景觀一覽無遺。

楒子寮溪：泥土山徑沿楒子寮溪邊前進，沿路都是森林綠蔭，清涼怡人，有兩度需跨越淺淺的溪水。

廢棄梯田：沿楒子寮溪前行，兩岸是廢棄百年的梯田，被森林與竹林重新佔領，風景十分自然優美。

銀河洞瀑布：冬季缺水期只剩薄薄一層銀色水簾，夏季大雨後則是水量豐沛的壯觀瀑布。

銀河洞步道是木柵與新店地區山友們相當熟悉的一條健行路線，更是台灣步道類型演變大體驗的百寶箱。

穿梭時空，看見百年山徑的變化

以銀河洞為中心，東起二格山，西到塗崎頭山的整個山脈，遍布了各個時代的人類足跡，從清朝的古道、年代不詳的泥土山路、六十年代台北市的安山岩步道與水泥步道、約十餘年前台北縣鋪設較有生態理念的枕木步道，一直到最近兩三年台北市不計血本鋪設的花崗岩階梯，三、四個小時的行程，有如穿過時光隧道，走過一百多年各種不同材質的山徑，才剛在林道上萌發思古之幽情時，轉眼便來到最現代化的貓空纜車站，眼前又見台北101了。

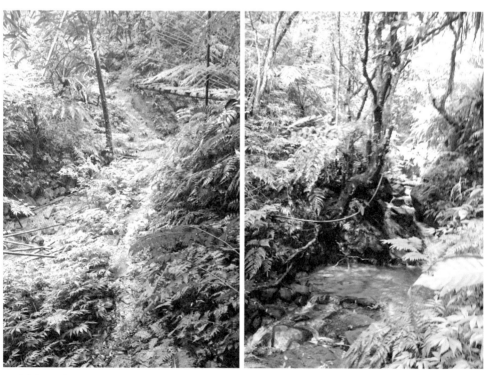

▲（左）過了古木橋之後斜上的泥土步道（右）銀河洞步道沿途的楣子寮溪，生態環境豐富，可以看到苦花與長臂蝦

若論符合「夢幻步道」的資格與否，二格山銀河洞系統中的古道與自然鋪面可能不到一半，但它的天然生態環境卻是這個山區裡最令人驚艷的。除了白馬將軍陳秋菊的抗日傳說之外，還棲息了一度瀕臨絕種的台灣保育類昆蟲——渡邊氏東方蠟蟬，在秋冬季陰雨期間仍然很適合全家出遊，到了初春還可以往木柵欣賞沿路的櫻花、杏花與桃花盛開的美景。

穿對裝備，體驗泥土步道的樂趣

　　若您是天然泥土步道的入門新「腳」，怎麼走才能體驗這一片生態新天地？首先，登山運動不是海灘度假，因此請您做好基本準備，穿著長褲與適合的登山鞋，若穿著短袖最好還可以加一件薄襯衫或外套。筆者在入門郊山活動網站帶隊多年，曾經遇到短褲涼鞋男，也遇過細肩帶熱褲辣妹，都屬不及格。由於台灣北部郊山生態十分豐富，雖然森林裡有涼風綠蔭，通常不會曬傷，但這種海灘度假裝束遇上蟲、蛇甚至水蛭，可不是開玩笑的。

　　穿著牛仔褲的帥哥，經常給人一種野外運動的品味，實際上卻完全不然。由於北台灣山區多雨，牛仔布若是遇雨，往往會吸收大量水分並且附著於腿上，非常阻礙抬腿，所以穿牛仔褲冒雨爬山的新手，往往比別人更容易抽筋。

　　其次，在銀河洞步道，要請第一次深入天然泥土步道的朋友，試著親「腳」體驗不同類型的人造步道，對腿

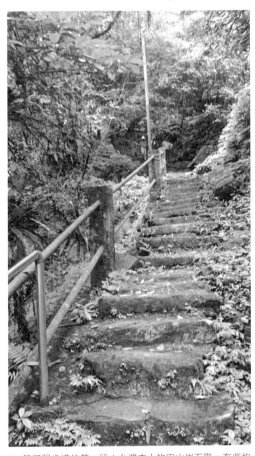

▲ 銀河洞步道的第一段：台灣本土的安山岩石階，有些約有百年歷史

部健康的影響。若您曾經嘗試過台北市重金打造的花崗岩路線，或是陽明山國家公園裡的安山岩步道，因此有過短途登山便膝蓋疼痛的經驗，二格山系統裡的泥土步道將會為您帶來意想不到的新感受。

鄉民傳說：盤踞山間抗日的白馬將軍

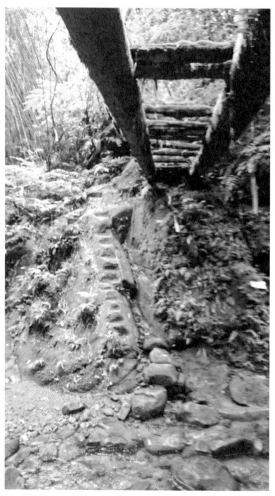
▲銀河洞步道上的古木橋遺跡

根據供奉觀世音菩薩與八仙之一呂洞賓的銀河洞宮廟歷史記載，銀河洞瀑布是在日治時期的一九一二年被發現，並且在一九一四年建立廟宇，最近才剛舉行了百年慶祝活動。在日治時代，台北近郊便有「銀河飛瀑」一景的名勝，百年來遊客如織。

在此之前，深坑鄉附近鄉民傳說，台灣五大家族之首的霧峰林家中，曾參與討伐太平天國與中法戰爭的大將軍林朝棟，手下有一參將陳秋菊，在日軍接收台灣之際組織了民兵抵抗，其盤踞之處就在二格山區。一八九六年，陳秋菊一度騎白馬率兵攻入大稻埕，人稱白馬將軍，最後獲得招撫，率一千三百多名部眾降日，個人獲得相當多的財富。陳秋菊安享天年，於一九二二年過世。

雖然白馬將軍傳說中，有些難以證實，但銀河洞這一帶山區裡，確實藏有上百年的古蹟與步道網絡，本文將提供一小段路徑給讀者參考。

銀河飛瀑，壯觀的山水美景

對於初次接觸自然步道的朋友，本文介紹一條較為簡潔的體驗路線。從新店一側的銀河洞登山口出發，沿著宮廟所鋪設的安山岩石階一路向上，可以看到楣子寮溪飛瀑層層下瀉的山水美景，在中途休息一、兩次，可直抵銀河洞瀑布。

銀河洞瀑布，上層約十五公尺，下層三十公尺，中間依山勢鑿成通道，顧名思義是水花滴落如銀河，其實是用來形容北台灣冬季缺水時，瀑布會只剩薄薄一層水簾的特殊景觀。夏季大雨之後，銀河洞水量豐沛有如一般的瀑布，非常壯觀。

散步枕木步道，賞花品茗

在銀河洞瀑布稍事休息之後，面對瀑布往右手邊二十公尺可以看到路標指示往貓空，拾級而上可以翻越瀑布來到上方的枕木步道，這是新北市升格之前，在十幾年前鋪設的枕木，算是不錯的親山步道，也是沿途行來第二種步道鋪面。

沿著枕木步道前行經過農舍，在過楣子寮溪之前的小橋有兩條岔路，往右轉過河可以沿著枕木步道抵達台北市界，抵達台北市之時您一定會知道，因為造價較為低廉的枕木步道，會被進口昂貴的花崗岩步道，或是往三玄宮的水泥步道所取代。這是一般市民攜家帶眷最常使用的健行路線。

即使沒有經過自然步道，銀河洞的枕木步道還是相當值得推薦，天候不佳如陰

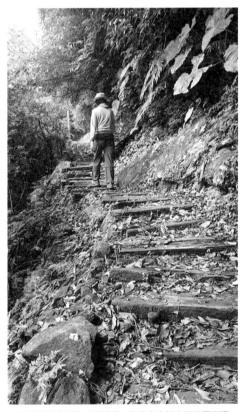

▲銀河洞步道的第二種鋪面：廢棄火車枕木回收再利用

雨綿綿時，一般體能者仍然可以散步走完全程，初春還可以順遊木柵一帶的櫻花與杏花林等名勝，也可以上午登山，下午品茶，十分愜意。

綠蔭下的泥土山徑，生態盎然

沿著楣子寮溪邊的泥土山徑前進，沿路都是森林綠蔭，生態隨之豐富起來，包括北台灣常見的次生林植物，例如紅楠與雀榕等，地面則有蕨類與冷清草等，樹上的寄生植物如山蘇等也非常茂盛。

由於生態良好，樹林裡常見蝴蝶、蛾類與豆娘等各種昆蟲，與青蛙、蜥蜴等小動物，溪中有苦花與長臂蝦等，夏季在草叢邊則難免偶爾會遇到錦蛇，只要不大驚小怪，稍待片刻或打草驚蛇就可以安全通過。

登山頂，一覽北市南區景觀

沿楣子寮溪前行，兩岸是廢棄百年的梯田，被森林與竹林重新佔領，已經重新融入大自然環境，風景十分自然優美。這一路由於溪水沖刷，泥土步道偶有中斷，需要兩度跨越淺淺的溪水，不久就可以來到古道的舊橋邊，在此處可以稍事休息，喝水並吃點點心後繼續前進。

▼楣子寮溪古道與舊橋，經過橋底的石塊到右岸有泥土山徑斜上

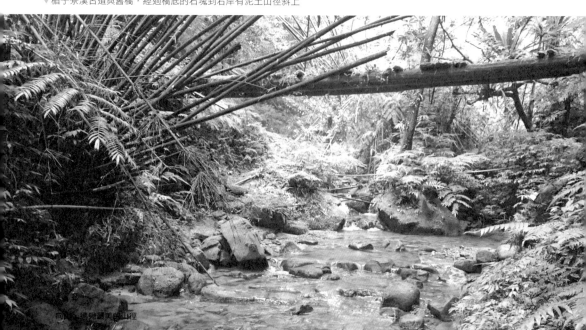

向陽處，是兒寮美的山徑

經過舊橋後的山徑逐漸遠離溪谷，在山坳中前進，前半段因為地勢低，夏季蚊蟲較多，但是循泥土步道逐級而上，沿路較陡峭處，可見山友自行捆綁的繩索，隨著步道上稜線，讓人有重見天光的感受。這一段從舊橋約半小時之內，可以抵達鵝角格山往三玄宮與四面頭山之間的鞍部，在觀景台上，台北市南區的景觀一覽無遺，亦可前往西側不到一百公尺的鵝角格山山頂攬勝。

下山，混搭行程可短可長

嘗試過這一小段天然步道，「夢幻」之旅才剛剛開始。在鵝角格山鞍部有多種混搭行程可以挑戰，最快下山的走法是從台北市鋪設的三玄宮花崗岩步道下山，這一段石階才鋪設三、四年，已經因為青苔而打滑，下山時腳步必須非常小心以免滑倒受傷。

第二種輕鬆走法是由西側的鵝角格山山頂往下，回到樟樹步道，由銀河洞枕木步道回原點，或是在待老坑山、樟山寺到三玄宮之間循石階下山。

與前一段天然步道相比，無論走哪一條人工山路下山，石階對膝蓋的壓力都會十分明顯，這種親身體驗比我們推動夢幻步道的理念，更有說服力。

另外兩種混搭行程適合四個小時以上、在山上吃午飯的一日遊。包括鵝角格山向東經過四面頭山到達次格中繼站的小L行，可以在中繼站吃午飯後下山，也可以在次格中繼站之後往二格山、猴山岳主峰往前峰下山；猴山岳下山處較為陡峭，必須攀爬樹根，最受小朋友喜愛。經二格山往猴山岳抵達指南宮的大L行，連同休息可能需要七個鐘頭以上，適合勇腳級的山友結伴前往。

從認識台灣登山步道演變的歷史角度來看，這裡真是百年步道類型演變的百寶箱，值得入門者一探。

▲鵝角格山鞍部往三玄宮的花崗岩步道，才鋪了三年已經因為青苔而打滑

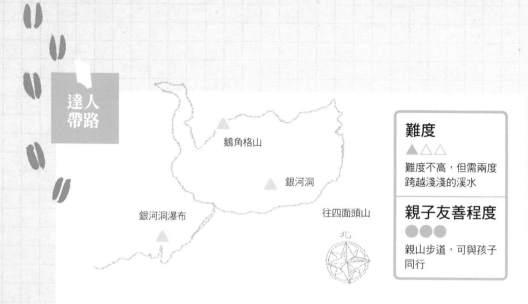

鵝角格山

銀河洞

銀河洞瀑布

往四面頭山

北

難度

▲△△

難度不高，但需兩度
跨越淺淺的溪水

親子友善程度

●●●

親山步道，可與孩子
同行

- 位置：新北市新店區、台北市木柵區
- 長度：從銀河洞站到鵝角格山鞍部約2.83公里（從銀河洞站到步道入口後，行經銀
 河洞瀑布、水泥橋到鵝角格山鞍部），若從三玄宮步道下山為0.8公里，全程合計約
 3.63公里
- 行走時間：以散步速度大約需3小時
- 交通：
 ❶大眾交通工具：探訪銀河洞可以坐車到新店捷運總站，轉乘綠12到銀河洞站下
 車，由銀河路出發前往登山口，約半小時內可以抵達。
 ❷下山出口接駁市區：若是從二格山經猴山岳下山（大L行）者，可以從指南宮搭客
 運或纜車下山；若是從次格中繼站下山（小L行）到大榕樹附近，可以搭貓空往政
 大的公車下山；若是從鵝角格山下山，可以前往優人神鼓（重返新店捷運站）、
 樟山寺步道下政大，或是從三玄宮附近直接搭纜車或公車下山。
- 適走季節：四季皆宜
- 延伸路線：

 在經過椆子寮溪之前，向右方斜坡可以看到許多指標指向二格山系統的多個山頂，
 例如四面頭山與鵝角格山等，如果您經常到這附近的山區健行，又已經對破壞性的
 人工石階感到厭倦了，建議您可以選擇由此叉路前往一條較少人走的天然路線。當
 然，如果有熟悉此一山系的領隊或山友陪同，安全更有保障。

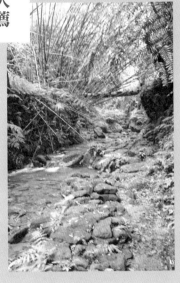

- **體驗台灣步道類型演變：**可行經一百多年來的各種不同材質的山徑，從泥土山路到水泥步道皆具，是雙腳實際感受「夢幻」與否的好機會。
- **賞銀河飛瀑名景：**銀河洞瀑布從日治時代就是台北近郊名勝。
- **令人驚豔的生態環境：**溪中、林中動植物生態豐富，還棲息了台灣保育類昆蟲渡邊氏東方蠟蟬，初春也可以往木柵欣賞櫻花、杏花與桃花盛開的美景。
- **適合全家出遊：**即便在秋冬季陰雨綿綿時，一般體能者仍然可以散步走完全程。

抵達古木橋之前泥土步道穿梭在楣子寮溪的兩岸

賞螢賞蝶、生態與文史導覽

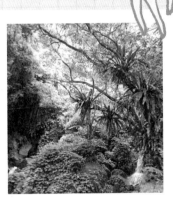

　　台灣的登山步道總是可以看到公民團體守護自然的身影。新店銀河社區、銀河洞生態保育協會、台大保育社，與台灣蝴蝶保育學會，經常在銀河洞步道舉行各種生態與文史導覽活動。

　　二〇一四年起，當地居民陳高素鳳更將自己的老家提供作為「綠色假日學校」，邀請永和社大協助規劃包括原住民生態智慧體驗、友善環境耕作、雨水回收DIY、自製清潔用品等課程，期待善用銀河洞在地生態資源，結合社區大學的網絡，每季定期於銀河洞舉辦社區活動，希望能讓銀河洞的美麗環境受到保護，避免開發破壞，也讓銀河洞進一步成為生態教育的基地。

台北最美的林道
內洞林道

文／林佳燕　攝影／江嘉文

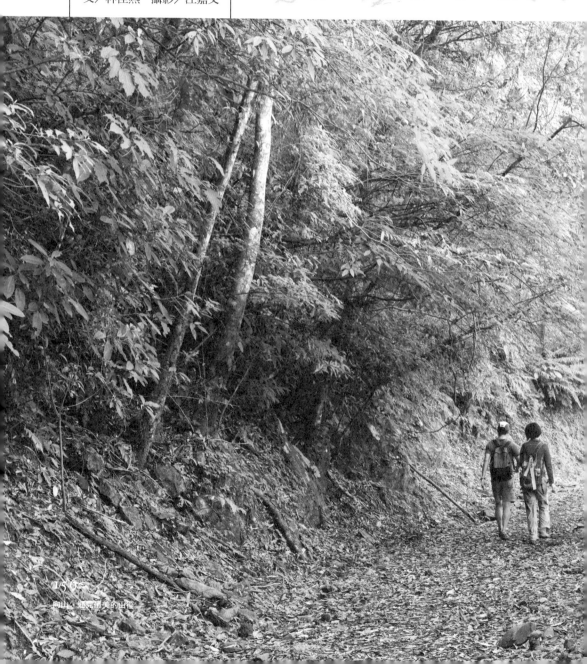

被譽為「台北最美林道」的內洞林道,清幽寧靜,生機盎然,是進行生態觀察絕佳的自然教室,帶著圖鑑沿途辨認動植物,會特別有成就感。由於路徑平整好走,成為親子皆宜的親山入林好選擇,也是山徑野跑行跡所至的熱門地點。延伸至內洞國家森林遊樂區,可一探立體的三層瀑布、森林浴步道,享受清涼舒爽的芬多精。

特殊看點

羅好水壩:為北台灣一座小型的水力發電廠,自南勢溪上引水與阿玉水壩的水至烏來電廠,利用兩地八十餘公尺的落差來發電。

內洞國家森林遊樂區:除了作森林浴,還可享受在瀑布群中瀰漫的陰離子加芬多精,令人精神暢快。

青蛙:內洞因為青蛙多,而得「娃娃谷」別稱,在此尋覓蛙蹤別具趣味,從蛙的種類和數量多寡也是判斷一個環境健康與否的指標。

被譽為「台北最美林道」的內洞林道，寬闊坦適與一般平地道路無異，是親山入林的好選擇，行走之際，也讓我們梳理了台灣林業的發展歷史。

探訪林間精靈

內洞林道位於新北市烏來山區，全長15.8公里，在一九八二年政府頒令禁伐林木前，這條最高寬達4.5公尺的林間道路上，人車囂鬧，為運送砍伐下來的林木而忙碌。如今，前人揮汗的身影散去，取而代之的是前來運動休閒的人們，或好友踏青，或攜家帶眷、同好揪團來此「森呼吸」。

這條步道擁有「台北最美林道」的美譽，全線山水相伴，路基寬闊坦適，縱坡度約10%，行走起來幾無難度。林道兩側綠林映目，翁翁鬱鬱，清幽寧靜，偶有曲裡彎拐，山壁巨岩粗獷，若遇飛舞蝴蝶引路，愈往裡走愈像是綠野仙蹤的趣味遊歷，洋溢著「探訪林間精靈」的活潑氣息，特別吸引愛山如癡的越野路跑者專程而來。

因為路況平整挑戰性低，毋須戒備，沒有上氣不接下氣的自顧不暇，可以讓人更留心沿途的動植物生態，也能

▲內洞林道平坦寬敞，是安全又輕鬆的山林健行首選，越野騎車或野跑也適宜

▲水麻
台灣原生種，台灣山羌、長鬃山羊喜食的植物之一，樹皮可編繩索

▲水鴨腳秋海棠
別名：裂葉秋海棠，因葉子形狀像鴨掌而得名

在高濃度的陰離子空氣中找回心頭一絲清新。走過內洞林道的人，常用「親切、恬淡，卻讓人回味再三」來形容她，每個步行、野跑的人，都得到深深的歸屬感。

行前需確認路況

　　林道入口有兩端，如果搭乘新店客運，走烏來國小右方山路就可到達內洞林道登山步道入口，由此上山可順訪大刀山；另一端位於孝義產業道路上烏玉檢查哨旁，則須開車且原則上只出不進，檢查哨另一側柵門口則可通往桶後林道。

　　內洞林道自二〇一二年恢復開放，全程15.8公里，入口立了告示牌提醒來訪者留心特定季節有毒蜂、毒蛇活躍等，不過不需擔心，因為幾乎都走在碎石鋪面上，視線清楚，對路況觀察很有幫助。

　　起點後經過柏油路與水泥路段3.4公里，允許車輛通行，左向通往原住民保留地，道路為鄉公所職轄，右徑進入碎石與泥土混合路面，正式進入林道的精采路段，鋪面壓實，漫走、跑跳都怡然自得，在綠林的空隙間還能遙望插天山稜線上的逐鹿山、卡保山壯觀遠立。

　　林道4.7公里處遇一漆上暗赭紅的鐵柵門，擋住去路。林務局烏來工作站說，除了防止山間林木遭山老鼠盜採運出，主因在內洞林道有大小多處坍方，受限拮据經費難以養護，為了顧及來人安全，只好設下鐵門，立起「禁止進入」的告示牌。

　　一條如此美麗的林道，積極管理維護所生的效益絕對遠勝於消極封閉。鐵柵門右側林木間留有足夠的空間讓人穿越，是目前山友們普遍採行的變通方法，不過，烏來工作站也表示，留有窄道的用意在於便利原住民入山通往水源地，若是巡山時遇到山友，則會柔性勸離。內洞林道天災之後確實會有程度不一的坍方，雖然現況多屬輕微，少有阻礙，不過，林道11公里處路基嚴重坍塌，步行者可自一段高繞路線拉繩上攀銜接，颱風豪雨之後，更要行前確認路況，注意安全。

▼遠眺紅色的烏來吊橋橫跨南勢溪之上　　　　　▼走在內洞林道上，眺望阿玉溪谷在群山間蜿蜒

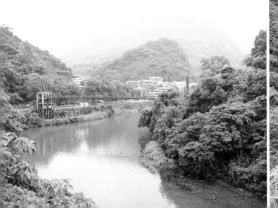
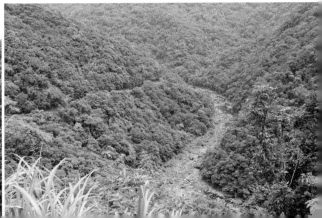

林徑青綠，宛若走入桃花源

往前續行，林蔭更密，來訪者稀，路徑愈顯原始自然，柳杉林環抱，宛若走入桃花源。只是，林道上已全然不見台車道的痕跡，如果不是留有「林道」之名以及連貫而立的電線桿作為線索，已難連結想像昔日伐木運木的景象。

林道12.5公里處見一內洞國家森林遊樂區的方向指標，另一側通往內洞林道終點，中途在溪徑旁有銜接大保克山和多望來山的山徑，15公里處之後路基脆弱，可能遭遇土石流隔阻林道，若要推進，得要花一點工夫。

另外，考量內洞林道單趟長達15.8公里，單日原路往返的話，體力負擔太大，可自12.5公里處遊樂區森林浴步道終點，往出口售票處方向走2.2公里，再經觀瀑步道1.7公里抵達園區入口，藉雙邊雙點接駁方式完成健行，步出遊樂區抬頭所見即是拔刀爾山崎立相望。

▲內洞林道中途可上登大刀山

娃娃谷：生機盎然的自然教室

內洞林道上生機盎然，是進行生態觀察絕佳的自然教室，帶著圖鑑來辨認動植物會很有成就感，人人都是自然科學家。

這裡的生態環境中青蛙特別多，山谷間「呱、呱、呱」聲縈繞不絕，讓緊連的內洞森林遊樂區得「娃娃谷」這可愛的別稱。娃娃谷早期和龜山翡翠谷、屈尺濛濛谷齊名，有不少大台北五年級居民們年少時期都與同學或心儀對象來此郊遊聯誼過，是一九七〇年代人的戀愛聖地與曾經青春的印記。

▲即使是林道上的一窪水灘也有生命蓄勢蛻變

來這兒尋覓蛙蹤別具樂趣，叫聲如鳥的斯文豪氏赤蛙、喜歡爬樹的翡翠樹蛙，還有拉都希氏赤蛙、貢德氏赤蛙、褐樹蛙、面天樹蛙、台北樹蛙等，行走林道上細心找蛙，邊坡孔洞中也能發現生物棲息。蛙類因皮膚裸露很容易受環境污染，能迅速反應環境的變化，所以，蛙的種類和數量多寡也能作為生物指標。

林道中也有翠鳥、河鳥、灰鶺鴒、灰喉山椒鳥的蹤跡，台灣特有種台灣藍鵲以及有「琉璃鳥」之稱的紫嘯鶇也是常客。

夾道植物中最搶戲的是水鴨腳秋海棠，綿延如綠籬，因為葉子和水鴨腳相像而得名，到了炎熱夏季會開出粉紅色花朵，為一片綠意增添柔軟清新的粉嫩氣息。水鴨腳秋海棠的另一特點是同株雌雄異花，葉子也左右有別，生命體本身的奇妙帶給觀察者驚喜，走入林道時別忘了零距離辨識雄花、雌花有哪裡不同。

森呼吸，三層瀑布的芬多精

面積近1,200公頃的內洞森林遊樂區中，則以俗稱內洞瀑布的「信賢瀑布」人氣最高，曾獲選為「全台最美的瀑布」。區內則有多處源於雪山山脈的瀑布群，陰離子含量全台第一名，讓人消憂解煩，滌去心靈沉痾。

形貌娟秀、落差達20米的烏紗溪瀑布位於南勢溪對岸，而內洞瀑布則因南勢溪支流內洞溪受地形和地質影響，河床連續變形，在這兒形成了上、中、下三層瀑布飛瀉的獨特地景。內洞瀑布上層瀑布落差13公尺，中層瀑布落差達19公尺，下層落差3公尺，通常立於中層觀景台上觀瀑，氣勢恢弘非凡，豐富的陰離子與芬多精瀰漫，

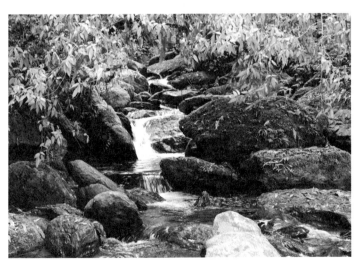

▲由於山區水源豐沛，處處可見山澗

深深呼吸這空氣中的維他命，無比清涼暢快。

另一景點羅好水壩建於民國三十六年，是北台灣一座小型的水力發電廠。「羅好」以當地泰雅族社名「Rahau」而命，泛指目前信賢鄉一帶，意思是「森林濃密的地方」。水壩位於南勢溪中游，自南勢溪上引水經4,740公尺隧道與阿玉水壩的水至烏來電廠，利用兩地80餘公尺的落差來發電。

樹有靈，山林保育的一頁滄桑

林道亦名「卡車道」，是早期卡車運材的路線。目前全台由農委會林務局列管的林道合計87條，總長達1,691公里，花蓮和平林道68公里最長，舉步維艱的平石山林道（220林道）1公里最短，依其重要性可區分為「優先林道」、「次優先林道」以及「一般林道」；內洞林道屬於森林遊樂區通往造林中心區的優先林道。

林道作為林業經營用道路，過去長期著眼於經濟效益的開發使用，待至一九八二年結束伐木，不再開闢林道後，全台各地而有林道、索道、山地軌道等等遺留。

人類文明的發展，也是對自然資源的取用與耗竭。從日治時期到正式禁止

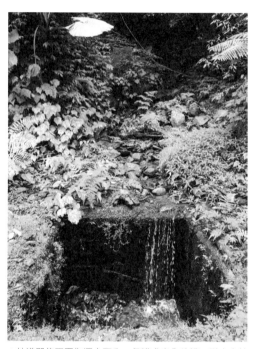

▲林道即使不再為運木而生，仍講求安全維護，引水自林道下流過，防止路基長時間受山泉侵蝕損壞

季節
限定

▲白斑細辛
台灣特有種，馬兜鈴科細辛屬，分布於中低海拔森林中或林緣

▲月桃
薑科，生長於低海拔山區林蔭下，為台灣多種蝴蝶的食物來源，葉可包粽

伐木的八十年間，單單阿里山區就有數十萬棵紅檜和巨木倒下。例如今日阿里山著名觀光景點「樹靈塔」，便相傳源於日本人無度砍伐阿里山區的千年神木之時，被徵召上山伐木的漢人頻頻傳出身染怪病死亡、鋸出血紅木屑、以白米煮飯卻煮出紅飯等厄事，日本政府於是趕緊為樹靈建塔，請法師到林中作法，年年祭拜，以安撫樹靈之怨。

台灣的大規模伐木事業始於日治時代，一九一二年起，百萬年的台灣原始檜木林開始遭受慘烈的砍伐，超伐率30％以上，於採跡地復舊造林率低於32％。一九四六年以後，隨著國民政府來台，以農林培植工商業的產業政策，大砍森林換取外匯收入，全台的天然林面臨另一波浩劫，至一九七五年全台主要林場的檜木林幾乎遭伐殆盡，資料顯示在這段期間所砍伐林地達34萬4千多公頃。

在林道上，重新和大自然和好

回顧如今林業經營型態，從過去森林資源開採轉換為森林育樂、沿線居民及山區農林產品和經濟礦產等民生物資運送等多元利用，經濟興衰已邈，世人更重視森林生態系的永續發展，政府單位能否盡心巡護、保林育林至為重要。

走在清雅美麗的林道上，在夏蟬唧唧的奔放聲中，驀地看見路徑旁幾段木頭安靜列陳，不禁回想起過去幾十年來台灣林木的滄桑血淚。如今保育思潮興起，若是人人心裡都有無法抹去分量的樹木，或許，在消耗一切資源只想拚經濟的浩劫中，我們會更容易認真省思人與土地和大自然的關係，內化為對山林、萬物生靈的深厚情感。

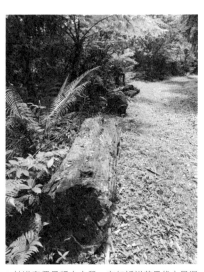

▲林道旁偶見粗大木段，有如訴說昔日伐木景況

▲台灣野百合
花型典雅芳香，適應性強，從海岸邊到三千多公尺高山上均有蹤跡

▲火炭母草
分布於台灣全島平原至中低海拔山區，可食，為黃小灰蝶的食源植物

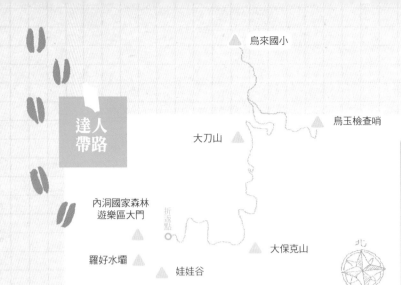

難度

▲△△

平順好走，可健行亦
可野跑

親子友善程度

●●●

里程數較長，適合有
健行經驗的小朋友

● 位置：新北市新店區烏來
● 長度：單程約15.8公里
● 行走時間：來回約11小時，建議先評估體能，規劃健行長度
● 交通：於新店捷運站搭乘往烏來之新店客運「849烏來—台北」班次，於終點站烏來
站下車（查詢網站http://www.sindianbus.com.tw/）。下車後，過通往烏來老街的小
橋後左轉走台九甲往孝義方向，經過右手邊的烏來國中小學之後，在迷你谷之前可
見新北市政府設立之「內洞林道登山步道入口」指標，順著指標方向取道右上方叉
路，迎面而來是桂山發電廠烏來分廠，沿右側山路續行，即可到位於啦卡路9巷36號
民宅附近的啦卡登山步道入口。
● 適走季節：四季皆宜
● 延伸路線：內洞林道自烏玉檢查哨起點後，可連接大刀山、大保克山、桶後越嶺古
道、桶後林道和內洞國家森林遊樂區。
❶ 大刀山：位於烏來雲仙樂園北方，海拔620公尺，山頂522至620公尺段海拔高度落
差大，必須拉繩攀登。
❷ 大保克山：位於內洞林道南邊，海拔1,152公尺，自內洞國家森林遊樂區內信賢瀑布
涼亭旁上登內洞林道，經遊樂區續行產業道路登山口，即可抵大保克山。
❸ 桶後越嶺古道：起於烏來區孝義里，全程分桶後林道及桶後越嶺道，此古道原為泰
雅族狩獵行徑，日治時期曾為生產樟腦的運材木馬道。
❹ 內洞國家森林遊樂區：位於烏來區信賢里，以瀑布著名，區內烏紗溪瀑布和信賢瀑
布（或稱內洞瀑布、娃娃谷瀑布）家喻戶曉，遊樂區內森林浴步道2,200公尺，終點
與內洞林道交會。

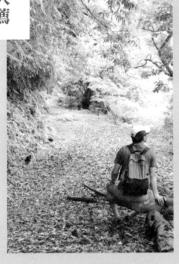

- **老少咸宜：**內洞林道平坦開闊而綿長，林木相連，遮陰避暑，步行、跑跳均可，是步行者、山徑慢跑者的天堂祕境。
- **生機盎然的自然生態教室：**沿途植物繁盛，昆蟲、鳥類和瀑布爭鳴。
- **輕鬆一日遊：**可搭乘新店客運，從烏來老街用走路的方式就可銜接內洞林道登山步道入口，林道中間可依體力選擇大刀山、內洞國家森林遊樂區甚至雲仙樂園，或者在平坦林道享受芬多精即可中途折返，輕輕鬆鬆即能享受一日山林之美。

◤坡度平緩的內洞林道，容易度五星級，老少咸宜

內洞森林遊樂區無障礙改善　文・圖／林芸姿

二〇一一年三月，呼應聯合國「國際森林年」的主題「Forest for people, Forest for all」，促成了林務局、新竹林管處以及台北市行無礙資源推廣協會、台灣千里步道協會公私協力，跨領域的對話合作，在內洞森林遊樂區舉辦全台首場結合無障礙設施改善與手作步道的工作假期，強調步道能在兼顧自然生態之下，也要融入多元通用的設計概念。志工們透過體驗課程，感同身受行動不便者的需

求，並實際捲起袖子釘棧板、做步道，讓身障朋友得以近距離親近到瀑布景觀。這第一條由步道志工參與打造的無障礙步道與棧道平台，具有里程碑的意義，從環境關懷進一步到社會關懷，也是步道志工守護步道的一環。

登山溯溪，水陸兩棲過癮玩 「紅河谷」加九寮步道

文／林宗弘　攝影／林宗弘・稀飯

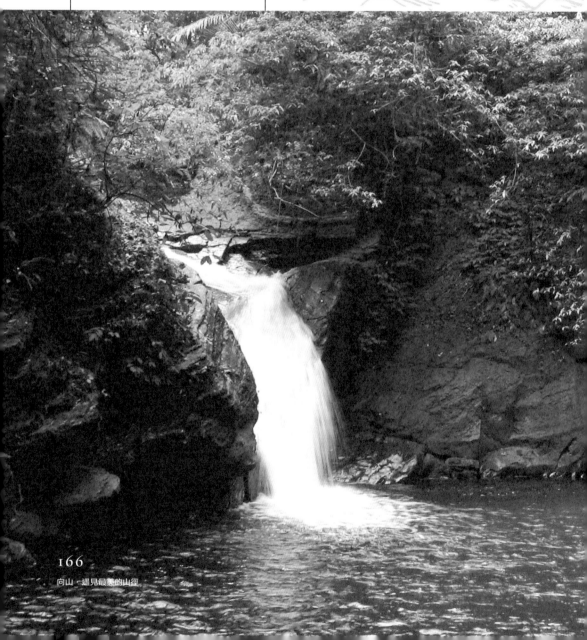

位於烏來的加九寮熊空越嶺道，有著水陸兩線的多元景觀。泥土步道自然好走，而由於翡翠水庫上游集水區對開發的種種限制，水量穩定適中、周邊環境天然的加九寮溪，是入門溯溪者的理想去處。初學者可以走陸路，也可以走水路，適合登山健行與溯溪等多種玩法，亦可組合成水陸兩棲的賞玩行程，經常來走也不會膩，絕對是值得推薦的夢幻古道之一！

特殊看點

○ **工寮**：加九寮熊空越嶺道重要的中繼站。

○ **加九寮溪**：溪水清澈，水量適中穩定，有小瀑布、深潭與著名的「天然滑水道」。

○ **豐富林相**：沿途可見日本時代留下的柳杉或日本杉林，也有台灣原始的闊葉林相。

○ **舊橋遺址**：位於加九寮路底紅河谷小型淨水廠旁。

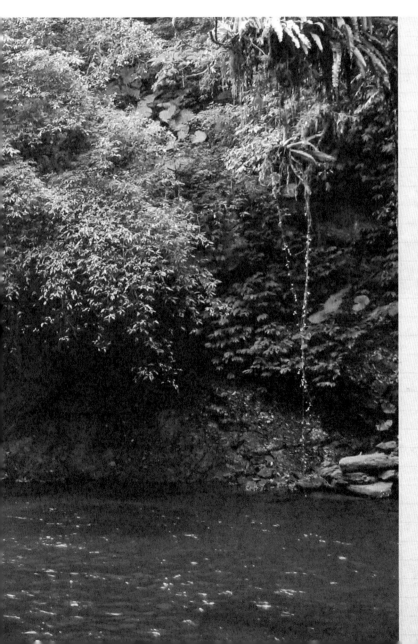

烏來的加九寮熊空越嶺道，有著豐富的自然美景，更刻畫了台灣經濟開發史的百年滄桑！在進入美麗的加九寮步道之前，我們需要一點給自己一點時空想像。

跨越時空的百年滄桑

　　一八九五年日本統治台灣以前，從新店直潭以上多半屬於泰雅族的傳統領域。日本統治後，台北市區水力發電的需求增加，開始有不少投資者與工程人員前往新店與烏來探勘，這些進行調查與建設水庫、發電廠的工程人員，往往一覺睡去之後便人頭落地——被附近的泰雅族人取走了首級，一命嗚呼。

　　距今約一百一十多年前，台灣總督府為了進行新店溪上游的水利開發，開始以優勢武力與經濟開發並進，對付烏來一帶的泰雅族，而且為了繞道山背逆襲烏來與三峽的部落，切斷周遭幾個部落之間的聯絡，又為了將樟樹與檜木等資源運送出來，在今日的烏來區建立了綿密的「撫番道路」與台車道。

　　烏來區內著名的幾條入門級登山步道——巴福越嶺道、哈盆越嶺道與桶後越嶺道等，都是為了類似討伐原住民與經濟開發的理由建設出來的歷史古道。走在其中享受自然美景之餘，更可以懷想百年前的歷史滄桑。其中登山健行初學者最容易親近的，就是俗稱紅河谷的加九寮熊空越嶺道。

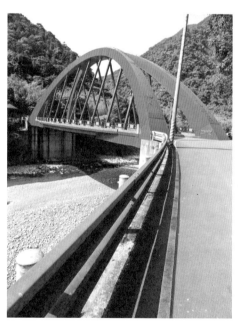

入門路線輕鬆走

　　要前往加九寮步道，建議路線是從新店捷運總站乘坐新店客運台北往烏來的849公車，在成功站下車，從新店到成功站約需時四十分，由於公車班次還算密集，可以依據自己的腳程來調整上山的時間。從成功站下車後，往右前方的加九寮路叉路向南勢溪河谷前進，過了紅色的加九寮景觀大橋之後繼續前行，直到看到加九寮溪

▲尋找加九寮路底的登山口時，會經過造型醒目的加九寮景觀大橋

▲位於加九寮路底紅河谷小型淨水廠旁的登山口與　　　▲加九寮步道水陸兩路的叉口，登山健行往左邊的枕木
舊橋遺址　　　　　　　　　　　　　　　　　　　　步道上山，溯溪玩水向右下水泥路朝攔沙壩前進

　　旁的小型淨水站為止，淨水站左側向上的樓梯就是登山口。

　　從登山口的樓梯往上（請注意小心打滑）之後很快會接上水泥平路。這條小路可以帶
領你往前方的攔沙壩，過了攔沙壩之後可以下水溯溪；若要登山健行，在看到攔沙壩的同
時，就沿著左邊斜上的枕木步道上山。

　　由枕木步道上山之後經過山坳野溪四次，溪水乾淨清澈，即使是炎夏也清涼宜人，可
以隨時下溪玩耍。最後來到所謂的「工寮」，這裡有農戶與登山客搭建的簡易木製工寮提
供休憩，一路輕鬆行來單程約需兩小時，必須同路折返。建議上午九點抵達新店捷運站轉
乘公車，攜帶午餐或炊具到工寮，用餐後再折返，就能放鬆心情健行。

　　豐富而多樣化的生態與歷史遺跡，加上水陸兩線的多元景
觀，是加九寮熊空越嶺道最好玩的地方。在生態方面，加九寮步
道沿途有多種林相，包括日本時代留下的柳杉或日本杉林，也有

台灣原始的闊葉林相，各種昆蟲與鳥類資源豐富值得一看，而且由於遊人較多，一些毒物例如水蛭或毒蛇也相對少見，唯一需要注意的是夏季虎頭蜂類出沒。

勇腳級的健行路線，水路兩棲的溯溪行程

除了這條輕鬆步道，周遭還可以延伸多種勇腳級健行路線，例如從烏來走到三峽！烏來這一側從工寮開始，就會漸漸走上坡路，抵達加九嶺的鞍部——這是熊空溪與加九寮溪的分水嶺，海拔約900公尺，往三峽方向還有相當距離。

不過由於滿月圓一方的交通不便，晚上公車停駛，因此較建議反過來走，即由三峽熊空進入登山口，以烏來一端做為出口，比較不會有趕路的時間壓力，全程約需七到九小時。

另一種選項，則是水陸兩棲的溯溪行程。由於翡翠水庫上游集水區對開發的種種限制，加九寮溪周邊環境相當天然，溪水清澈見底生態豐富，水量適中穩定，有小瀑布、深潭與著名的「天然滑水道」，而且加九寮溪可以陡上步道的路線很多，是初學者比較安全的選擇，非常適合在這裡展開入門的溯溪活動。

一般是九點左右到新店捷運站集合轉車，由攔沙壩下水後在中午抵達著

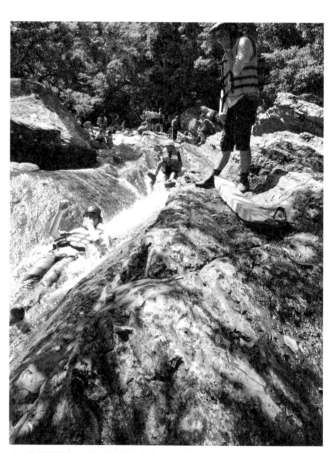

▲加九寮溪著名的天然滑水道，清涼又刺激

名的溯溪聖地「天然滑水道」，用
餐後由滑水道上游的深潭旁釣魚小
路陡上，折返小土地公廟，然後走
登山步道出來。

　　如果有較好體力與裝備的人，
也可以挑戰進階級溯溪。大約可以
在中午以前就越過滑水道，攀越一
小型瀑布，抵達第二個深潭，戲水
後在下午三點左右由左側山路陡
上，即可接回工寮附近的越嶺道，
兩個小時內就可以離開山區。

▲走入門級溯溪路線，可以陡上折返步道大彎處的簡易土地公廟

　　適合初學者的加九寮步道雖說一路走來輕鬆，但還是穿著登山鞋或雨鞋及長褲為佳，
帶足夠的飲水與午餐就可以前往。此外，入門級溯溪需要有安全帽、救生衣與溯溪鞋等基
本裝備，由有經驗並且熟悉水路的領導者帶路。

　　即使加九寮溪水況穩定，颱風過後兩週或大雨過後兩天內還是不建議前往，在夏季午
後雷陣雨前也應該遠離溪邊。加九寮熊空越嶺路線是條人氣很高的步道，往來熟悉路線的
山友很多，若是路線不確定或是有疑問，路就長在嘴上，問路千萬別歹勢！

親山愛山，不忘環保

　　這條人氣步道沿途維持非常自然又好走的泥土小徑路況，主要歸功於居住紅河谷的幾
戶人家，他們相當熱愛此地的生態環境，經常自費維護這裡的登山路線如便橋等，因此就
連綿綿細雨的冬日也可以安全健行。

　　今天許多喜歡到紅河谷戲水烤肉的人們，可能不知道這裡的天然環境，是由環保人
士與地方民眾費心盡力才維護下來的，而往往在玩鬧之後，隨意將烤肉架與瓶罐留置在溪
邊，造成另一種嚴重的觀光烤肉汙染，令人不得不對台灣民眾親近山水的遊憩活動品質與
環保態度，搖頭歎息。

　　只希望不管是來到這裡或在任一處山區，大家都能秉持「無痕山林」的精神，將所有
人為垃圾帶下山，讓好山好水保留原來的美麗風華。

達人帶路

往熊空越嶺方向

加九寮 ▲

木橋 7　木橋 6　木橋 5　木橋 4　木橋 3　木橋 2　木橋 1

山壁小神像 ▲

工寮 ▲

往拔刀爾山

往高腰山

北

- 位置：新北市烏來區
- 長度：2.5公里
- 行走時間：3.75小時
- 交通方式：於新店捷運總站乘坐新店客運台北往烏來的849公車，在成功站下車。
- 適走季節：避開下雨，四季皆宜
- 延伸路線：

❶三峽到烏來：烏來這一側從工寮開始，就會漸漸走上坡路，抵達加九嶺的鞍部。也可以反過來走，即由三峽熊空進入登山口，以烏來一端做為出口，比較不會有趕路的時間壓力，全程約需七到九小時。

❶往拔刀爾山、高腰山、美鹿山：從工寮後方的山路，可以前往附近著名的拔刀爾山，也可以順便前往高腰山與美鹿山。由於登山者眾，路跡還算清楚，挑戰之處是路線較陡、行程較遠，需要一定程度的腳力，下山時還必須踢馬路前往烏來市區搭車。此外，拔刀爾附近的群山有時會被雲霧壟罩，容易迷途，雨勢較大時則導致土石鬆滑，遇雨或濃霧時不建議前往。

難度

▲△△

健行、溯溪兩相宜。
雨季或颱風後不宜溯溪

親子友善程度

●●●

若要溯溪，需準備好裝備，並建議有專業人員帶領進行

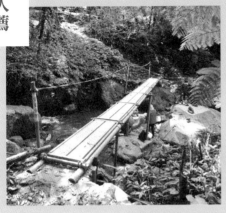

● **輕鬆入門路線**：泥土步道路況佳，自然又好走。
● **水陸兩相宜**：可以健行，可以溯溪，組合路線選擇多。
● **人氣步道**：加九寮步道遊人較多，水蛭或毒蛇等相對少見。

◀ 加九寮熊空越嶺道重要的中繼站——工寮

抵抗不當開發，保育烏來生態

　　二○○四年，烏來鄉公所打算開闢一條從烏來到三峽的道路來紓解交通，預定路線是從加九寮溪上方美鹿山、拔刀爾山與加九嶺的半山腰橫斷，直通熊空溪另一端的三峽滿月圓，有部分柏油路段將會重疊在古道之上。這條造價高昂的山區縣級雙線道路一旦開發成功，將有可能造成道路下方土石流，以及對加九寮溪的生態造成嚴重破壞。

　　烏來三峽道路工程計畫，引起長期在烏來進行生態調查與解說的台大保育社學生的關心。為了阻止不當的道路開發政策，這些大學生串連了十餘個民間團體，成立「烏來關懷聯盟」，為烏來生態與地方發展的永續而努力抗爭。由於當時烏來三峽道路引起社會上很大爭議，加上前烏來鄉長因案判刑，這項工程計畫終於暫時不了了之。

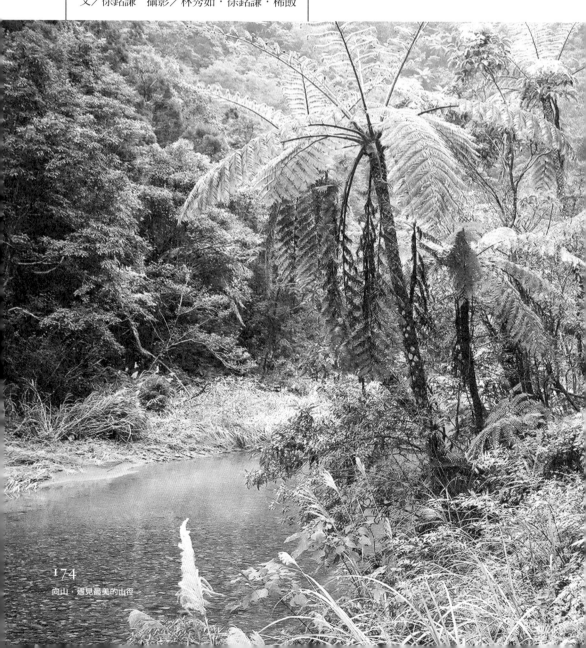

烏來桶后吊橋─越嶺道─北宜交界鞍部

北宜漫慢行，人與自然的思辨之路
桶後越嶺道

文／徐銘謙　攝影／林秀茹・徐銘謙・稀飯

桶後越嶺道是一條怡人的北宜「慢速」道路！和另外兩條同樣從烏來出發到宜蘭境內的哈盆、福巴越嶺道比起來，桶後越嶺坡度平緩、距離較短，只要半天可以晃悠晃悠地從台北走路到宜蘭。從起點一路沿溪行，兩側群山綠帶夾道、桶後溪河景藍帶沿途相伴，及至翻越位於小礁溪山和烘爐地山之間穿越雪山山脈的鞍部，俯視如天高的太平洋海平線，比起開車塞在北宜高速公路上，多賺到玩水、野餐、森林浴的清涼時光。

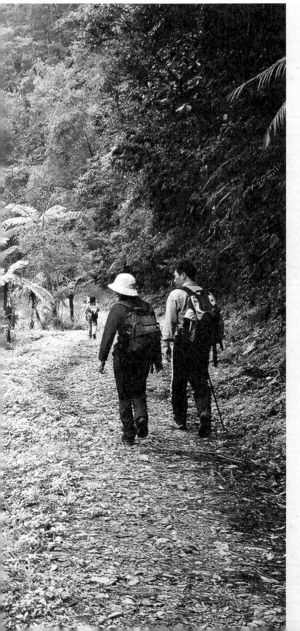

特殊看點

手作步道工法：可觀察排水邊溝、砌石導流溝、沖蝕溝填補、擋土橫木等發揮功能，有效地截排水流、穩定步道。

人造杉林：人造杉林區域，平緩路徑蜿蜒在參天的杉林裡。

觀察路徑變遷：因河岸路段沖毀而改道高繞的段落，看得到路的變遷。

吊橋遺跡：越嶺道自桶後吊橋進入約一小時後，會遇到第二個吊橋柱，吊橋石柱蔓生青色苔蘚，別有一番古樸味道。

聽蛙鳴尋蛙蹤：越嶺道至涉溪點沿途可聽見蛙鳴，路邊水窪處常見日本樹蛙、盤古蟾蜍，即使不見蛙蹤，沿途也都會聽見赤蛙大刺刺的聲音。

林道山鳥：除了常見的鶇鵙、紅嘴黑鵯、畫眉、山雀叫，還有台灣藍鵲、鷺鷥、鉛色水鶇，山谷空中時常盤旋大冠鷲。

桶後溪：由於位處水源保護區，且水域全面封溪護魚，溪裡常見特有種的馬口魚與粗首鱲，還有拉氏清溪蟹。

每當有人問我心目中的夢幻步道，大台北近郊首選就是桶後越嶺道，這條路徑照見了人與自然的關係與變遷，沿途也標誌著我個人思辨山林運動的關鍵里程。

慢行越嶺：從台北到宜蘭的綠道

桶後越嶺道與哈盆、福巴並列為泰雅族從烏來山區越嶺到宜蘭之間的三條越嶺道之一，交通可及性則是三條越嶺道中最便捷的，而且坡度平緩，距離較短。

這一路沿溪行，兩側群山綠帶夾道、桶後溪河景藍帶沿途相伴，及至翻越位於小礁溪山和烘爐地山之間穿越雪山山脈的鞍部，俯視如天高的太平洋海平線，天氣好的時候還可以看到龜山島於其上載浮載沉，蘭陽平原星羅棋布的房舍與水田，倒映天光雲影徘徊，彷彿日本里山、里地、里海再現。

春天來此，可在林務局桶後造林中心與台電變壓站附近看到美麗的櫻花，秋天的山谷則可欣賞變葉木的顏色變化，在通往鞍部的草坡則有滿山的芒花。因而千里步道在二〇〇七年規畫北宜跨縣市試走路線時，就選擇了這條越嶺道作為環島山線的徒步徑。

▲快到鞍部之前的芒草林相

桶後溪，特有種生態豐富

桶後越嶺道最大的看點就是桶後溪與群山景觀，桶後溪因位於大桶山背後而得名，由於位處水源保護區，且水域全面封溪護魚，溪裡常見特有種的馬口魚與粗首鱲，還有拉氏清溪蟹，自然生態十分豐富。林道上山鳥相當多，尤其趁著晨光早點來此散步，除了路上

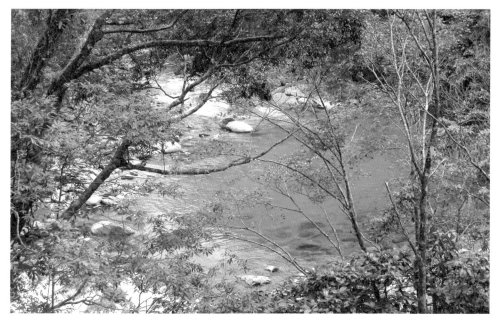
▲在桶後越嶺道，有群山綠帶夾道，也有桶後溪河景藍帶相伴

常見的鵁鴒、紅嘴黑鵯、畫眉、山雀等，也常在電線杆上看到美麗飛翔的台灣藍鵲，水域則有鷺鷥、鉛色水鶇跳躍的身影，山谷空中時常盤旋大冠鷲。

　　越嶺道至涉溪點沿途可聽見蛙鳴，路邊水窪處常見日本樹蛙、盤古蟾蜍，即使不見蛙蹤，沿途也都會聽見赤蛙大刺刺的聲音，因而據說夜間觀察很容易看到蛇，不過白天我都沒機會見著。

　　沿溪行的路段若仔細留意旁邊的草叢，或可見人踩踏出來的路跡，通常是隱密的下溪路線，若尾隨進入，往往會有絕佳的深潭景觀，然而隨意踩踏闢徑不符合無痕山林原則，而且離開主線在深潭段易生危險又不易被發現。若欲接近溪流，建議還是在林道曲流處與涉溪處較為安全。

　　雖然這條夢幻步道全程長度適中，坡度平緩，但途中需涉溪處約有七、八處，若剛下過雨，流量較大，石頭濕滑，要小心通過。無論選擇越嶺或折返，需預留至少六至八小時的時間，並建議備妥頭燈、雨具、備用糧等緊急裝備。

177

從山到海的先民足跡

　　今日健行者踩著的路徑，層疊雜沓著原住民、清朝、日治乃至光復後的先民痕跡，不同時期為著不同緣由走上這條越嶺道：泰雅族大嵙崁族群由雪山山脈地區北上打獵遷徙，清光緒為開山撫番在烏來設置防蓄屯所，日治到光復為伐木進一步將山徑開拓成搬運木材的台車道，當台車道拆除廢棄又轉為輸運經濟配電的保線路。然而沿途可見的遺跡極少，僅有在桶后林道與越嶺道會合的路段，以及越嶺道途中還各有一座吊橋。

　　越嶺道自桶後吊橋進入約一小時後，就會遇到第二個吊橋柱，橋體在道路左下方的樹叢之間若隱若現，吊橋本身看來已經年久失修，吊橋石柱蔓生青色苔蘚，別有一番古樸味道。

　　聽說過此吊橋到台電桶後保線所，那裡通常是兩天一夜桶后越嶺行程的紮營地。只是眼前吊橋已經傾圮在荒野蔓草之間不易辨識，不變的只有山、河、海地景，靜默俯視刻留在容顏上或深或淺的痕跡。

▲在桶後林道終點、越嶺道起點的台電吊橋

人與路：桶後林道——桶後越嶺道

　　現在桶後越嶺道的起點是在桶後林道12.6公里處，有一座台電保線用的吊橋，前行沿著右側山邊就是步道入口，入口處有水泥路阻，牌示寫著禁止車輛進入。在此之前，要先從烏來老街沿著桶後溪約4公里到烏玉檢查哨辦理入山證，再行1.5公里到孝義部落，這裡才是桶後林道的正式起點。

　　如果要走越嶺，通常建議搭大眾運輸到新店捷運站，換搭往烏來的客運，再從烏來搭

計程車進入。從烏來到越嶺道入口大約18公里左右的路程,都已經鋪設柏油路面,林道部分路幅較狹窄,在颱風季節時有崩塌,不時會因應封閉,從二○○四年起林務局更設置林道汽車總量管制申請進入制度,進入前須上網了解路況並事先申請。

大約在二○○○年前後,台灣流行起四輪傳動車風潮,桶後林道可及性高,路邊又有許多小路可切下溪流,立即成了四驅車涉溪、野炊、露營的天堂。然而桶後溪是翡翠水庫上游水源保護區,大批四驅車反覆穿越溪邊淺灘,攪動石縫擾動生物產卵與躲避的棲地,伐木生火烤肉遺留垃圾,溪邊布滿露營帳篷,引起輿論爭議。

經過多次現勘討論後,決定吊來水泥路阻封閉下溪岔路,初時還是傳出四驅車隊以車用絞盤移走水泥路阻下溪的狀況,隨之當林務局推動進入車輛需事先申請,且單日汽車最高限額一百輛,四驅車涉溪的危害才獲得有效控制。

▲為維護山林與自然,步道上架設了阻擋四驅車的路阻

水瀑、森林鬱蔽,鳥蝶飛舞

由於車輛管制政策,林道變得非常安全,緊接著吸引新一波的自行車風潮,這裡原來就因沿途路邊多處水瀑,森林鬱蔽度高,鳥況與蝶況極佳,光是在林道健行散步、騎單車,吸收芬多精,未必要越嶺,就能有浮生半日的閒適。

然而自行車風潮,也為此處帶來了兩種新的變化,一是開著休旅車載自行車的「六輪族」,把車開到管制站之前臨停路邊,在管制路段內來回騎車;二是強調個人體能鍛鍊的登山車,從新烏路就開始一路上山,甚至騎單車續行維持自然土徑的越嶺道,很多路段甚至扛著腳踏車爬山。

失與得：越嶺道入口——涉溪點

　　無論採取哪一種交通方式，大多數人通常都只走到越嶺道進去1公里左右的涉溪點附近就折返，因為小溪匯入桶後溪的附近有一處平坦的卵石淺灘，水淺淺的很適合玩耍。523登山會與台大自然保育社也選在這裡，以志工之力克服障礙，讓身障者得以下溪玩水、划獨木舟。

　　如果要繼續走完越嶺，通常在此就需要涉溪，而涉溪的方法往往隨著溪流的變化而有所不同：二〇〇四年時我可以穿著一般的鞋子，完全不脫鞋襪、腳不沾水，踩著林務局設置的溪中跳石水泥塊越過；二〇〇七年林務局在這裡舉辦步道工作假期，那時跳石已經被水沖走，我穿著雨鞋涉溪而過，溪水偶爾會漫過靴筒浸濕襪子；及至二〇一四年為了檢視手作步道的工法耐用成效，與工作夥伴一起來到涉溪點時，眼前的淺灘已經變成落差三米高的溪谷了。

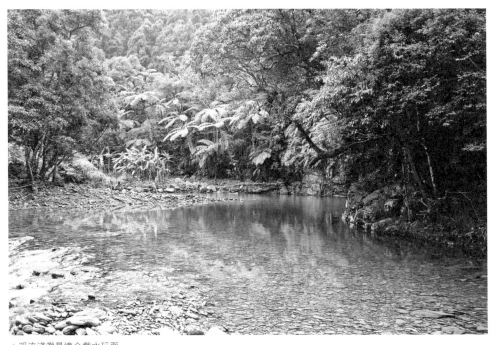

▲溪流淺灘最適合戲水玩耍

溪流生態復育

原來這處淺灘的形成並非自然，桶後溪在此設了一座大型的攔砂壩，阻擋砂石往下游流動，同時也把溪中的魚兒棲地切割開，阻斷了魚群洄游的路線，整段溪流設有好幾座從數公尺到十數公尺不等的攔砂壩，兩旁設置的巨型水泥魚梯懸離河面，沒有游魚能夠利用，幾次風災攔沙壩也不斷歷經毀損、重建。

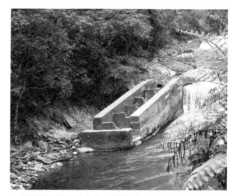
▲ 懸離河面沒有魚走的水泥魚梯

近年保育觀念進步，水利單位終於決定清除攔砂壩，讓河段恢復自然，砂石向下流動重新浚深河谷，向源侵蝕的效應，也使過溪段落需要另覓新的路徑。雖然溪流離路面遠了，但是原先易受攻擊面的路基坡腳也因而轉趨穩定，溪流生態得以復育生息。

取與捨：沿溪行──烘爐地山岔路口

涉過溪後，越嶺道沿著溪岸進入人造杉林區域，路徑蜿蜒在參天的杉林裡，路邊豐富的蕨類與秋海棠，說明了此處鬱蔽潮濕的特性，間或水在路面的漫流或淤塞或匯集，造就多樣性相當高的蛙類、螢火蟲生存環境。

▲ 進入人造杉木林步道

但這就為步道的設計帶來難題，供人通行的步道原就不需鋪面，只要讓路面不要積水，就不會濕滑難行，但是若要在步道旁就近觀察，又要保留積水窪地，兩者如何兼顧？此處的水量往往大得驚人，水在路面漫流會造成刮蝕凹陷，又有可能會導致水泥化

的工程思維。要維持自然原貌又要確保一定的穩定度得以通行，這就是維修濱溪步道最大的挑戰。

手作步道工法，打造生態小宇宙

二〇〇七年邀請美國阿帕拉契山徑保育協會的領隊克莉絲汀（Christine Hoyer）來踏查時，她就對台灣的水量相當印象深刻，當時的解決方案是在山澗出水處以乾砌塊石設置導流溝，讓水不致在步道上漫流，並在導流溝出水邊坡設置塊石跌水，減緩水的衝擊，同時在路面上被水路沖蝕出來的凹陷間隔埋設塊石，於塊石之間回填溪床運上來的碎石，夯實整平路面。

相隔七年重回舊地，這些當年由林務局工作人員與志工合力完成的設施，至今仍發揮預期的效用。手作步道強調融入自然，雖然一般人很難辨識設施所在，但在高度災害路段上仍能保持完好，並維持住完整而自然的生態小宇宙，仍讓曾參與其中手作步道的夥伴們深自感動。

桶後越嶺道曾先後在二〇〇七年、二〇一〇年由林務局舉辦過兩次步道工作假期，主要的工作範圍集中在涉溪點過後到杉木林區，部分工法由於地形地貌的改變已經消失，例如涉溪點上下溪流的石階，以及位於河川攻擊坡腳所設的半邊橋與導水溝等，皆因河道改變而不在。但排水邊溝、砌石導流溝、沖蝕溝填補、擋土橫木等皆仍發揮功能，有效地截排水流、穩定步道。

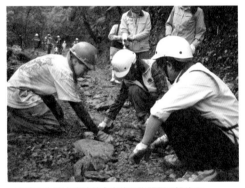
▲在路面上被水路沖蝕出來的凹陷間隔埋設塊石

然而也有幾處導流溝被刻意破壞，初始我以為是人們行走不小心踢壞，偶然到登山自行車討論區才知，原來騎登山車的玩家認為這些導流溝石頭突起路面，且中間凹陷，不利騎車，因此將導流溝兩側立石放倒填平，而這些路段正是沖蝕最嚴重的部分；另有部分土徑則遭到輪胎碾壓，導致該段積水泥濘，不利人行。

同樣喜愛著自然步道，但不同社群或許都只看到了自己所知、所關心的那一面。

快與慢：越嶺段──北宜交界鞍部

　　平緩沿溪的杉林曲徑，到烘爐地山岔路口後，就要開始向上越嶺，遠離溪岸，此處的林相逐漸轉為滿山遍野無盡的芒草，路徑越發狹小，越接近鞍部，風速也越發強勁。太平洋先以風送來近海的訊息，因爬坡而冒出的薄汗，也因此消散，但夏時旺盛的太陽仍製造著熱力。

　　翻越鞍部，路邊指標指著一邊台北、一邊宜蘭，遠方出現熟悉的海平面，隱隱還可以辨識海水顏色較深的黑潮帶。宜蘭到了！

　　但與十年前相比，蘭陽平原上的景致已不像從前了。自從北宜高速公路通車以後，台北人紛紛湧向宜蘭，旅遊觀光之外，以往映著天光的水田一方格一方格地消失，取而代之的是種上農舍的方格。

　　記得當年查閱國民旅遊出版社的《台灣古道特輯》，裡面介紹桶後越嶺道步行約需一天到一天半的時間，因此建議中途露營；現在如果兩端以車輛接駁大約五至六小時，聯外交通的進步，已經讓從台北步行到宜蘭越來越快。山下的變化更快，北宜高速公路在不塞車的時候只需不到一小時，現在又要建「北宜直鐵」，當二〇二六年完工的時候，最快只要五十分鐘。當北宜公路、高速公路、快速鐵路什麼都有了，人口爆炸的宜蘭還會是夢土的宜蘭嗎？

　　這次我決定從鞍部折返，在森林裡多待一會兒。不再追求從台北到宜蘭跨越縣市、完成越嶺的壯舉，而是停下腳步，坐看如如不動的群山與奔流不止的溪水，如何在動靜之間成就遞嬗與平衡。

▲ 快到鞍部之前的壯麗風景

北

烏嘴尖山

桶后吊橋

烘爐地山岔路

折返點

達人
帶路

大礁溪山　　小礁溪山

越嶺鞍部

● 位置：新北市、宜蘭縣
● 長度：若從桶後保線所吊橋起算至宜蘭小礁溪邊界，步道
　　全長約7公里，若從烏來老街開始，把桶後林道與至小礁
　　溪土雞城的產業道路也計算在內，則將近約30公里。
● 行走時間：約6至8小時
● 交通方式：
　❶從台北：自新店捷運站搭乘新店客運849至烏來總站下
　　車，再搭計程車共乘前往。過烏來橋左轉，沿桶后溪上
　　行4公里後抵烏玉檢查哨，在此辦理入山證，過柵欄再行1.5公里達孝義部落。此
　　處為桶後林道的起點，林道12.6公里處有一座桶后吊橋，右前方水泥路阻即越嶺
　　道登山口。自行開車由桶後林道進入，需提前上網申請：http://tonho.forest.gov.tw/
　❷從宜蘭：最近的大眾運輸節點只到匏崙，由國光客運經營，但班次很少，需自行
　　開車或共乘，自台9線礁溪往宜蘭方向，右轉192縣道行約2.6公里抵小礁溪，為桶
　　后越嶺道礁溪之登山口。
● 適走季節：四季皆宜。但自梅雨季節至颱風季節，需事先至新竹林管處網頁確認路況。
● 延伸路線：桶後越嶺道本身是許多登山隊攀登鄰近中級山的路線，例如從烏玉檢查
　哨可以接內洞林道；穿越桶後舊吊橋可前往烏嘴尖山；而涉溪點旁的歧路可登大礁
　溪山，連著小礁溪山走成O形路線；越嶺道中間有岔路可通往小礁溪山與烘爐地山。
　這些路線基本上都是山友探險級的路線，無豐富登山經驗者，不建議單獨前往。
　千里步道在二〇〇七年進行台北到宜蘭試走活動，經過步道踏查先鋒隊志工小組反
　覆踏查確認，於二〇一〇年選定桶後越嶺道為環島步道的山線主幹線，並註明為路
　網上少數僅供步行之路段。
　二〇〇九年底進一步構思「環台北一週」路線時，有山友提議以清朝時期從淡水廳
　到噶瑪蘭的淡蘭古道系統，規劃環繞大台北的古道路線，包括做為古官道的草嶺古
　道，以及沿著北勢溪的闊瀨、灣潭古道等都在其中。
　二〇一四年起，千里步道進一步以流域河脈東西向的特性，結合步道綠帶與河域藍
　帶，整合生物棲地的完整性，以「從山到海」的概念做為區域路網的基礎，開始沿
　著北勢溪進行坪林到外澳的流域調查，使得台北走路到宜蘭的路線更豐富多元，也
　更具環境守護的全面性。

- **平緩易行**：全線大多保留了自然土徑，平緩易行。
- **親近溪水的野趣**：在群山環抱間沿溪而行，有些平緩路段可親近溪水，步道也保留了涉足潦溪的野趣，並未有過多工程介入的痕跡。
- **從烏來到宜蘭最便捷的越嶺道**：桶後越嶺道與哈盆、福巴並列為泰雅族從烏來山區越嶺到宜蘭的三條越嶺道之一，交通可及性是其中最便捷的。
- **生物多樣性高**：由於地處溪岸與地形降雨等因素，沿線的生物多樣性相當高，兩棲蛙類更高達16種，包括翡翠樹蛙、褐樹蛙等保育類的特有種。

步道公民行動

親近自然的省思：牽手無礙聯盟

二〇〇二年底因為目睹四驅車上山下海涉溪對環境生態造成的破壞，引起了原本愛車的我對於人進入自然的交通方式之省思。而桶後溪當時正是大台北地區四驅車橫行的場域，在此長期進行自然觀察的台灣大學自然保育社找上荒野保護協會，向相關政府單位提出抗議，新竹林管處即邀請專家學者與環保團體進行現勘，而後從善如流進行執法取締，也將林道下溪off-road的路徑進行封閉，並展開車輛總量管制，這場行動也是我關心桶後的開始。

二〇〇四年底因為反高山纜車，再度集結了台大自然保育社、荒野保護協會、週週爬郊山社群、523登山會、台灣生態登山協會、師大環境教育研究所等團體的力量，在面對政府以「興建纜車是為讓行動不便者也能親近山林」作為說詞時，開始進而了解身障者戶外休閒的限制，並組織反纜車的社團與台北市行無礙資源推廣協會組成「牽手無礙、親近自然NGO協力聯盟」，尋找具有無障礙潛力的自然體驗點，定期舉辦帶身障者親近自然的體驗活動，培訓志工理解身障者，以及推動在不影響自然景觀的前提下打造戶外無障礙環境的計畫。桶後溪是「牽手無礙」第一次嘗試水域獨木舟活動的試點，身障者僅是坐在溪邊泡腳就露出快樂滿足的笑容，桶後溪再度賦予了後續行動的力量。

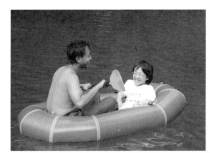

▲圖片提供／台北市行無礙資源推廣協會

台灣的亞馬遜
哈盆中嶺越嶺道

文‧攝影／鄭廷斌

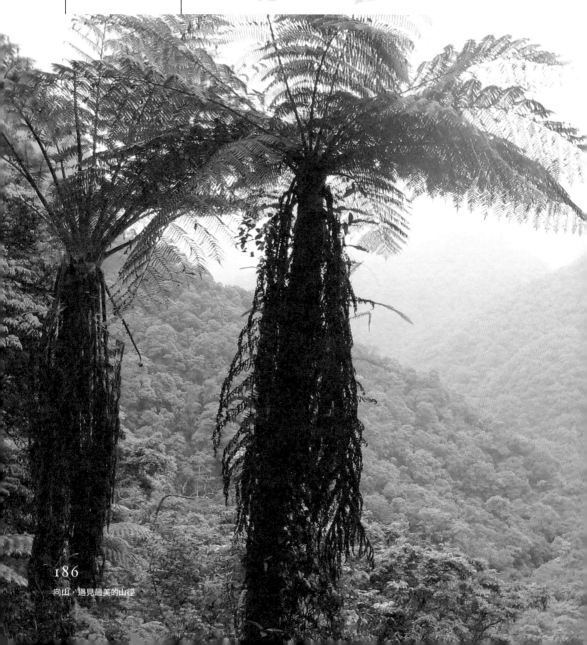

世居大嵙崁地區（今桃園巴陵）的泰雅獵人，因為追獵的關係而往南勢溪上游溯行，遠遠的望見一片水草豐美又平坦的區域，驚歎之餘回去告訴族人，於是在後來的十到廿年中，大嵙崁地區的泰雅族人逐漸移居到哈盆地區，之後更擴展到今天的宜蘭崙埤等地區。「哈盆中嶺越嶺道」，就是百年前泰雅族人在福山、哈盆與宜蘭等部落間往來行走的路線，步道遺留泰雅老部落與日據時期砲台、監督所等眾多人文歷史遺跡，更擁有「台灣的亞馬遜」美譽，是一條珍貴生態與歷史交會的古道。

特殊
看點

獵人與獵寮：原住民獵人或傳統射魚的人（可遇不可求），以及搭建的獵寮（如果找的到的話）。

日人遺跡：可探索哈盆宜蘭段的駐在所遺址與日本人開鑿越嶺道的遺跡。

南勢溪：可於步道沿途眺望上游峽谷地形，也有平緩蜿蜒溪流等各種河川地形，溪中生態相當豐富。

亞熱帶台灣低海拔原始闊葉林：由於相當潮濕，山蘇等附生植物與地被植物相當茂密，台北盆地未開發前也是類似景象。

哈盆地區位於烏來福山村和宜蘭大同鄉崙埤村的交界處，為一處由雪山山脈主、支稜所環抱而成的盆地，南勢溪及其各支流貫穿全域。

「哈盆」是泰雅語「胃」的意思，因為上下游溪谷皆狹窄的南勢溪，流到此處形成寬廣的沙丘與河階，就像食物從食道到了特別寬廣的「胃」，之後又接續狹窄的小腸一樣，原住民的命名總是特別傳神貼切。其原始自然的環境，提供了大台北地區重要的水資源，也是中低海拔豐富生態的自然教室。

泰雅族人百年前走出來的路

世居大嵙崁地區（今桃園巴陵）的泰雅獵人，因為追獵的關係而往南勢溪上游溯行，遠遠的望見一片水草豐美又平坦的區域，驚歎之餘回去告訴族人。

於是在後來的十到廿年中，大嵙崁地區的泰雅族人逐漸移居到哈盆地區，之後更擴展到今天的宜蘭崙埤等地區，「哈盆中嶺越嶺道」，就是百年前泰雅族人在福山、哈盆與宜蘭等部落間往來行走的路線。

日據時期為了充分控制北部地區的泰雅族，動員了大批的警力與人力開闢了一條隘勇線，為「哈盆中嶺越嶺道」前身。部落耆老說，當初被徵調修路的原住民，甚至沒有給付工資，只有提供吃的而已。

越嶺道大致沿著山腰路等高線行進，經過烏來區福山村，舊哈盆部落，中嶺山來到宜蘭縣大同鄉崙埤村、三星鄉天送埤。

經過百年的物換星移，步道仍遺留有老部落、砲台、監督所、分遣所等豐富的人文歷

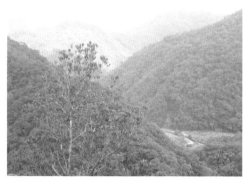
▲越嶺道遠眺哈盆地區

▲日本時代的檢查哨與遺留的酒瓶

史遺跡供後人探索與憑弔。多年來只有熟悉此區的原住民與登山客，以及喜好冒險的遊客前來此處。

世界級的台灣亞馬遜

位於亞熱帶森林的哈盆，珍貴保留了台灣殼斗科、樟科與茶科等台灣低海拔主要樹種，樹上住著眾多的山蘇等附生植物，地面上覆蓋著茂密的颱風草、冷清草及廣葉鋸齒雙蓋蕨等蕨類與地被植物。溪中的魚類以台灣鏟頜魚（苦花）和台灣馬口魚為優勢種。兩棲爬蟲類中包括了數種珍貴稀有的蛇類和蜥蜴，以及翡翠樹蛙與台北樹蛙等。

▲哈盆擁有中級山雨林似的景象

潺潺流水及靜謐蓊鬱的森林，吸引了眾多大型哺乳類動物如水鹿、山羌、長鬃山羊、台灣獼猴、山豬等生活於其中。

豐富的自然資源，哈盆因而有「台灣的亞馬遜」美譽，這是台灣低海拔少數未受破壞的原始環境，行政院農委會並在民國七十五年，將此地部分區域劃定為「哈盆自然保留區」。

▲哈盆地區常見的
台灣鏟頜魚：苦花

山有靈，入山前需敬山、敬祖靈

南勢溪與哈盆溪會流區域，地勢平坦溪水緩流，是過去泰雅族大部落與學校的所在；再往南勢溪上游去，會經過中部落及上部落。溪畔河階地的舊部落遺址，遍生芒草、蘆葦及其他先驅樹種，穿梭其中很容易迷失方向。隨處可見的山豬拱痕與眾多動物的足印，見證了此地生態之豐。

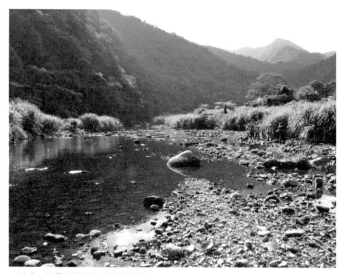
▲哈盆，這是泰雅祖先曾居住的地方

由於本區冬季氣溫較低且水氣充沛，因此一些中海拔的植物如：中華裡白、稀子蕨、紅檜等植物皆易見。從溪邊至越嶺道上，動物足跡及排遺隨處可見，偶可見動物的骨骸，自然叢林法則在此不斷上演！

根據學者調查，台灣雲豹可能已經在台灣消失絕種了，但是當地的泰雅老獵人卻表示，他們仍在哈盆地區發現台灣雲豹的足跡與排遺。極為熟悉當地山林的獵人說法當有一定可信度，不過外界不相信也好，以免太多人前來驚擾山中的精靈。

哈盆，是福山與崙埤地區泰雅族原住民的傳統領域與獵場，過去也是泰雅族老部落的所在地，因此「靈」也特別多，許多人都曾聽到半空中或周遭有口操泰雅語的聲音，因此出入哈盆，最好要入境問俗的灑米酒或點根菸做儀式，敬山與敬泰雅祖靈，學會尊重與謙卑。

福山村到哈盆段：健腳級古道

一般登山客與遊客所認知的哈盆越嶺路線，是從烏來的福山村進去，由宜蘭福山植物園附近的山區出來。大部分的路段明顯好走，但須經過已被沖毀的一、二號橋的兩條溪。到達南勢溪與哈盆溪會流處的中部落，也是一般遊客紮營玩水的所在地。

日據時期開闢的「哈盆中嶺越嶺道」，從福山植物園的自然保留區邊緣通過，在哈盆的中部落與上部落間，因為發生難以回復的大崩塌，所以現在在哈盆都需要溯行南勢溪而上。

「哈盆中嶺越嶺道」在從福山村到哈盆10公里的這一段，林務局設立成為國家步道，

每0.5K設置里程數的路牌，沿途除了幾處較危險路段有橋樑與梯子設計外，其他路段則盡量維持原有狀態，大致平坦不難走，是很適合健腳的親子路線，但最好有一定的步道經驗。

▲ 僅容一人行走的哈盆越嶺道宜蘭段

至於哈盆至宜蘭縣大約15公里的古道，則有創立泰雅獵人學校，致力於延續泰雅傳統文化的獵人阿雄及其夥伴在維護著。溯完約1.5公里長的南勢溪，在上部落獵人阿雄所搭建獵寮旁的叉路陡上，繼續接上越嶺道。

越嶺道順著山腰路行進，路況原始，僅容一人而過，只在幾處有無傷大雅的崩塌及倒木，兩三段較陡之處則開闢成之字型上行，此段由於需溯行一段河道易變動的南勢溪，古道也較窄小，因此最好是有熟悉當地的原住民，或有攀爬中級山經驗的山友帶領。

生態與歷史交會的場所

哈盆由於路途遙遠、交通不便，得以保留台灣低海拔的原始環境。要踏上哈盆中嶺越嶺道，請務必先查閱好地圖與相關資料。沿途有乾淨清澈的水源，穿雨鞋或防滑的鞋子，也可攜帶溯溪鞋，雨具是必備，慎防無所不在的螞蝗。

越嶺道在最高點處接上紅柴山的稜線，日本人曾在此設置砲台。獵人阿雄提醒說，不能在寬廣的古道上睡覺：「曾有族人睡到一半被日本兵吵醒，責備擋到路。」不擋路的確是做人的基本禮貌。在檢查哨的遺址及路較陡窄處，日本人種有檜木以穩固路基，目前樹圍均有一人合抱之寬。檢查哨門口種植日本人懷念家鄉的櫻花，裡頭還可找到舊酒瓶。

過去泰雅原住民出入打獵，哨所都嚴格檢查其所攜帶的槍械子彈，足見日本人對原住民控管之嚴，但也顯示出對熟悉山林、驍勇善戰的泰雅族相當畏懼。

哈盆，一處生態與歷史交會的場所，歷經百年來時光的變換，留下的是駐守或漂盪在此處的靈，以及在越嶺道沿線和人類行動所達的極限範圍外，依然在各處欣欣向榮的動植物生命，教導著往來的人行過客學會對自然的謙卑與敬畏。

福山一號橋

福山國小　　哈盆古道入口

北

波露溪、南勢溪匯流處

露門溪、南勢溪匯流處　　　　　　　福山植物園

志良久山

哈盆營地

- 位置：新北市烏來區與宜蘭縣大同鄉之間
- 長度：全長約30公里（含溯行南勢溪約1.5公里）
- 行走時間：45小時，全程行走需露營。建議分段行走。
- 交通：
 ❶由烏來福山村進入：至福山國小，左轉過福山一號橋，沿公路而上，即抵達越嶺道入口。
 ❷由宜蘭大同鄉崙埤村進入：沿台7線到崙埤村。右轉過大同鄉運動場，直走橋前左轉循產業道路上，需四輪傳動車或步行約3至4小時上至登山口。
- 適走季節：春秋兩季較適合，夏天慎防山洪暴發
- 延伸路線：此區域的延伸路線，都是岳界有名的探勘健腳級中級山路線，若未具備充分的地圖指北針、現地判斷探勘的能力，以及緊急避難、野外生活的能力，最好勿貿然前往，請跟隨有一定中級山經驗者前往，事前做好完整的計畫與準備。
 ❶在烏來福山村可接往桃園巴陵的巴福越嶺道，或攀爬北插天山。
 ❷從登山口往前到產業道路的終點，可攀爬波露與露門山。
 ❸在哈盆越嶺道的宜蘭段，於紅柴山稜線可攀爬紅柴山。
 ❹古道在宜蘭線與新北市的縣界附近，可攀爬中嶺山。
 ❺中嶺山與從崙埤村登山口做儀式的三叉路，可延伸路線攀爬著名的拳頭母山、棲蘭山、巴博庫魯山等中級山路線。

福山村到哈盆10公里段，地勢平坦易行

難度

▲△△

哈盆至宜蘭約15公里段，宜具有中級山經驗者前往

難度

▲▲▲

親子友善程度

●○○

福山村到哈盆設有國家步道，適合親子健行；後段則兒童不宜

步道公民行動

泰雅獵人學校：山，就是一所學校

一九九二年，一位致力於生態教育與學習的登山客斌哥，因為擔心發展觀光的宜蘭縣政府，會以傳統思維與水泥工法來開闢哈盆地區的步道，因此透過夥伴的介紹，找到了有心承繼泰雅傳統的獵人阿雄。

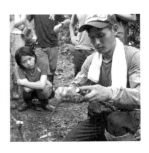

第一次見面，兩人就在哈盆烤火喝酒聊到凌晨四點，十多年來，獵人幾度無法生活幾乎放棄，但是在山神與祖靈的召喚，以及許多公私夥伴的支持協助下，終於在哈盆地區創立了「泰雅獵人學校」，以「山就是一所學校，萬物就是知識與教材」為核心理念，利用哈盆的原始環境、傳統生活與活動的體驗方式，教導學員泰雅族傳統狩獵文化與禁忌，秉持無痕山林的精神，重新連結人跟土地的關係，學習對山與生態的尊重。

傳統原住民的狩獵與採集食物，藉由「夠用就好」、「禁忌與神聖空間」與「獵區的限制」等傳承規範來對族人的觀念與行為做出限制，例如使用樹木要砍一定高度，以幫助樹木再生長，而且要盡量使用生命力旺盛的樹木，打獵絕對不能浪費生命，懷孕季節不打、撿的到才打，平時會藉由祭祖與感恩祖先等儀式，傳達對自然謙卑與敬畏之心。知足、感恩、不浪費、尊重與謙卑這些面對大自然的道德，無法靠課堂來教，而是要從日常生活與活動中去慢慢影響與內化。

因此近五年來，「泰雅獵人學校」進一步結合了體驗教育、輔導與心理等相關元素，在寒暑假的營隊中，帶領一批批的中輟、高關懷與高風險的青少年來此體會，進行現代社會所亟需的生命教育、品格教育與環境教育。

泰雅獵人學校 facebook：泰雅獵人學校-泰雅文史發展協會

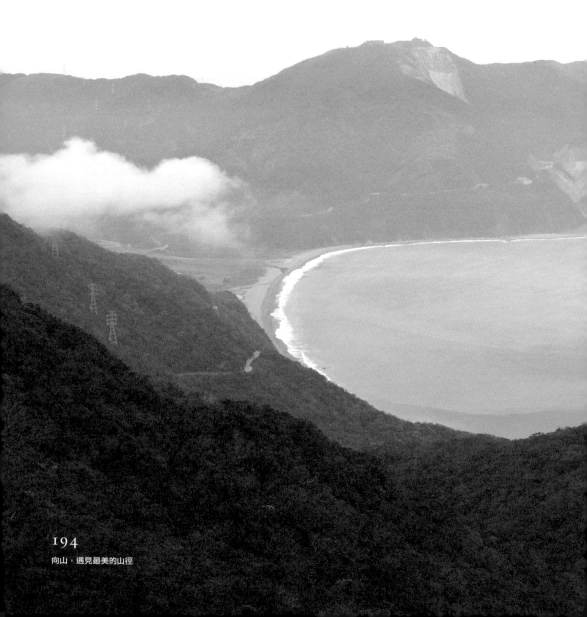

壯闊山海，島嶼之歌
蘇花古道大南澳越嶺段

文・攝影／林祖棋

走在藏匿於蒼鬱之間的小徑，細察一年四季皆精彩的林木花草，途中登高展望，開闊壯麗的山海之美盡收眼底，這是蘇花古道大南澳越嶺段的獨特魅力。從私鹽及私酒商販踩踏出來的路徑，在時空變遷下幾經更迭，成為今日親和力十足的休閒步道。

特殊看點

四季植物： 此地黃藤十分茂盛，眾多野地植物依時序欣欣向榮。

取自自然資材的步道鋪面： 有原始石階、土徑，以及後來修繕的原木阻土級階。

香楠大樹： 位於二公里標示休息平台旁。

烏石鼻戰備道： 通往古道北口。

朝陽社區： 古道南口就位於朝陽社區天后宮旁。

蘇花古道大南澳越嶺段是農委會林務局所管轄的國家步道之一，步道所在位於宜蘭縣蘇澳鎮朝陽里（朝陽社區），不過朝陽社區的生活機能幾乎都與相鄰的南澳鄉緊密結合。

私鹽、私酒商販走出來的酒保路

在清同治十三年福建陸路提督羅大春奉命率兵士闢建官道之前，居住於現今朝陽社區的居民，當他們往來這偏僻社區與蘇澳之間，即利用包括這一段路段在內的山中小徑。

後來日治時期雖有較平緩的蘇花臨海道（早期的蘇花公路）可走，不過當時經營私鹽及私酒的商販，為了躲避官方查緝，仍然選擇這一條隱藏在蒼林間的小道，因此這一段小徑在地人稱之為「酒保路」。

想像當年的腳夫們揹負沉重的鹽包或酒甕，從媽祖廟後面入山啟程，前頭僅短短數十公尺的平緩路面，接續即一路陡升的石階小徑以之字轉折向上登越，莫說負載之重，一般徒手登臨者都要氣喘吁吁了！行走過此一路程的人，一定可以深刻體會昔日居民為了營生而奔波的辛勞！

娜娘仔，早年的客家移民聚落

朝陽社區以前曾叫做「娜娘仔」，日語なにわ「浪速」乃日本關西地方語音，即大阪地名之意。

朝陽社區地名源起於一八七〇年代，當年日本對台灣存有覬覦之心，因而時有軍艦巡視於台灣東部海岸，並經常登岸探察情報，浪速艦（即大阪艦）曾在南澳海灣附近下錨派員登岸，時海軍少佐樺山資紀（之後日本駐台第一任總督）在該艦服役。當時日本人便以「浪速」為其登岸之地的地名，而在地漢人將其音譯為「娜娘仔」。

社區居民多數是一九二〇年代由新竹地區移居來此的客籍人士，客家族群長於開山

季節
限定

▲毛茛（花苞）
別名：大本山芹菜，株
高30~100公分，花直徑
2公分，花期4~5月

▲冇骨消
別名：接骨草，株高2~3公尺，
葉長30公分，花期6~8月

墾地種作，然而朝陽社區因近海靠灣良港天成，所以漸有客家族裔以討海營生，為全台少見。不過來到朝陽社區已聽不到客語之聲，這和蘭陽平原近山的客家庄頭同樣情形，在閩語大環境中日久，不知不覺間失去了母語的傳承。

蘇花古道，原為軍事戰略道路

蘇花古道之闢建，乃源於十九世紀末葉的牡丹社事件。一八七四年（大清同治十三年，日本明治七年），日本以發生在一八七一年十月的「八瑤灣事件」註為藉口，出兵攻

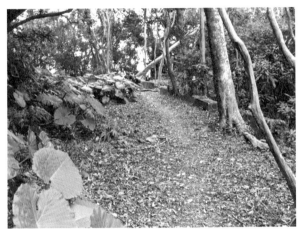

▲3k舊蘇花公路

打台灣南部排灣族原住民部落，之後清、日兩國進行諸多的外交折衝與協商行動。這是日本明治維新以來首次對外用兵，也是清國與日本在近代史上第一次的外交折衝事件。

牡丹社事件促使清廷認知到台灣位於東南海疆的戰略重要性，因而派遣欽差大臣沈葆楨來台進行所謂「開山撫番」的防務布局建設。當年因此而

註：一八七一年十月十八日，一艘琉球國宮古島向那霸上繳年貢的船隻，在回航時遭遇颱風而漂流到台灣東南部八瑤灣（九棚灣），船上有66人登陸。幾天後他們遇上排灣高士佛社原住民，54人慘遭出草殺害，逃過一劫的其餘12人則在當地漢人營救下前往台南府城，由清政府官員安排往福州琉球館轉程歸國，此一事件史稱宮古島民台灣遭害事件。類似事件在當時經常發生，按慣例皆由清政府撫卹並送回琉球王國，事實上與日本政府並無關連。

▲大頭艾納香

別名：山紅菜，葉長5~12
公分，花期10~12月

▲刺莓（果）

別名：野草莓，株高90
公分，果實徑2公分

197

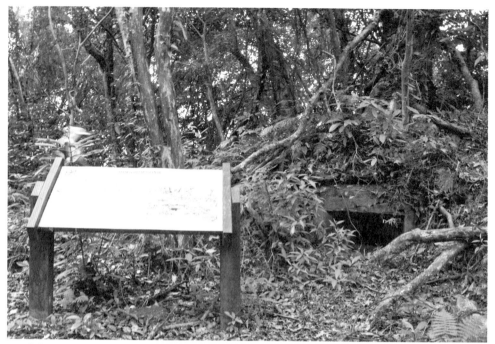
▲3k舊蘇花公路，路旁可見廢棄碉堡

闢建了北、中、南三條軍事戰略道路，北路即「蘇花古道」，是聯絡蘇澳與迴瀾（花蓮）的官道。此路是由當時福建陸路提督羅大春負責闢建，路長約二百華里（2華里＝1公里）路幅寬約三尺，是僅能容步卒行軍的山路。

北路竣工後沒多久，即因在地原住民泰雅族的持續反抗而難以維繫。一直到日治時期方才整修原闢舊道稱之為「大南澳路」；之後在一九三〇年代擴建路面供車輛行駛，於一九三二年完工，命名為「臨海道路」，即今日蘇花公路的前身。

在歷經一百三十餘年的歲月滄桑之後，原有道路舊跡有一段漫長的時間煙滅難尋。近年來經由學者與專家的調查，復尋出其中三段舊道並規劃整建為國家步道，一來為治史之考，同時提供民眾休閒生活之用。「蘇花古道大南澳越嶺段」即是其中的一段。

向山，遇見最美的山徑

大南澳越嶺段，島嶼、海洋的交會

蘇花古道大南澳越嶺段，其「路」之所來，最早期其實是漢族墾眾所踏踩出來的路徑，後來官方沿用舊基修成官道。

現在的步道全長4.1公里，呈北高南低的縱向，鋪面構成有土徑步道、土面石階以及木階隔木等三種構面，沿線的海拔高度介於46至717公尺，意即4.1公里路程落差幾達七百公尺。此一行程難度依林務局的五級分類屬於難度不高的第二級，而事實上親臨體驗的山友或一般民眾都認為被林務局給「誆」了！或許林務局是出於善意，希望民眾能多多親近這一條蘊含生態之美與人文之麗的步道。

行履大南澳越嶺段依體力狀況或停留時程計劃，分為來回全程與單趟健行。若走來回全程，建議由古道南口（朝陽社區天后宮旁）登行，到達北口後再原路折返，全程道途計8.2公里。若是單趟健行，建議行前接洽步道認養單位朝陽社區發展協會，由他們安排車輛接駁至步道北口，之後由北向南走回朝陽社區，單趟行程是4.1公里。

單程從北向南走的好處，是可以減輕從對向走一路陡升爬坡的體力負荷。付費搭乘社區車輛接駁至新澳隧道北口前，可由烏石鼻戰備道的入口即開始行程，從此地到大南澳越嶺段的北口尚有3.2km，這一段行程沿途植物繁盛，四季都有觀賞標的，一路行來目不暇給，絲毫不覺疲累。

▲烏石鼻戰備道3.2k越嶺段北口

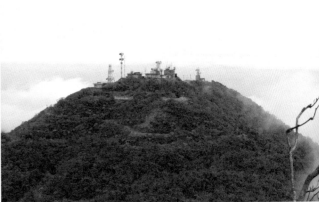

▲0.6k觀景台遠眺電信塔與雷達站

到達越嶺段的北口進入古道，一開始幾個起伏升降約600公尺後抵達觀景平台，此處展望遠眺絕佳，東澳灣的美景與烏石鼻之外的浩瀚海洋盡收眼底。

原始土階、石徑上的「植物之道」

續行，則開始欣賞筆者名之為「植物之道」的各種林木花草。此地黃藤之盛令人印象深刻，植株莖藤上的根根銳刺提醒路人千萬別去招惹。各種林下的植群陸續出現，根節蘭從0.7公里處開始現身，盛暑花季時來走一趟，肯定令人一生難忘！

在根節蘭與山菊的錯落道途間，不知不覺地登臨古道的至高點南澳嶺峰（海拔712公尺），山頂設有休息平台，從北向南的行程過此就要開始一路陡下了，曾經有人形容那是一路無止境的下坡台階，想像當年從對向一路陡升而來的挑夫，是如何疲憊負重地一階階喘息而上。

▲0.7k步道石階緩上，路旁開始可見長距根節蘭及其果實

來到道里標示的2k處，休息平台旁邊有一棵高聳茂盛的香楠（瑞芳楠），是做為拜拜香材的主要原料。此後一路幾乎都是下坡路，有原始石階、土徑，以及後來修繕的原木阻土級

▲東方狗脊蕨
別名：台灣狗脊蕨，
孢子囊堆長腎形

▲梧桐（果實）
別名：青桐，高達20 公尺

階，這些都是取自周邊環境的自然資材。不過有些路段的高度階差太大，下坡踏階時膝蓋承受衝力很大，因此最好繫上護膝，並且備好登山手杖一路下坡輔助。

大南澳越嶺古道從古至今，除了人履所行的路幅寬度，其餘山林覆面都是自然天成演替，絲毫無人力斧鑿之跡，現今多了一些路標指示，基本上是為了讓人親近山林的友善設施。

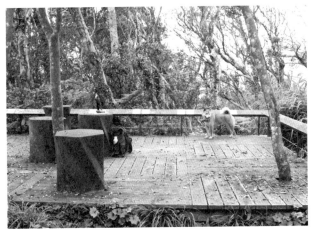
▲1.2km休息平台

四季植物，野地爭豔

行走其間，除了山海的壯麗景色，要大力推薦的是一年四季都可欣賞令人驚豔的野地植物。

當初春開季，大頭茶新落的花朵散布於林道間，烏心石的幽香繼而在氤氳迷漫的山林中迎面撲來。入暑之後，根節蘭的串串豔華美得讓人不自覺駐足，驚豔之聲連連。當金風吹起，那是山菊綿延道途的時候，這山中君子不以豔色引人，而在幽徑兩側靜靜陪伴旅途步履。東北風起，成叢簇簇的薔薇科刺莓粉墨登場，一朵朵小白花數大而美，結實之後紅通通的莓果直叫人垂涎欲滴。

而這些，僅是列舉少數而已。步道沿途植物其實驚豔連連難以勝數，就在這山海交界處，等著登山者親臨發現。

▲紫錦草（群落）
別名：紅葉鴨跖草，莖15~80公分，葉長5~12公分

▲雙面刺
別名：鳥不踏，莖高10公尺以上，葉長6~8公分，果實直徑0.4-0.5公分

達人
帶路

● 位置：宜蘭縣蘇澳鎮朝陽里

● 長度：4.1公里

● 行走時間：由北至南3小時，由南至北2小時

● 交通方式：搭乘北迴線火車至南澳火車站下車，轉乘
南澳鄉免費接駁巴士至朝陽社區站，時刻表請查詢南
澳鄉公所網站（www.nanao.e-land.gov.tw）。

● 延伸路線：

❶朝陽國家步道：由林務局設置，位於靠近朝陽漁港
的小山丘上，距離越嶺道的南口不過幾百公尺。登
臨步道的高點（龜山頂），可以俯瞰南澳南溪至出
海口的開闊景色。若是家庭旅遊有老人家不適合古
道行程，可以行走一小段國家步道散心賞景。

❷地質之旅：南澳漁港旁邊的沙灘之後是觀賞變質岩的好地方，是國內相關地
質或地理科系常來的戶外教學場地。

❸林務局南澳原生植物園區：一個認識台灣原生植物的好地方。

❹南澳溪的溯溪旅遊：建議聘請在地導遊。

❺神祕沙灘、定情湖：欣賞南澳溪出海口的河、海交會地景與生態。

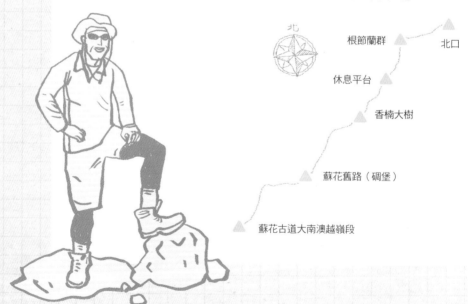

北

根節蘭群

北口

休息平台

香楠大樹

蘇花舊路（碉堡）

蘇花古道大南澳越嶺段

- **展望山海交界美景**：在觀景平台可遠眺浩瀚海洋。
- **植物之道**：一年四季都可欣賞令人驚豔的野地植物。
- **天然的山林覆面**：山林覆面都是自然天成演替，毫無人力斧鑿之跡。

▲原木隔階旁的山菊

朝陽社區

朝陽社區發展協會是大南澳越嶺段的步道認養單位，也提供車輛接駁至新澳隧道的收費服務。該社區是台灣咖啡種植的原鄉之一，在

一九九〇年代的社區營造過程中，居民將咖啡重新發展為社區產業，從一級生產、二級加工到三級的包裝行銷全部納入社區運作，以此來配合社區休閒旅遊的規劃。近年來更陸續投入於發展低碳環境營造、自然農法與有機農業再造，社區意識凝聚力強大。來到朝陽社區除了走一趟夢幻步道之外，也可以悠閒地喝杯咖啡、漁港見識漁獲買賣叫價，或者就在沙灘上靜坐，都是不錯的體驗。

▲朝陽社區發展協會是大南澳越嶺段的步道認養單位

朝陽社區網站：naliva.myweb.hinet.net 社區洽詢電話：03-9981981

夢幻步道，行前準備

　　台灣登山運動發展蓬勃，為了促進觀光，公部門從高山、中級山到郊山都設置了不少步道供人親近山林，然而一方面步道過於人工化、水泥化，或強調安全而使設施量體過大、過重，不僅對我們所欲親近的自然環境是種侵害，也阻斷我們與大自然的親密接觸。因此本書除了提倡「夢幻步道」，介紹天然好走的步道，也希望鼓勵大家能用一種更適切的方式認識山林，親近自然。

　　為了能夠更充分的享受一段夢幻步道之旅，我們準備了「行前規劃」、「行走裝備」注意事項，提供給夢幻步道旅人們參考。

一、行前規劃

　　本書所介紹的夢幻步道多位於鄰近都會、交通便利的淺山地帶，而絕大部分台灣郊山步道的環境氣候潮濕，林相翁鬱，在低度人工干擾下，步道往往一不小心就和大自然「融為一體」了！因此，即使有公部門設置的方向指示牌，或登山團體沿途所綁的塑膠路條，淺山仍然極容易發生迷途，為了避免發生憾事，建議出發前應至少做好以下幾點事前規劃：

■ **備妥步道路線圖**：以步道名稱為關鍵字上網搜尋，就能找到非常多的資料，包括遊記、照片與其他山友走過的軌跡紀錄甚至手繪路線圖，這些珍貴資料都非常值得參考。建議即使只是單日的行程，也應廣泛蒐集路線資料，了解步道的環境、長度、海拔。雖然GPS也是很方便的工具，但仍建議將必要資料隨身攜帶以便查詢。

■ **了解步道與周邊環境資訊**：步道多半不會憑空產生，必定與周邊環境有著相當程度的連結，除了掌握步道的物理資訊，即使不是文史、生態專家，也建議多試著了解步道上可能有的動植物、過去可能的人類活動等，就當作步道健行之外的樂趣，必定會有更不一樣的收穫！當然，氣象資訊也別忘了。

■ **搭配交通節點安排行程**：在了解步道長度、海拔與重要資源後，便能試著安排這趟行程所需的時間，不少夢幻步道地處偏鄉，大眾運輸交通工具不若都會方便，萬一錯過固定班次的接駁公車，可能就得辛苦的靠雙腳走到下一個交通節點。因此出發前，最好能搭配交通節點安排行程，並保留一些彈性，避免為了趕路而破壞夢幻之旅的浪漫。

二、行走裝備

　　不同於攀登高山，除非基於訓練之類的特殊目的，親近郊山最可愛的地方就在於無須重裝

就能感受台灣自然環境的豐富。因此我們建議將身上裝備盡可能輕量化，減輕行走時的負擔，也能避免行程中產生不必要的廢棄物。

■ **衣物**：台灣中低海拔環境潮濕，夏季悶熱，春季、冬季又易降雨，排汗材質是最適合的登山穿著，且應避免穿短褲、短袖，避免蚊蟲攻擊。另外建議帶一頂帽子，對遮陽或減少風吹都有幫助。

■ **鞋子**：不建議穿涼鞋、拖鞋與一般布鞋，因為環境潮濕容易泥濘，若又遇到季節降雨或地形雨，很容易造成行走的不便。至於登山鞋可能又太過厚重，亦不見得適合多水潮濕的環境，因此普通的健行鞋或越野跑步鞋都是很不錯的選擇，若是能夠接受並適應雨鞋的不舒適，也是個便宜又適應力強的選項。

■ **食物**：行動糧可以考慮堅果、巧克力等方便攜帶食用，簡易午餐則可以考慮麵包、水果，或出門前就烹調好的食物；建議不論是行動乾糧或簡易午餐，都能用保鮮盒、夾鏈袋等重複使用的容器，並仔細考量需要的量與所能承擔的重量，雖然吃不完還是能帶回家繼續享用，但白白背著走一遭還是太冤枉了。

■ **背包**：20至30公升的雙肩背包，相機、GPS等3C電子用品是選配，每一樣帶在身上的用品都能有多樣化的功能，以減輕步行時的負擔。建議攜帶必要的裝備與物品如下所列：

兩截式的雨衣雨褲	可以擋風擋雨，減緩體溫的流失。淋了雨又吹風，很容易失溫。小飛俠輕便雨衣，在雨大或風大時就很不適用。
地圖資料	出發前做的功課要帶著。
備用電池	GPS的，手機的，頭燈的。出發前要確定是有電的。
頭燈	亮度至少50流明（Lumen）。除了照明的實際用處，在心理層面上的功用也很大。頭燈絕對是最值得投資的裝備。
飲用水	帶多少水視天氣和路途而定，不過至少要一公升。
醫藥包	至少要能處理小傷口，如碘酒、OK繃、面速力達母。

上述提到的不論是衣物、鞋子或裝備，到登山用品店幾乎都能買到，根據重量、材質或品牌的不同，價格有高有低。購買時先確認功能性，再依自己的經濟能力來選擇。譬如頭燈要確認有50流明以上才買，如果包裝上沒有標示，就不要購買。再以雨衣雨褲來說，一般一套約兩千塊，但如果是Gore-tex或eVent材質可能就要上萬了。差別在於透氣性，上半身容易出汗，或許雨衣買透氣些的材質；下半身出汗量比較少，且容易磨損，一般可防水的雨褲就可以了。

雙北郊山・最友善的天然步道

台灣千里步道協會志工｜調查

　　二○一二年初千里步道協會、荒野保護協會、自然步道協會等，發起「水泥石階『再』見・還我友善步道」，參考美國國家步道的定義，把「步道體驗重新定義為保留郊野感受」，並希望能與環境教育深度結合，跳脫大眾觀光思維，盼透過環境教育深植生活的過程，鼓勵大家在親近里山的同時，透過親身手護與實境體驗的方式，降低不當工程再度入侵介於城市與自然之間、具有過渡與敏感性的「淺山生態系」，有效提昇城市的生活品質、環境友善。

　　為了實際了解台北市及新北市這兩大都會區周邊，由公部門管理維護共計274條郊山步道的鋪面狀況，千里步道協會於二○一二年起陸續舉辦培力工作坊，召募志工參與步道鋪面調查。經過將近兩年、數十位郊山鋪面調查志工超過400公里的實地走訪紀錄，我們整理出一份雙北市目前仍相當天然、友善的步道名單，期待更多朋友關心「郊山步道水泥化」的議題，一同來守護珍貴的天然步道！

■郊山步道鋪面調查、步道守護SOP，請參考【郊山步道守護平台】http://trails-volunteer.tmitrail.org.tw

雙北步道之友善程度，依「天然鋪面比例」高低排序　　（◎已於本書介紹）

台北市
1. 內湖區　　明舉山步道 ◎
2. 北投區　　楓丹白露步道
3. 內湖區　　康樂山步道
4. 北投區　　軍艦岩步道 ◎

新北市
1. 平溪區　　峰頭尖步道
2. 萬里區　　富士坪古道 ◎
3. 萬里區　　瑞泉林市古道
4. 雙溪區　　北勢溪古道 ◎
5. 石碇區　　筆架及炙子頭山登山步道 ◎
6. 萬里區　　大坪古道
7. 金山區　　半嶺古道
8. 烏來區　　拔刀爾山登山步道
9. 三峽區　　五寮尖登山步道
10. 萬里區　　鹿窟坪古道 ◎
11. 雙溪區　　灣潭步道 ◎
12. 三峽區　　成福山登山步道
13. 瑞芳區　　燦光寮登山步道

14. 石碇區　　二格山登山步道 ◎
15. 瑞芳區　　柴寮古道 ◎
16. 林口區　　祖師巖登山步道（林口森林步道、頂福巖步道）
17. 汐止區　　新山夢湖登山步道 ◎
18. 瑞芳區　　三貂嶺古道 ◎
19. 金山區　　魚路古道（金包里大路）◎
20. 平溪區　　中央尖步道
21. 平溪區　　東勢格越嶺步道 ◎
22. 石碇區　　猴山岳登山步道 ◎
23. 雙溪區　　辭職嶺登山步道
24. 土城區　　太極嶺、五城山系步道
25. 石碇區　　永安景觀步道
26. 土城區　　文筆山系步道
27. 土城區　　大尖、二尖山系步道
28. 烏來區　　寶慶宮至信賢步道
29. 三峽區　　白雞山登山步道
30. 石碇區　　皇帝殿登山步道
31. 烏來區　　大桶山登山步道
32. 淡水區　　山仔頂登山步道
33. 深坑區　　大崎嶺登山步道

向山，
遇見最美的山徑

千里步道達人帶你週週爬郊山，
尋訪雙北綠郊、古道、夢幻天然步道

策　　劃	台灣千里步道協會
協　　力	週週爬郊山社群
共同作者	林三元、林宗弘、林祖棋、林芸姿、林佳燕、古庭維、吳雲天 周聖心、徐銘謙、徐蔓薇、陳朝政、蒙金蘭、張義鑫、鄭廷斌
執行編輯	吳佩芬
封面設計	呂德芬
內頁繪圖	毛奇
行銷統籌	何維民 駱漢琦
行銷企畫	林芳如
業務發行	邱紹溢
業務統籌	郭其彬
副總編輯	蔣慧仙
總 編 輯	李亞南
發 行 人	蘇拾平
出　　版	果力文化 漫遊者事業股份有限公司 地址 台灣台北市 105 松山區復興北路 331 號 4 樓 電話 886-2-27152022 傳真 886-2-27152021 讀者服務信箱 service@azothbooks.com 果力 Facebook http://www.facebook.com/revealbooks 漫遊者 Facebook http://www.facebook.com/azothbooks.read 劃撥帳號 50022001 戶名 漫遊者文化事業股份有限公司
發　　行	大雁出版基地 地址 台灣台北市 105 松山區復興北路 333 號 11 樓之 4
香港發行	大雁（香港）出版基地・里人文化 地址 香港荃灣橫龍街 78 號正好工業大廈 22 樓 A 室 電話 852-24192288　852-24191887 香港讀者服務信箱 anyone@biznetvigator.com

初版一刷　　　　2014 年 7 月
初版七刷第一次　2015 年 8 月
定　　價　　380 元
ISBN　978-986-89294-6-3

國家圖書館出版品預行編目 (CIP) 資料

向山，遇見最美的山徑——千里步道達人帶你週週爬郊山，尋訪雙北綠郊、古道、夢幻天然步道 / 台灣
千里步道協會 / 策劃、週週爬郊山社群 / 協力 – 初版 .– 臺北市：果力文化出版：大雁文化發行，2014.07
208 面；17x23 公分
ISBN 978-986-89294-6-3（平裝）
1. 登山 2. 生態旅遊 3. 臺北市 4. 新北市
992.77　　　　　　　　103011582

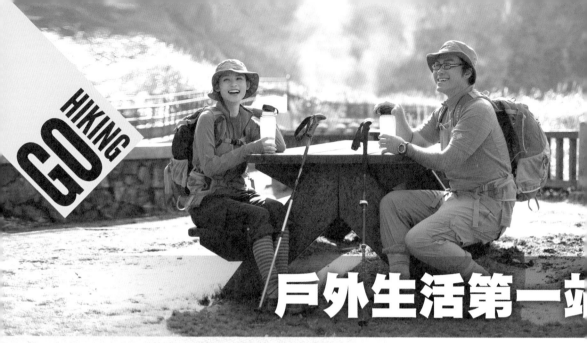

戶外生活第一站

GoHiking 戶外休閒第一站

一走進GoHiking門市，溫馨、明亮的氛圍，一目瞭然的商品陳列隨即映入眼簾，來自國內外一流的戶外服飾與配件品牌，不論是時尚機能服飾、多功能背包、機能鞋襪、水壺等各種低山健行或從事戶外旅遊的一切所需，這裡都能夠提供。

GoHiking 以實際行動響應環保

可能很多人並不知道，其實舊衣服可以重新製成綠建材！只要將成分為100%聚酯纖維或尼龍的服飾3件（不限品牌）清洗乾淨，投入GoHiking的門市環保回收箱，就可以獲得商品抵用券100元，還能減少樹木砍伐與環境資源的消耗。

100%
捐衣護地球
www.gohiking.com.tw
R•PET
recycle you
wore clothes

門市提供香醇咖啡，完全免費

來到GoHiking店內，隨著輕柔的音樂一邊悠閒地享用免費咖啡，慢慢的瀏覽架上的服飾或配件。親切的服務人員就像朋友一樣，以閒聊的方式與顧客分享輕旅行或健行的話題，同時給您更多貼心專業的建議，幫助您選購符合真正需求的商品。

GoHiking 全台門市

門市	地址	電話	門市	地址	電話
信義旗艦	台北市信義路三段166-1號	(02) 2700-6508	南昌門市	台北市中正區南昌路一段123號	(02) 2396-5
大安門市	台北市信義路四段1-13號	(02) 2702-6088	板橋門市	新北市板橋區中山路一段65號	(02) 2959-2
師大門市	台北市和平東路一段202號	(02) 2362-6965	新莊門市	新北市新莊區新泰路118號	(02) 2992-
吉林門市	台北市吉林路99號	(02) 2562-6371	桃園門市	桃園市三民路三段186號	(03) 336-
西門門市	台北市萬華區峨嵋街52號	(02) 2312-1996	義大門市	高雄義大世界購物廣場B區B1	(07) 656-9
天母門市	台北市德行東路22號	(02) 2838-1817	新崛江門市	高雄市新興區中山一路2號	(07) 281-8
建國門市	新北市新店區建國路276號	(02) 2912-0385	羅東門市	宜蘭縣羅東鎮中興路1號1樓	(03) 957-

力寶龍企業股份有限公司　客服專線：0800-631-688　戶外生活第一站 🔍